畫從於心
石濤畫語錄

CREATING MIND: QUOTATIONS
OF SHITAO ON PAINTINGS

The Art of Cheng Yin-cheong
鄭 燕 祥 創 作 畫 集

商務印書館

目　錄

前言　　鄭燕祥　　　　　　　　　　　08

序一　　李焯芬　　　　　　　　　　　14

序二　　馬桂順　　　　　　　　　　　16

《畫語錄》之畫道　　　　　　　　　　19

《畫語錄》之畫意　　　　　　　　　　33

1. 一畫章：畫意系列 (1-10)　　　34　　　10. 境界章：畫意系列 (1-4)　　　130

2. 了法章：畫意系列 (1-8)　　　46　　　11. 蹊徑章：畫意系列 (1-2)　　　136

3. 變化章：畫意系列 (1-8)　　　56　　　12. 林木章：畫意系列 (1-12)　　140

4. 尊受章：畫意系列 (1-6)　　　66　　　13. 海濤章：畫意系列 (1-4)　　　154

5. 筆墨章：畫意系列 (1-10)　　74　　　14. 四時章：畫意系列 (1-10)　　160

6. 運腕章：畫意系列 (1-8)　　　86　　　15. 遠塵章：畫意系列 (1-4)　　　172

7. 絪縕章：畫意系列 (1-10)　　96　　　16. 脫俗章：畫意系列 (1-4)　　　178

8. 山川章：畫意系列 (1-12)　　108　　17. 兼字章：畫意系列 (1-4)　　　184

9. 皴法章：畫意系列 (1-6)　　　122　　18. 資任章：畫意系列 (1-6)　　　190

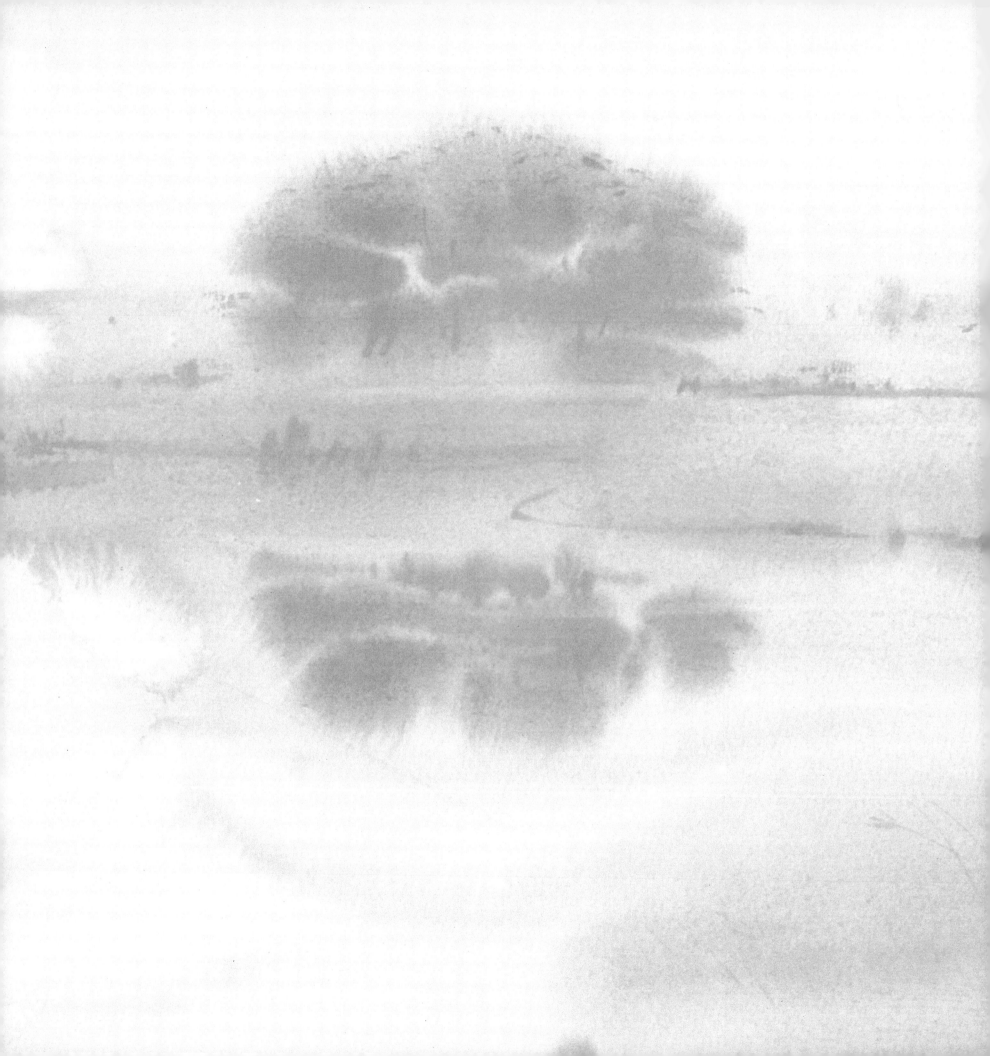

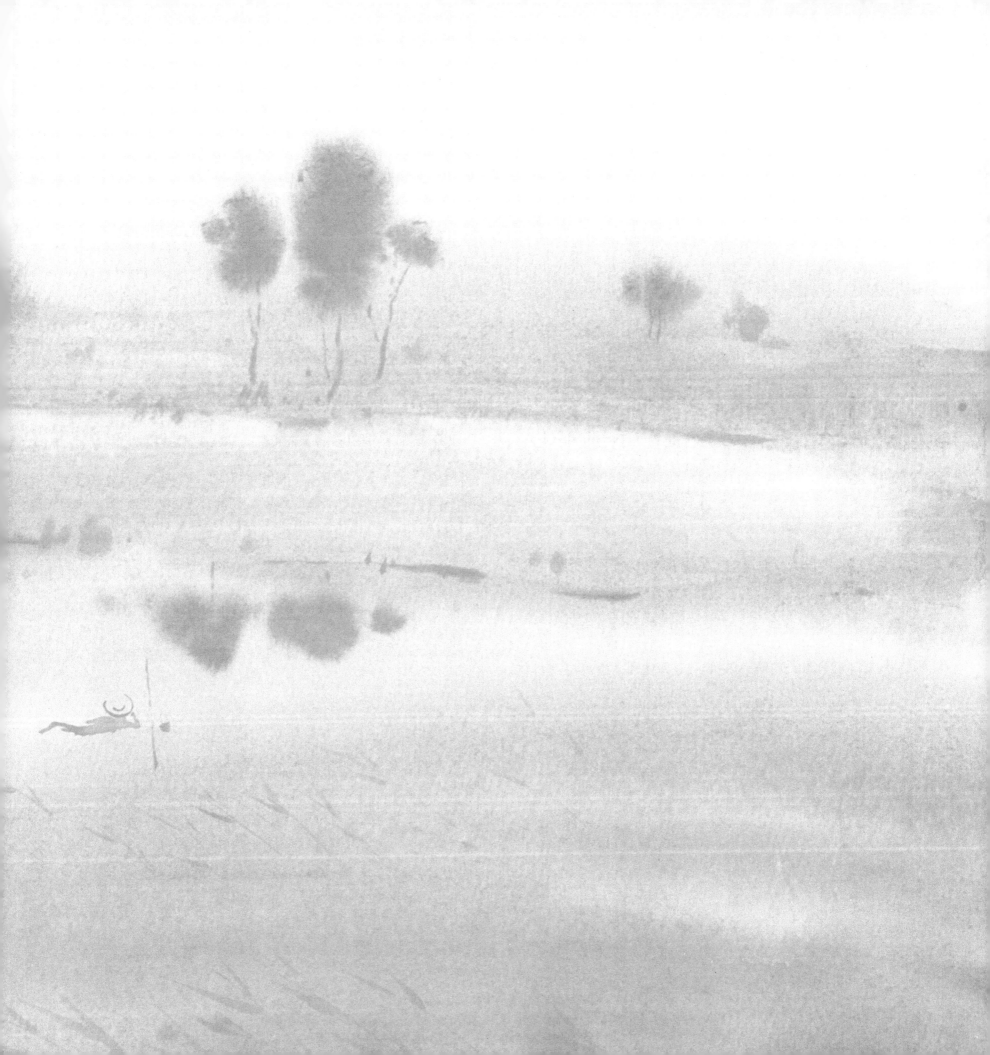

前 言

鄭燕祥
香港教育大學榮休教育講座教授

石濤[①]是明末清初的繪畫人師,畫藝超卓,影響深遠,享譽至今三百多年。他的畫論《畫語錄》的道理,更可為視覺藝術及傳統繪畫提供創新的理念基礎。《畫語錄》全卷 18 章,雖只有六千字,其中之奧妙,可用之承先啓後,貫通東西,融會古今,貢獻藝術發展。

70 年代初,我從雄獅美術 1973 年的增刊本,看到「石濤的世界」專集介紹他的藝術,深深感動。他的畫作,卓越不凡,創意不輟,富有生活氣息,貫通不同畫法。我早年從石濤所得到的啓示,對我多年來的水彩風格及藝術創新,影響頗大。

我相信,《畫語錄》的理念,雖經三百年,卻歷久常新,充滿藝術生命力,呼喚着現代藝術愛好者的融會貫通、跨代神交,推動香港及華人社會的藝術發展。這本畫冊可說是我對《畫語錄》的回應,也是個人創作的體驗,讓讀者或藝術工作者,分享我對視覺創作的一些融會成果。想來,與石濤三百年一聚,不亦樂乎?

《畫語錄》內容非常創新,有劃時代意義。重要的理念,如一畫之本、畫從於心、無法而法、法自畫生、自有

我在、天人合一、筆墨絪縕、山川寄意等,影響深遠,讓讀者對繪畫的創作境界,充滿遐想。詳細討論,請參見本冊「畫語錄之畫道」一文。

這畫冊是一項視覺藝術(繪畫)出版計劃的成果。基於《天地隨想:道德經畫意》(藝發局資助出版 2019)的成功經驗及基礎,這計劃目的在進一步推動西方視覺藝術(以我的水彩繪畫為主)與中國優秀傳統藝術理念(以石濤《畫語錄》為主)的融合,希望可貫通東西方藝術文化,衍生出更有創意的想像和生命力,為香港現代視覺藝術的拓展及討論,提供新的案例、跨時代的理念及創作的途徑。

這出版計劃的重點及內涵如下:

《畫語錄》:以石濤的《畫語錄》為探索東西融合的框架,其中理念高超奧妙,但不易明白,在實踐上亦難以掌握。這計劃是有系統地進行展示、總結及分享我的視覺創作與《畫語錄》融會貫通的成果。為方便讀者理解深奧的古文及其中帶有禪理和道家的意念,我以簡單文字解釋其中要義,再以我的畫作為案例,顯示其畫意內涵,希望可跨越時空,呼應現代創作的畫理,引發出不同的藝術感

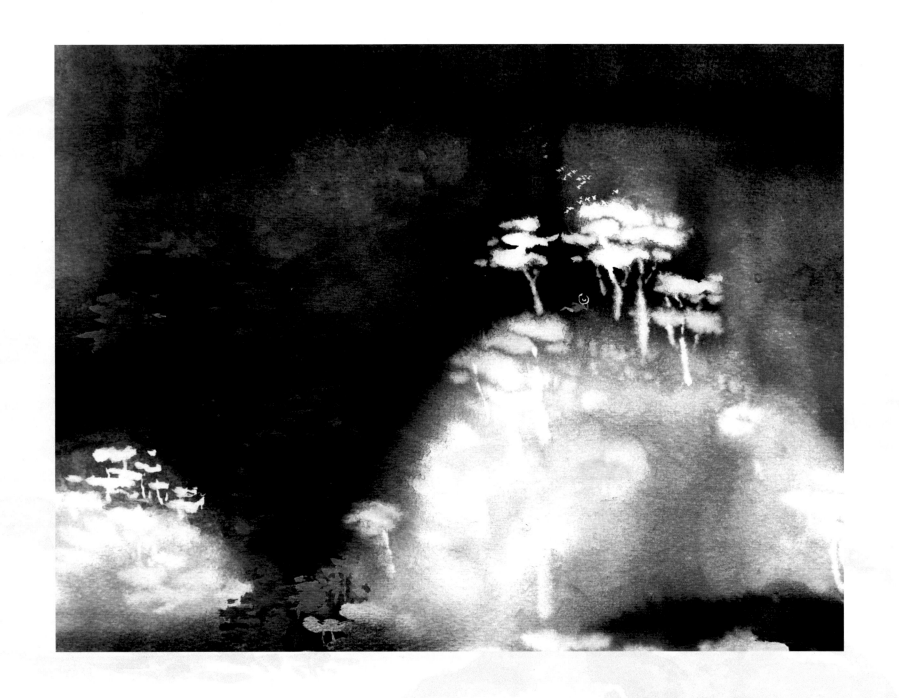

自有我在（1）（1982/2023）

受、共鳴，以至創作遐思。石濤畫藝的成就和貢獻 [②]，可說前無古人。希望這出版計劃能繼往開來，讓香港視覺藝術發展，可從石濤的優秀理念中得貫通的啓發。

「**畫意系列**」：這畫冊中，包含我最新的創作及過去四十多年的再創作，共約 140 張水彩及水墨，以配合《畫語錄》不同理念的演繹、感受、領悟、以至融會。這計劃為《畫語錄》的每一章，營造適切相關的畫意系列（例如，「山川章」有「山川畫意」系列 12 張；「變化章」有「變化畫意」系列 8 張），讓讀者感受及聯想其中相關的畫意、畫法及畫理，分享融會及遐想之樂趣。在漫長的領悟過程中，我與《畫語錄》（石濤）的理念有着深刻的互動，往往要多次反覆思考自己的意念，修訂所造的創作，發展新的想法及畫法，然後融會成這本獨特的畫冊。對我及讀者來說，相信這都是非常寶貴的感受、思考及學習的融會過程，從而在創作中，「畫從於心」、「我之為我，自有我在」、「法自畫生」、及「貫通萬法」。我感到更珍貴的，是與石濤神遇，啓迪未來。

「**畫意貫通**」：為幫助讀者貫通《畫語錄》的奧妙理念，及領悟它與當今藝術創作之關係，我根據自己過去多年畫作的體會，以淺易的文字，在每章中加入一些個人心得的條文（例如「一畫章」有 11 條，「了法章」有 8 條），全書共約有百多條。最後，將這些條文，綜合貫通起來，寫成為本冊的「畫語錄之畫道」一文，讓讀者較完整地理解石濤的繪畫理念。可幸的是，我早年既受傳統經典（例如，道德經、孫子兵法等）及《畫語錄》的薰陶，也長期沉浸於西方藝術的創作。這些東西文化的經驗，有助我在融會

《畫語錄》的理念時，掌握其中的跨時代啓示，並與各章畫意系列的創作呼應。顯然，這些文字多是我個人創作上的領悟遐想，並非《畫語錄》的內文考証或句解註釋，更非石濤作品的詳細推介。

「**科技創新**」：基於《若意挪移：鄭燕祥創作畫集》（藝發局資助出版，2016）所倡導的藝術科技創新，這計劃將進一步發展「若意挪移」的科技方法和理念，擴展繪畫「創作」及「再創作」的可能性。為呼應及演繹《畫語錄》的重要理念及章節（例如，畫從於心，我之為我、法自畫生，用無不神，法無不貫等），這計劃以科技輔助，創作了各章的畫意合共 18 系列。

一方面，這些系列有系統地使用科技，為畫冊帶來豐富而創新的視覺效果，耳目一新，是傳統的畫冊及演示方式無法做到的（例如，畫面的倒影效果，四時變化效果，絪縕效果、空間及色彩轉移效果等）；另一方面科技創新，也擴展了讀者和我對創作的想像、領悟和自我實現，打破傳統繪畫技術及意念的限制。簡言之，可大大擴展《畫語錄》的內涵和技法，「從無法到有法，從有法貫眾法」，讓當代視覺創作的發展，得到不可估量的啓發，甚至範式轉變（paradigm shift）。

「**計劃成果**」：這出版計劃的成果，將有以下四方面：

第一，當然是這本畫冊的出版，讓香港及華人地區的藝術文化愛好者，可以有機會用現代藝術創作觀點，來分享及貫通《畫語錄》的藝術思想及我創作的畫意系列。希望這畫冊可跨越時空 300 年，承先啓後，引發起熱切的藝術感受和想像，從古今融會及東西貫通中得到啓發；

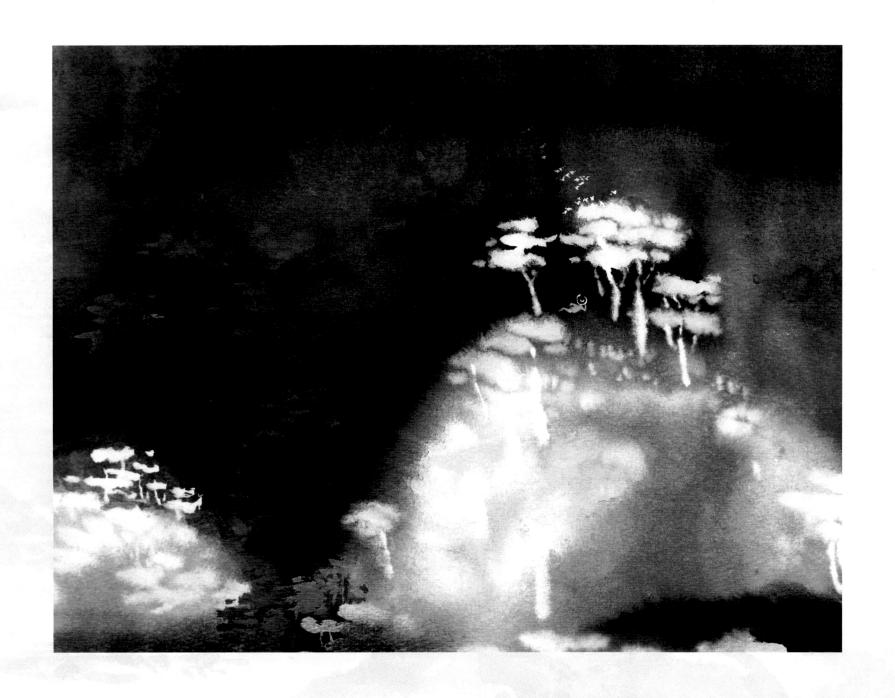

自有我在（2）（1982/2023）

第二，是「畫意系列」的最新創作及再創作 ③，共 18 系列約 140 張畫作，以配合《畫語錄》理念的交流。相信，這計劃的做法，是大膽而首創的，讓讀者感受其中相關的畫意、畫法及畫理，有助領悟及探討東西文化之融會。同時，這些系列提供豐富而有系統的畫作，幫助藝術愛好者，較全面地分享我的繪畫風格；而我亦參考《畫語錄》的畫理，深入反思自己的未來發展，達成融會貫通的目的。

第三，是在《畫語錄》的十八章中加入畫意條文及「畫語錄之畫道」一文，應有助讀者領悟及遐想《畫語錄》的奧妙及其與現代創作的關係。整個寫作過程，也是我深入領悟《畫語錄》理念的思考歷程，與畫意系列呼應，促成畫藝上的東西融合。相信，讀者和我在藝術文化發展上，都會有珍貴的得着。

第四，在這畫冊中，不少畫作使用科技軟件來創作及再創作，產生獨創的視覺效果，正好說明「法自畫生」的涵義。有助貫通畫理、畫法、及畫意的領悟和實踐。這不單有利於《畫語錄》的探索，更可大大的擴展畫法創新的可能性，從而對視覺藝術的發展，有創革的影響。

承蒙香港藝術發展局的贊助、商務印書館（香港）的支持，這項視覺藝術出版計劃，得以成功完成，衷心多謝他們。特別，要多謝李焯芬館長及馬桂順博士，為本集作序。我要感謝張仁良校長對我學術及文化工作的支持和鼓勵。最後，我對文教界友好多年來的愛護，非常感激。

希望這畫冊的出版成果，有助藝術文化的融會貫通，與石濤三百年再聚，促進現代視覺藝術的拓展。

① 有關石濤及《畫語錄》的資料，一般可見於：
王之海、靳立華、李寶生（1995）（編），石濤書畫全集（上下卷），天津人民美術出版社
石濤撰，苦瓜和尚畫語錄：中國哲學書電子化計劃，https://ctext.org/wiki.pl?if=gb&chapter=623580
何政廣（1973）（主編），石濤的世界，雄獅美術增刊本（9 月）
楊成寅編著（1999），石濤畫語錄圖釋，西泠印社出版社

② 有關石濤及《畫語錄》的崇高藝術地位，可見：
吳冠中（2011），我讀石濤畫語錄，榮寶齋出版社
高美慶（1976），石濤《畫語錄》探源——自我觀念在藝術與自然中之凸顯，中國文化研究所學報，8（2），617-632
賴賢宗（2001），禪藝合流與石濤畫論的禪美學，普門學報，194-225
周怡（2005），石濤「一畫」論研究的世紀回顧，山東社會科學，2005（11），32-36
远斌（2007），苦瓜和尚畫語錄，山東画报出版社

③ 在這畫冊中的畫意系列作品，大部份是近年新創作，亦有部份是電腦輔助的「再創作」。至於作者的其他創作，請參見：
「若意挪移：鄭燕祥創作畫集」（藝發局資助出版，2016，中華書局，2018）
「天地隨想：道德經畫意」（藝發局資助出版，2019，商務印書館，2021）

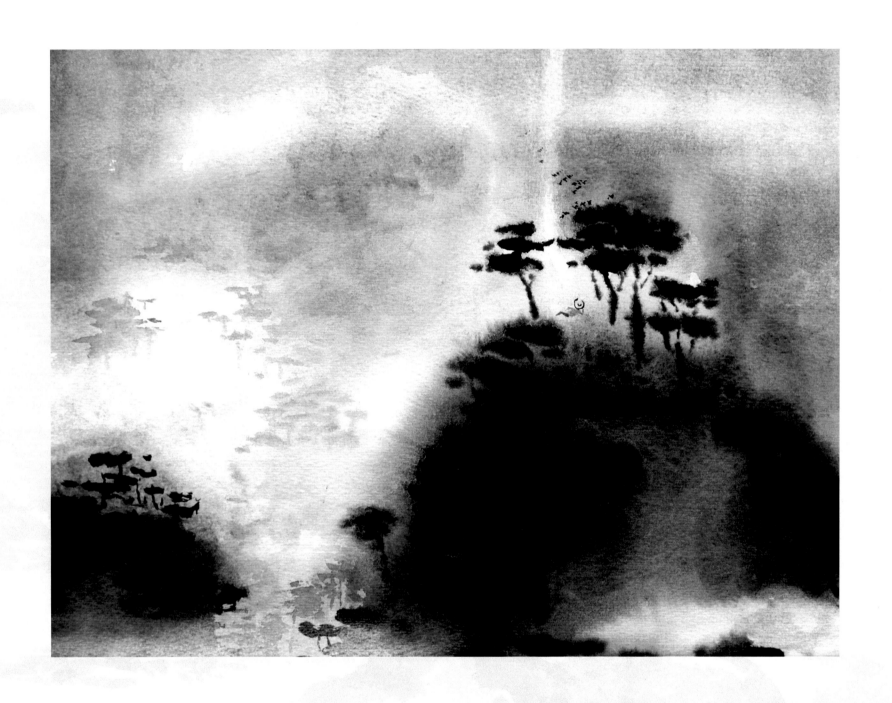

自有我在（3）（1982/2023）

序一

李焯芬教授

香港大學饒宗頤學術館館長

在香港高等教育界，鄭燕祥教授是一位著作等身、成就傑出、極受尊崇的學者。他於哈佛大學取得博士學位，歷任香港教育大學講座教授、副校長（研究與發展）、署理校長等要職；又曾擔任世界教育研究學會會長（2012-2014）及亞太教育研究學會會長（2004-2008）。鄭教授長期從事教育效能、教育領導、範式轉變、教師教育和學校變革等重要課題的研究。學術著作被廣泛引用，譯成多國文字，並曾獲獎無數。鄭教授在學術上的輝煌成就，光彩奪目，偶爾可能還會遮掩了他的藝術天賦。

他其實亦是一位非常優秀、極有創意的水彩畫大家。他的大型畫冊《天地隨想：道德經畫意》獲香港藝術發展局資助，於 2021 年出版，廣受藝術界的稱譽。眼前這一冊《畫從於心：石濤畫語錄》亦獲得香港藝術發展局資助，如今成功出版。畫冊中的大量佳作，均為鄭教授深入研究石濤《畫語錄》的體會和創作成果，極富禪意和空靈的美感，讓人閱後有賞心悅目、無上清涼的感覺。

鄭教授從教育領導崗位退休後，有更多的時間從事藝術的研究和創作。這讓我想起了國學大師饒宗頤教授，饒教授晚年亦創作了不少的書畫佳作，並擔任了西泠印社的第七任社長。我期待鄭燕祥教授將會和饒教授一樣，成為藝林中的常青大樹。

眾所周知，石濤擅長山水，經常深入觀察自然景物，主張「筆墨當隨時代」，畫山水者應「脫胎於山川」，進而「法自我立」，因此所畫的山水，筆墨恣肆、意境蒼莽新奇。鄭燕祥教授傳承了石濤的藝術創新思維，並成功地融入現代水彩畫中，不啻是個重要的創新突破。《畫從於心：石濤畫語錄》的出版，標誌了（亦同時詳細記錄了）藝術史上的這一項創新與突破。

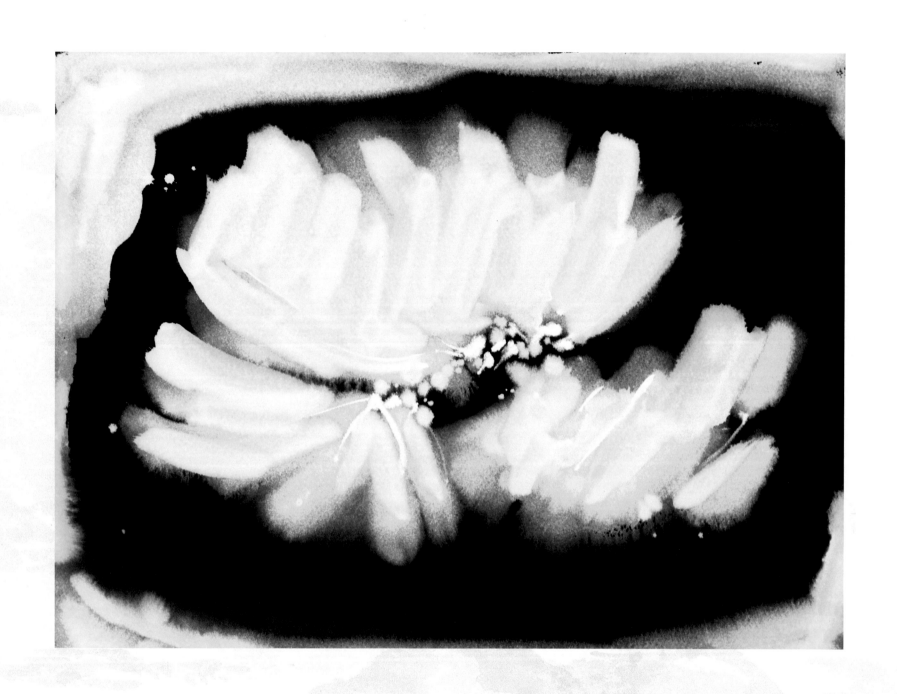

荷生畫意（1）（2006/2021）

序二

馬桂順博士
香港教育大學文化與創意藝術學系榮譽副教授

藝術是人類表現思想情意的一種獨特方式，當中往往反映出社會文化環境的作用。百多年以來，香港作為東西文化匯聚之地，在藝術發展方面亦反映出中國傳統與西方思潮的衝擊，形成自具特色的藝術型態。鄭燕祥教授熱衷東西方文化藝術，多年來他在水彩畫藝方面作出持續性的探索，亦反映出他曾經歷的不同階段發展與取向。

回顧鄭教授過去的展覽和文獻資料，個人認為他在水彩畫藝方面的追求，當中有兩方面是值得業界思考和借鑒的。

一、對中國文化藝術的熱誠與堅持

作為一位理學背景的學者，鄭教授早年投入畫藝創作之餘，同時亦涉獵中國哲學文化，當中尤其對老子《道德經》和石濤《畫語錄》的研究能觸類旁通，從中啟發他個人的審美價值觀和創作取向。身處流行文化包圍的現代都市、日趨商品化發展的環境和動盪紛擾的世局，鄭教授仍能安心立命寄情於水彩畫藝和吸取傳統哲學精粹，在不固步自封的創作探索下，終而孕育出多樣化的形式與抒情的個人風格。

二、對水彩藝術語言的探索與開拓

多年來，鄭教授在水彩畫藝所建立的表現方式和審美觀都一直演化擴充，當中尤其以強調渾然天成的水痕筆趣和意境尤其突出，近年來他又大膽寓實驗於創作，探索利用電腦加工處理畫作，將水彩成品轉化成數碼格式圖象，為視覺經驗帶來新的感受。在藝術風格方面，他的作品經歷由早期的具象載道，演化至中期的寫意抒情，以至近期的抽象化、符號化純粹以色、線、點等表現動感與音樂感，整體都折射出藝術家一種主體能動性、隨機性和想像性的多維度發展藝術特點。

在本畫集中，鄭教授配合特定的作品旁徵石濤《畫語錄》十八章中的精句，既互相對照並加引申演繹，梳理了他對畫道本質的領悟，亦分享了他的各種創作手法和技巧，對推廣欣賞畫藝與傳統哲學智慧都起着積極的教育作用。鄭教授治學態度嚴謹，能夠在創作歷程中不斷提升超越和突破常規，相信他在可見的將來定會攀登上更高的藝術高峰。

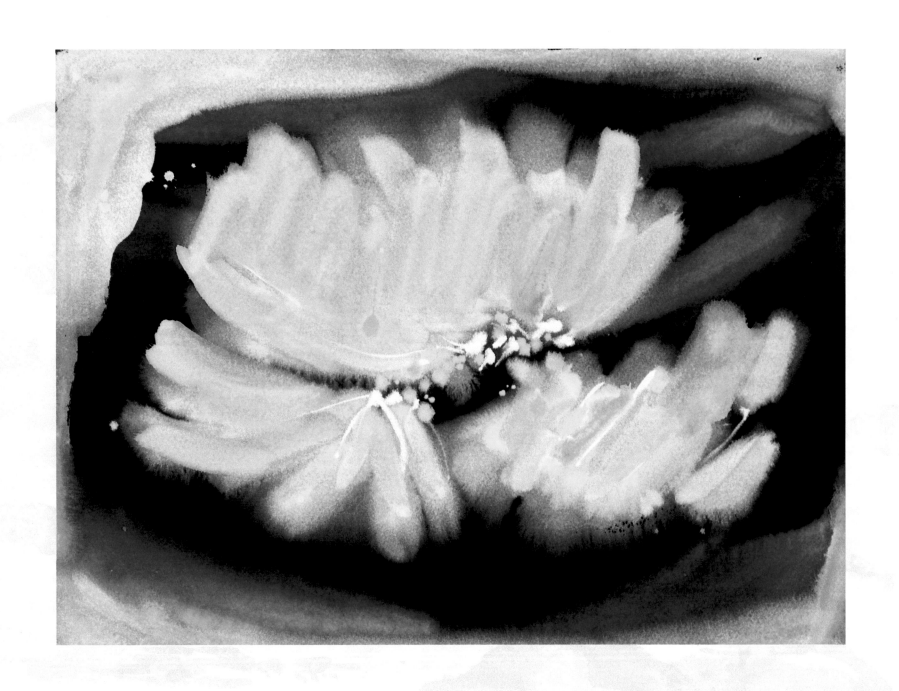

荷生畫意（2）（2006/2021）

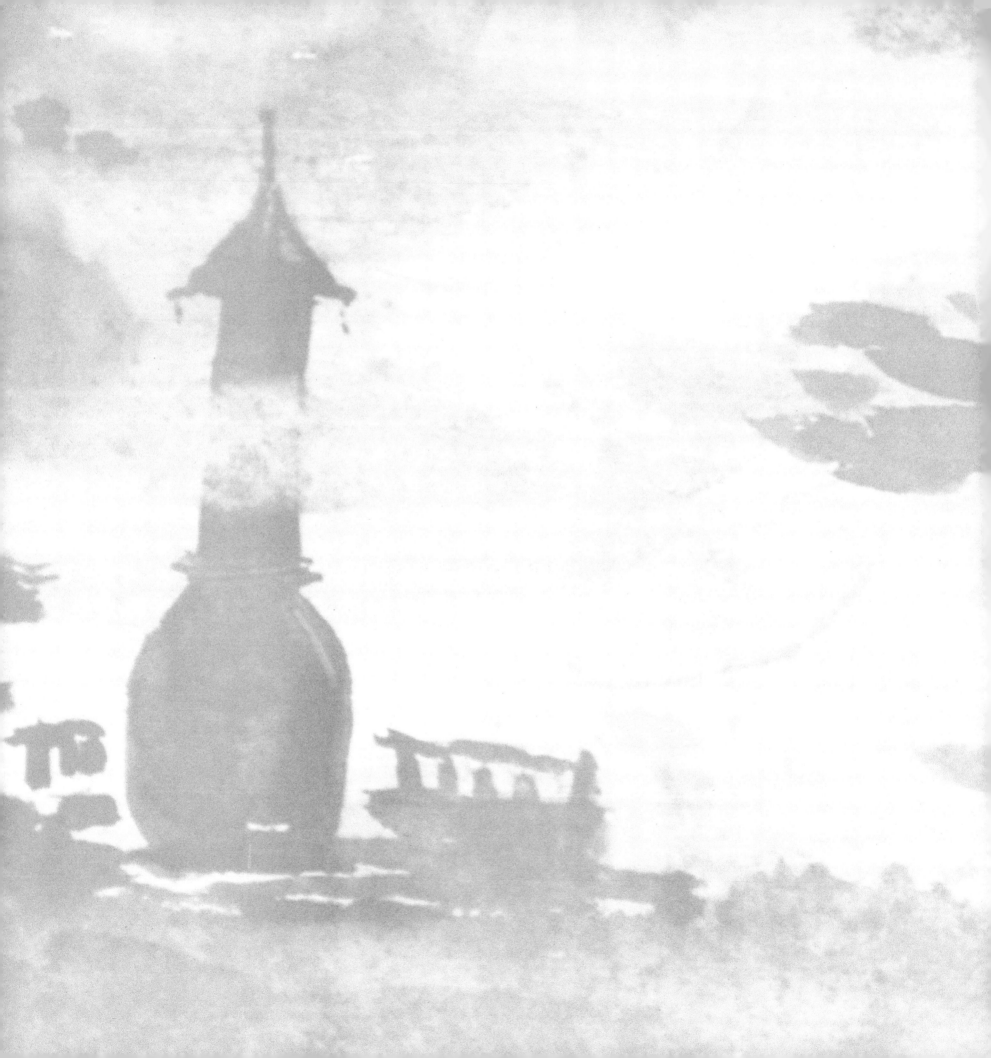

「畫語錄」之畫道

鄭燕祥

石濤所作的畫論《畫語錄》，短短六千字，奧妙神通，歷久常新，可以為當代畫藝的創新、承先啓後、貫通東西，甚至融會古今，提供影響深遠的理念基礎。

《畫語錄》的內涵非常創新，跨越時代，其中共有十八章，論述畫藝的主要本質及相關道理，既有前瞻性的人文關切，也涉及當前實踐的啓蒙。章1至章4包括一畫章、了法章、變化章、及尊受章等，重點在討論一畫的「**基本道理**」。章5至章7，含有筆墨章、運腕章及絪縕章等，說明畫道的「**具體方法**」。章8至章11有山川章、皴法章、境界章及蹊徑章等，焦點在「**山川繪畫**」的技法。章12至章14，集中在「**林木四時**」的畫法，有林木章、海濤章及四時章等。章15至章18，包括遠塵章、脫俗章、兼字章及資任章等，論說畫者的「**畫藝蒙養**」。

本文選取了《畫語錄》的代表性理念，包括一畫之道、畫從於心、無法而法、自有我在、法自畫生、天人合一、筆墨絪縕、山川寄意等理念，進行綜合分析，初步總結出《畫語錄》的畫道特性，如下文所示。希望本文的論述，能引發出不同的畫藝遐思，讓視覺藝術的未來發展，可從石濤的理念中得到啓發。

一 畫 之 道

畫道，即繪畫之道，指引畫的創作、發展及實踐。其中涉及畫理（如天道義理為何？繪畫本質為何？）、畫法（如方法過程為何？規矩限制為何？）以及畫意（如情意創意為何？心源感受為何？）的問題。對不同畫者，所抱的畫道可能相差甚遠。例如，有有畫理而無畫法者，雖知天地義理，卻不知如何繪畫表達；也有有畫法而無畫理畫意者，雖知各種技法，卻不知如何感人入理。

可以同時兼顧畫理、畫法及畫意的畫道為何？從石濤來看，畫道應行「一畫之道」。「一畫」是《畫語錄》的核心概念，代表畫道內涵（包括畫理、畫法、及畫意）的統一融合，有如天人合一、萬物貫通、乾旋坤轉，得於自然。

在創作上，畫理、畫法及畫意應互相呼應成一體，而非支離破碎。故此一畫的畫道，包含「外師造化，中得心源」（唐，張璪）之意。可以說，繪畫往往是受大自然啓召（畫理 - 造化），再化為心靈呼喚（畫意 - 心源），以筆墨體現畫的神韻（畫法 - 中得），不拘限於外在景象或舊有傳統，而成一畫之作。天有萬物並作，人有心意妙悟，若兩者統合為一，畫法自然隨心而生，即畫從於心或中得心源之意。一畫，關乎心靈及天地之根本，能通眾法，貫穿萬象，故此，「一畫者，眾有之本，萬象之根」（1.3）[1]。

「一畫」也含有唯一獨有的意思，一畫者往往從無法中產生有法，創造自己風格，故此畫法是獨創的；再以自己風格貫通其他畫法，而成就自己獨特的畫道。「立一畫之法者，蓋以無法生有法，以有法貫眾法也」（1.5）。由於畫者不同，天賦心源各有分異，所立的畫法也可以顯著分歧。我有我畫道，正合一畫的原意。

石濤的一畫之道，也呼應老子道德經（章39）的「道」[2]：「天得一以清；地得一以寧；神得一以靈；谷得一以盈；萬物得一以生……」。一者，道之基本，包涵各種形態差異（例如矛盾、盈缺…）之協調、和諧、互補、統一等。

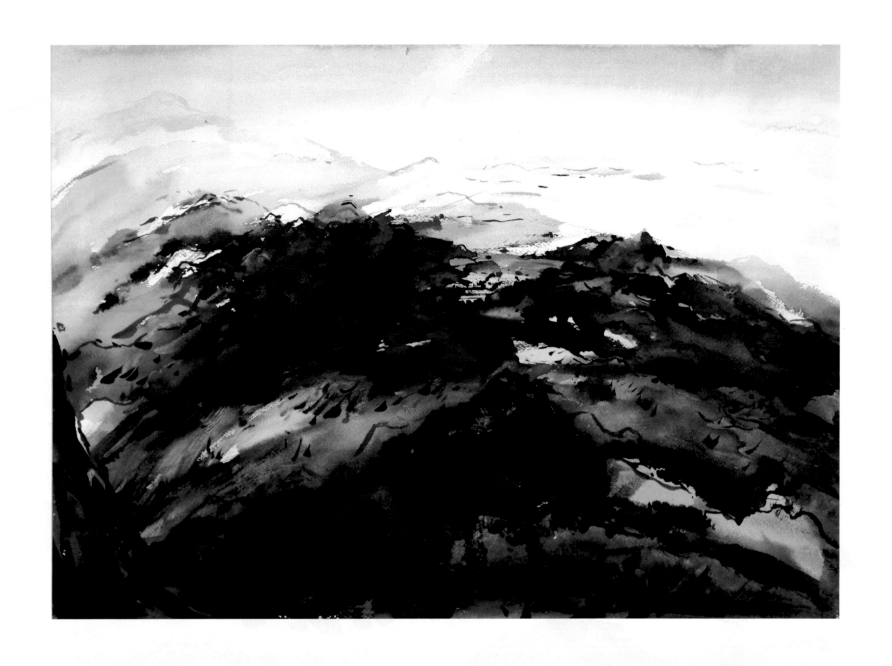

一畫畫意（1a）（1985/2021）

可用之為《畫語錄》的一畫之道（鄭燕祥，2021，頁20）。

畫從於心

現代藝術，多強調個人的自由創作。畫者的創造力、想像力、情意感受以及特有風格，大受重視，傾向「畫從於心」，不重意念重覆，輕視畫法因循。從這點來看，現代繪畫與《畫語錄》的理念，互相呼應。如上面的討論，唐代張璪的「外師造化，中得心源」的理念，正好用以說明「畫從於心」在現代繪畫的意義及重要性。

繪畫之本質與境界，不在畫理水平的高低，不在畫法技巧的神奇，更不在似與不似或形態大小，而在其中畫意能否觸動心神，感人於無形（即中得心源），故石濤有謂「見用於神，藏用於人，而世人不知」（1.4）。繪畫就是心靈呼喚、神韻體現，不受外在表象或方法所限制，故「夫畫者，從心者也」（1.6），以心源帶動創作。

不論那種題材的繪畫，畫者若不能明白畫從於心，亦不能深入天地至理，以充分表現萬物形態，最後還是未能掌握一畫之法。「山川人物之秀錯……，未能深入其理，曲盡其態，終未得一畫之洪規也」（1.7）。總言之，畫從於心（或中得心源），是畫道的重點，帶引天人合一，貫通不同方法，藉萬物的啟示（如外師造化）而自我持續發展，「一畫之法立而萬物著矣。我故曰：吾道一以貫之」（1.11）。簡言之，畫法立於從心。

景物不同，造形各異，畫者如何取態？一畫者應取態從心，「信手一揮，山川人物，鳥獸草木，池榭樓台，取形用勢，寫生揣意，運情摹景，顯露隱含」，皆從心也。也許，外人見不到畫作完成之過程，但從心之畫意，應可在畫中體會得到，正是「人不見其畫之成，畫不違其心之用」（1.9）。

一畫的實踐，可有四大特性：一、操筆用墨從於心，得心源而出神韻；二、從無法而法，貫通眾法而創新；三、天人合一，布局入理自然；四、萬物表現不論大小盡顯形態。故「人能以一畫具體而微，意明筆透……用無不神，而法無不貫也；理無不入，而態無不盡也」（1.8）。一畫雖尺幅大小，其理其法其意，皆從於心，通天地，越山川，貫萬物。故有言「尺幅管天地山川萬物」（16.3）。

無法而法

藝術創作之神髓，在無中生有。高手繪畫，從心善變，從無法而產生新法，不拘於現法，亦不因循舊法，非因無法，而在創造出更妙的畫理、畫法或畫意。由無法而到有新法的過程，就是畫理或畫意的「創造」（creation）或畫法的創新（innovation）。故此，石濤有謂「至人無法。非無法也，無法而法，乃為至法」（3.4）。

「立一畫之法者，蓋以無法生有法，以有法貫眾法也」（1.5）。從這點來看，畫法創新有兩方面，一是從無法到有法的創新，是開創性的（例，結構主義畫派的開創）。另一是以一法融會貫通其他不同畫法的創新，是統整性的（例，數碼科技及視覺表現的整合）。

若畫法缺乏創新，只是外觀世界的描繪、或重覆前人

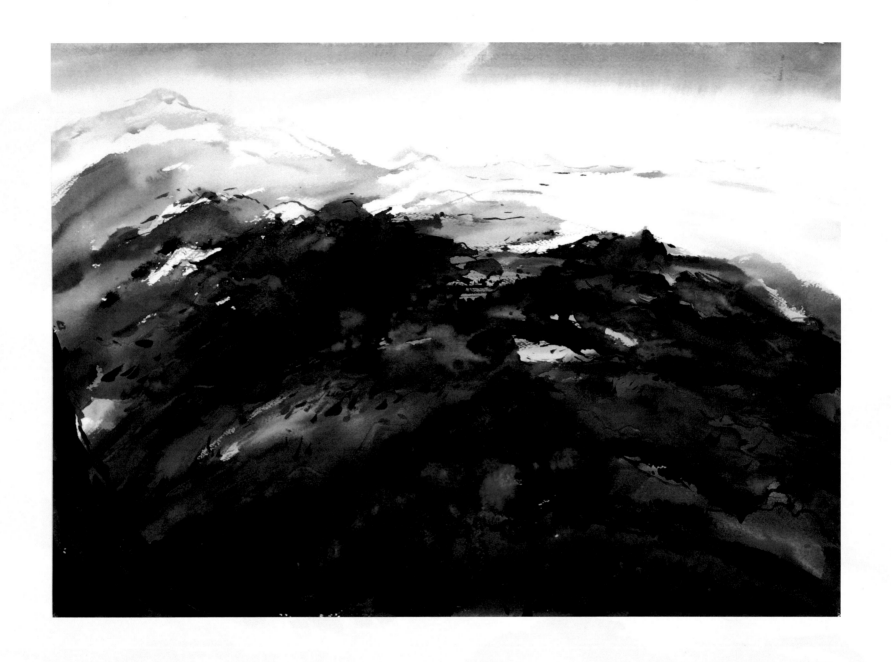

一畫畫意（1b）（1985/2021）

的畫法，甚至拘限在似與不似，那麼畫作的發展窄狹，畫藝成就有限，難言在畫理、畫法及畫意有何創新貢獻。故此，畫者應志在無法而法，貫通眾法而創新。在創作上，繼往開來，融會東西。即「識拘於似則不廣，故君子惟借古以開今也」（3.3）。

關於無法有法的討論，可借用《道德經》對無與有的理念，其中有非常精彩的觀察和論說，指出「當其無」，有車之用、有器之用、有室之用。優秀的創作，能化腐朽為神奇，故「有之以為利，無之以為用」，在創作上，要打通有與無的相互關係，讓藝術發揮最大的想像效果（道德經，章11）（鄭燕祥，2021，頁18）。

表面上，無是一無所有，但當無放入處境中（例如，車中、器皿中、室中），卻可體現出其巧妙用途。同樣，無法的概念可為藝術開創，帶來新境界，為無為而無不為，有更大空間創新，創造新法，如《道德經》所謂「天下萬物生於有，有生於無」（道德經，章40）。繪畫本身是動態經歷，在理念方法、筆墨操用、造形取態上，要權衡應變，有所變化，有無互通，生生不息。故「凡事有經必有權，有法必有化」（3.5）。

自有我在

前述的一畫之道、畫從於心及無法而法，都強調創新，其成敗都是與畫者個人的心源，密切相關。自我心態不同，畫理之創建、畫法之運用、以至畫意之感受，亦有分別。有畫者要緊隨名家畫法，而缺乏自己的個人風格及

創意。亦有創意的畫者不因循守舊，畫要從於心，自我創新，而法自畫生。

正如，《畫語錄》指出「我之為我，自有我在……古之鬚眉，不能生在我之面目；古之肺腑，不能安入我之腹腸。我自發我之肺腑，揭我之鬚眉。」（3.9）三百多年前的《畫語錄》，已點出現代藝術創作的精髓：自有我在。繪畫是創作，不是依程式製造，需要畫從於心；在創作過程中，自有我在。畫者的自我心源，非常重要，包含畫者個人的價值觀、人生觀、天地觀及方法觀，從而形成畫意、畫法及畫理的個人獨創性。

繪畫，代表畫者的自我內心與天地萬物互動的過程。畫者，往往透過尺幅筆墨，寄意廣闊山川，來表達自我情懷，神游天地間，樂山樂水。故《畫語錄》有謂「借筆墨以寫天地萬物，而陶泳乎我也」（3.8）。例如，在繪畫山川時，「善操運者，內實而外空」，內者指潛心修養，從而中得心源，掌握一畫之理法，而外者指外無拘限，亦不因循舊法，我法從心而自生，進行創作。「因受一畫之理，而應諸萬方，所以毫無悖謬」（9.6）。

法自畫生

內心情懷不同、景物寄意有別，畫者所用的畫法技巧，也可能有所創新或變革，形成新的畫法或方法。《畫語錄》認為，法自畫生，新法之領悟及運用，多來自創作過程，同樣，從創新的實踐中，可消除現有的畫障（不良的畫法），改善畫意的表達方式。故此，「法無障，障無法。

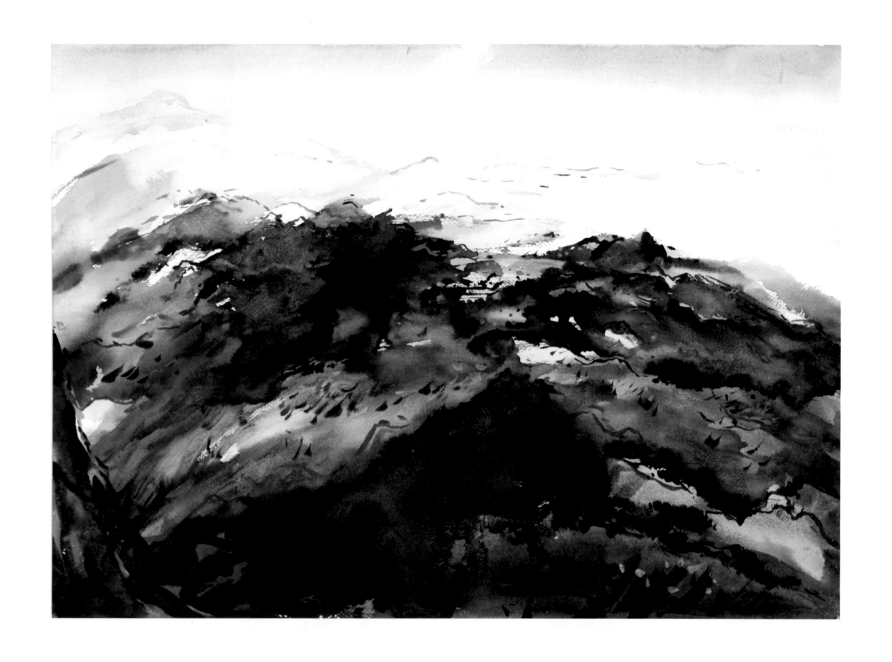

一畫畫意（1c）（1985/2021）

法自畫生，障自畫退」(2.7)。若明白畫法來自畫的實踐和創新，就可消除畫法的障礙，在創作上自然順天地，應萬物，彰畫道，得一畫之理念。有言「法障不參，而乾旋坤轉之義得矣，畫道彰矣，一畫了矣」(2.8)。

繪畫創作，是一個開放過程，方法上可有無限的可能性。畫者可開放心懷，沒有既定框框的束縛，發展自己的方法，進行創作。有時，亦可以抱着好奇的心，來觀看不同新畫法的可能成果。這裏借用道德經的看法，進一步討論畫法發展和天道的關係（鄭燕祥，2021，頁16-18）。

「道可道，非常道」、「名可名、非常名」（道德經，章1）。若畫藝創作，人人用一樣的模式或方法，以至天下皆同，絕非好事。「天下皆知美之為美，斯惡已。皆知善之為善，斯不善已」。藝術，不宜有固定的美學標準。當人人有同樣框框的美，就變成不美；有同樣形式的善，就變成不善（道德經，章2）。

若畫者自我滿足於現有的成就及技法，固步自封，就難以創新，藝術前景會發展有限。故畫者，切忌「自見、自是、自伐、自矜」（道德經，章24），應胸懷廣闊，無特定的心態及模式。「歙歙為天下渾其心，百姓皆注其耳目」，對不同的現象及事物，都願意開放、接收、善待，從而領受天道及一畫之道的內涵和啓示（道德經，章49）。在創作上，無需偏愛某些特定權威之畫法，爭於摹仿。應鼓勵開放，免除自我限制，讓畫法從創作過程中，獲得最大的發展機會（道德經，章3）（鄭燕祥，2021，頁16-18）。

天人合一

天人合一，是中國傳統文化中的崇高境界，追求天地萬物與人的和諧融合。過去，道家、儒家及佛教三大哲學傳統，都對天人合一有深刻論述闡釋，成為中國文化的重要部份，影響深遠。《畫語錄》的「一畫之道」，正反映這天人合一的重要傳統。

如前所論，天有萬物並作，人有心意妙悟，在畫藝上兩者互相呼應，融會為天人合一，其中可外師造化，感受大自然之美妙和啓示，蒙養畫者的內在創作心源，而新的畫理、畫法及畫意自然隨心而生，即畫從於心或中得心源之意。一畫的天人合一，關乎畫者心靈與天地萬象互動合一之根本。故此，一畫之法因天人合一，而通眾法，貫穿萬象，如前述，「一畫者，眾有之本，萬象之根」(1.3)。

萬物含一畫，一畫含萬物。我心有天地，天地有我心，皆含天人互動合一之意。「夫一畫含萬物於中。畫受墨，墨受筆，筆受腕，腕受心。如天之造生，地之造成，此其所以受也」。故應用全面觀點來看萬物合一、天地感受(4.3)。

畫中對天地萬象之感受，出於畫者心源，至為珍貴，要尊重。若不尊重，猶如自我放棄，失去畫要從心之義、天人合一之意，「得其畫而不化，自縛也」(4.4)。《畫語錄》強調，必須尊重保守畫中的感受，在各方面都要強調其作用，加以表達，「夫受畫者，必尊而守之，強而用之，無間於外，無息於內」，這也包含如何內外做到天人合一之意

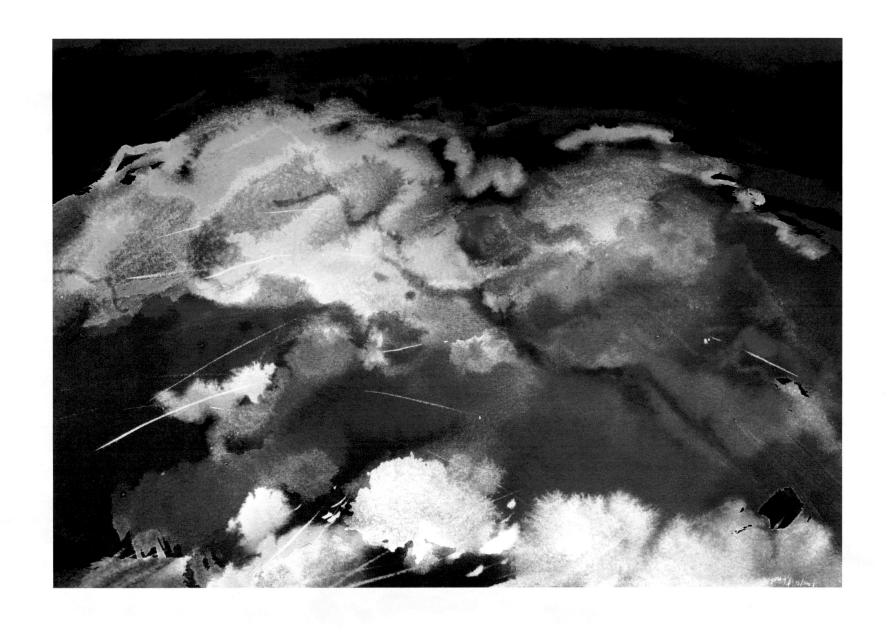

無法而法（1）（2001/2022）

思（4.5）。尊重天人感受之表現，在於自強不息、持續創新。「易曰：『天行健，君子以自強不息。』此乃所以尊受之也」（4.6）。

筆墨絪縕

運筆用墨（用色），貴乎自然，有感受。因筆墨功夫不同，畫者風格有別，有謂「古之人有有筆有墨者，亦有有筆無墨者，亦有有墨無筆者」（5.1）。畫道成長，需要潛心修養、體驗生活，自強不息。若不潛心修養，用墨不會靈活；若不體驗生活，操筆不會神妙，有言「墨非蒙養不靈，筆非生活不神」（5.4）。

畫中要達成山靈水動、林生人逸的效果，需要恰當地運用筆墨之互動融合，會聚成絪縕之美妙，即「要得筆墨之會，解絪縕之分」（7.3）。如何促成筆墨之會？畫中運墨造勢能入神，操筆驗現生活能顯靈，筆墨呼應，絪縕之會出光明。故「在於墨海中，立定精神。筆鋒下決出生活，尺幅上換去毛骨，混沌里放出光明」（7.4）。

畫道之脫俗境界，在表達感受上不用固定形態，造形上不留痕跡，潑墨如天成，用筆如自然。即「受事則無形，治形則無跡。運墨如已成，操筆如無為」（16.2）。這無為而有為的筆墨境界，正與道德經的藝道相通，茲簡介如下（鄭燕祥，2021，頁 22-24）：中國文化傳統，重視與大自然的融合，順應天地萬物的變化。天道不易看見，卻貴乎天人合一，生生不息，成為創造的泉源。無為指順應自然變化，不依欲望而胡作妄為，從而做到萬物自化。

畫道一樣，重無為、無妄為、無定法，順自然，佳作自天成。故此，在創作過程中，畫者與作品不斷互動轉化，不應存在既定的形格規範，讓佳作自然浮現（道德經，章 37）。善畫者明白「有之以為利，無之以為用」及「無為而無不為」之理，從而達致「不行而知，不見而名，不為而成」的無為境界（道德經，章 47）。藝畫的高境界是：佳作天成。技法上，無轍跡、無瑕謫、無不可開的關鍵，亦無不可解的繩約（道德經，章 27）。畫道與天道類同，不可強為。水彩水墨的境界高低，不在畫功操作多少，而在畫中體現的氣韻神彩。故此，筆墨上過份作為，表面修飾，會難成大器（道德經，章 29）。筆墨甚至畫本身，都是工具，不是畫的目的。畫之重點在可否從於心，「縱使筆不筆，墨不墨，畫不畫，自有我在」，也可成優秀創作，超越筆墨（7.5）。水彩水墨之理同，畫者從心主導絪縕之浸化，「蓋以運夫墨，非墨運也；操夫筆，非筆操也；脫夫胎，非胎脫也」，法自畫生，而非被動（7.6）。

山川寄意

筆墨揮灑、山川寄意，是中國文化之傳統。假道山河變化、筆墨絪縕，以舒古今之幽情。有謂「古之人寄興於筆墨，假道於山川。不化而應化，無為而有為」（18.1）。一畫的追求不在炫耀身份，而在潛修畫道，體驗生活，明白天地之理，感受山川之美。即「有蒙養之功，生活之操，載之寰宇，已受山川之質也」（18.2）。

山川受天地之影響，形態表現可說變化無窮。從不同

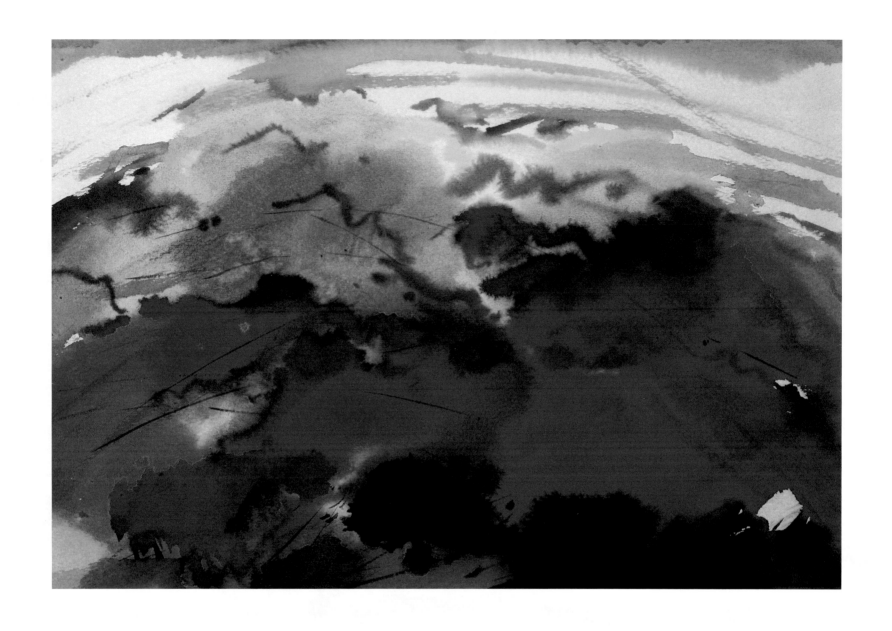

無法而法（2）（2001/2022）

角度來看，山之神態表現就不同，橫看成嶺，側看成峰，可揮灑的奇妙多變，可寄意的盡在眼前。一畫變化之理，非常廣泛，可涉天下山川、跨越古今陰陽。有言「夫畫，天下變通之大法也，山川形勢之精英也，古今造物之陶冶也，陰陽氣度之流行也」(3.7)。

從畫道來看，山川之精靈氣脈，受限於天地之權衡（影響），有謂「天有是權，能變山川之精靈；地有是衡，能運山川之氣脈」。在繪畫上，「我有是一畫，能貫山川之形神」，故尺幅通天下 (8.11)。山川與我合一。畫中山川之氣質，由我而生，而我之精靈亦由山川而生。故「山川脫胎於予也，予脫胎於山川也。搜盡奇峰打草稿也，山川與予神遇而跡化也」(8.12)。

天地間，海山各有形態，各領風騷，而成一體，有云：「海有洪流，山有潛伏。海有吞吐，山有拱揖」(13.1)，河海流動，帶來靈感，山脈起伏，可以入神，故「海能薦靈，山能脈運」(13.2)。

一畫者貫萬象，故可山海兼得，樂山樂水。對畫者來說，山海合一，盡在一筆一墨之累積功夫。故「我受之也，山即海也，海即山也。山海而知我受也。皆在人一筆一墨之風流也」(13.4)。

結　語

石濤的畫藝成就，前無古人，其《畫語錄》的理念，前衛創新，有劃時代意義。重要的理念，如一畫之道、畫從於心、無法而法、法自畫生、自有我在、天人合一、筆墨絪縕、山川寄意等，影響深遠，跨越時空，與現代創作的畫理呼應。希望本文的論述，能承先啟後，從古今融會及東西貫通中，引發起新的藝術感受和想像，推動繪畫藝術的發展。

① (1.3) 代表《畫語錄》第 1 章＜一畫畫意＞的第 3 條文。他例，(3.5) 代表第 3 章＜變化畫意＞的第 5 條文⋯。

② 有關《道德經》的藝道論述，請見鄭燕祥 (2021)，《天地隨想：道德經畫意》(藝發局資助出版，2019；商務印書館，2021)

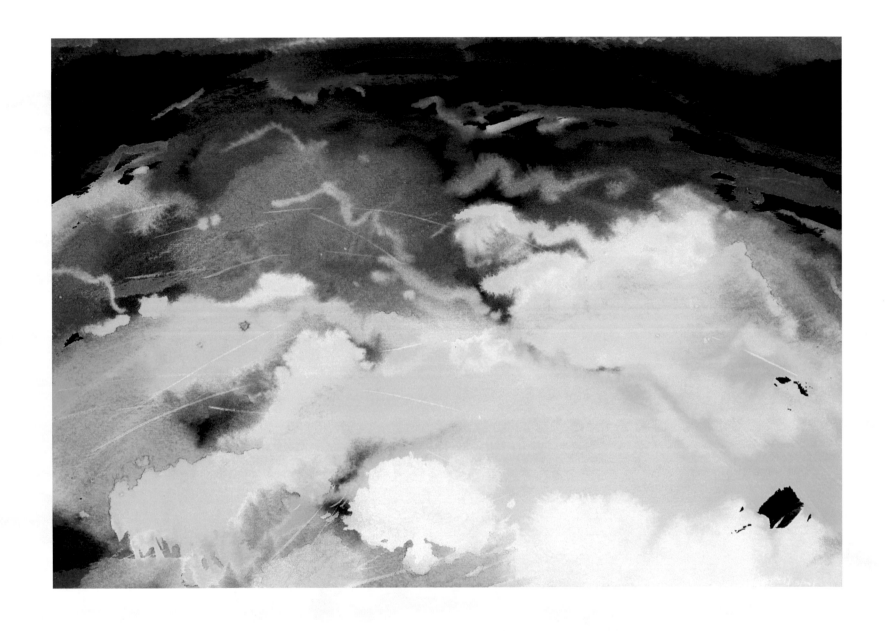

無法而法（3）（2001/2022）

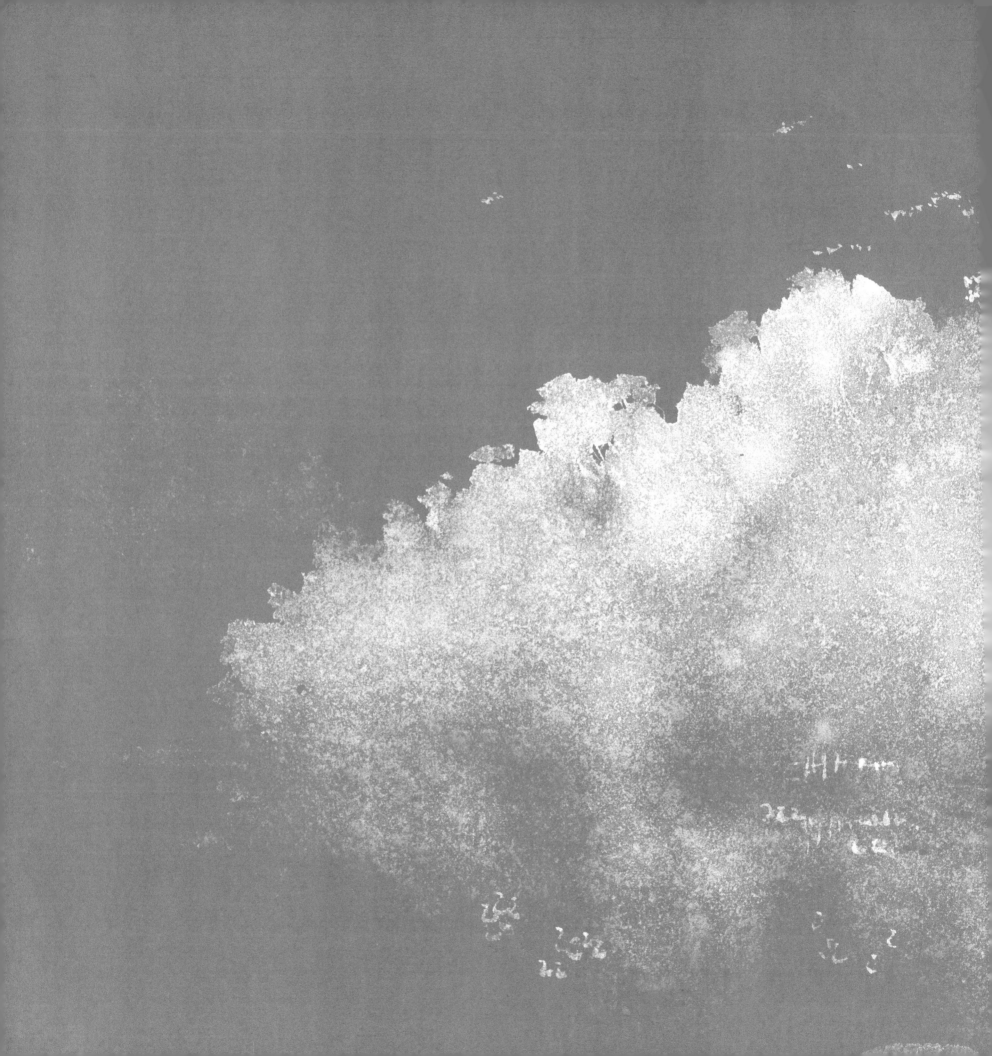

「畫語錄」之畫意

鄭燕祥

一

畫語錄：一畫章

太古無法，太朴不散。太朴一散，而法立矣。法於何立？立於一畫。一畫者，眾有之本，萬象之根。見用於神，藏用於人，而世人不知。所以一畫之法，乃自我立。立一畫之法者，蓋以無法生有法，以有法貫眾法也。

夫畫者，從於心者也。山川人物之秀錯，鳥獸草木之性情，池榭樓台之矩度，未能深入其理，曲盡其態，終未得一畫之洪規也。

行遠登高，悉起膚寸，此一畫收盡鴻蒙之外，即億萬萬筆墨，未有不始於此而終於此，惟聽人之握取之耳。

人能以一畫具體而微，意明筆透。腕不虛則畫非是，畫非是則腕不靈。動之以旋，潤之以轉，居之以曠。出如截，入如揭。能圓能方，能直能曲，能上能下。左右均齊，凸凹突兀，斷截橫斜。如水之就深，如火之炎上，自然而不容毫髮強也。

用無不神，而法無不貫也；理無不入，而態無不盡也。

信手一揮，山川人物，鳥獸草木，池榭樓台，取形用勢，寫生揣意，運情摹景，顯露隱含，人不見其畫之成，畫不違其心之用。

蓋自太朴散而一畫之法立矣，一畫之法立而萬物着矣。我故曰：吾道一以貫之。

一畫畫意

1　中華文化，追求天人合一 ，故藝術之道，多呼應天理，擁抱自然。 然而，天地初開，萬物混沌，質樸無規，談不上藝道，亦無畫法，正是「太古無法，太朴不散。」

2　隨着人文興起，混沌漸散。畫藝上，流派崛起，各立其法，畫道爭鳴，可說「太朴一散，而法立矣。」

3　芸芸畫法，何者得天地之神髓？一畫者之畫理，關乎心靈及天地之根本，能通眾法，貫穿萬象，整合為一，而非零碎的技法。故此，「一畫者，眾有之本，萬象之根。」

4　一畫之境界，不在似與不似，不在形態大小，而在觸動心神，感人於無形，故「見用於神，藏用於人，而世人不知。」

5　畫之創作，是從無法中生有法，創造自己風格；再以自己風格貫通各法，融會為一，成為一畫創作。有言，「立一畫之法者，蓋以無法生有法，以有法貫眾法也。」

6　繪畫是心靈呼喚、神韻體現，不受外表現象所拘限。故「夫畫者，從於心者也」，無心不成畫。

7　不論那種題材的繪畫，畫者要明白畫從於心，深入天地至理，以表現萬物形態，最後掌握一畫之法。「山川人物之秀錯……，未能深入其理，曲盡其態，終未得一畫之洪規也。」

8　一畫的具體實踐，有四大特性：操筆用墨出神韻、畫法貫通眾法、天地布局入理自然、萬物表現盡顯形態。故「人能以一畫具體而微，意明筆透……用無不神，而法無不貫也；理無不入，而態無不盡也」。

9　繪畫特性，因景不同，造形各異。一畫者取態從心，「信手一揮，山川人物，鳥獸草木，池榭樓台，取形用勢，寫生揣意，運情摹景，顯露隱含」。

10　也許，外人見不到畫成之過程，但一畫從心之理念，應可在畫中體會到，正是「人不見其畫之成，畫不違其心之用」。

11　總言之，一畫之道，在天人合抱，從於心也；創作之法，在貫通眾法，藉萬物而自生，「一畫之法立而萬物着矣。我故日：吾道一以貫之。」

一畫畫意系列（1-10）

呼應與一畫有關的理念，這系列包含 10 張作者的創作畫 ，讓讀者直接或間接感受天地之理、畫法從心、貫通萬象、天人合一的境界。

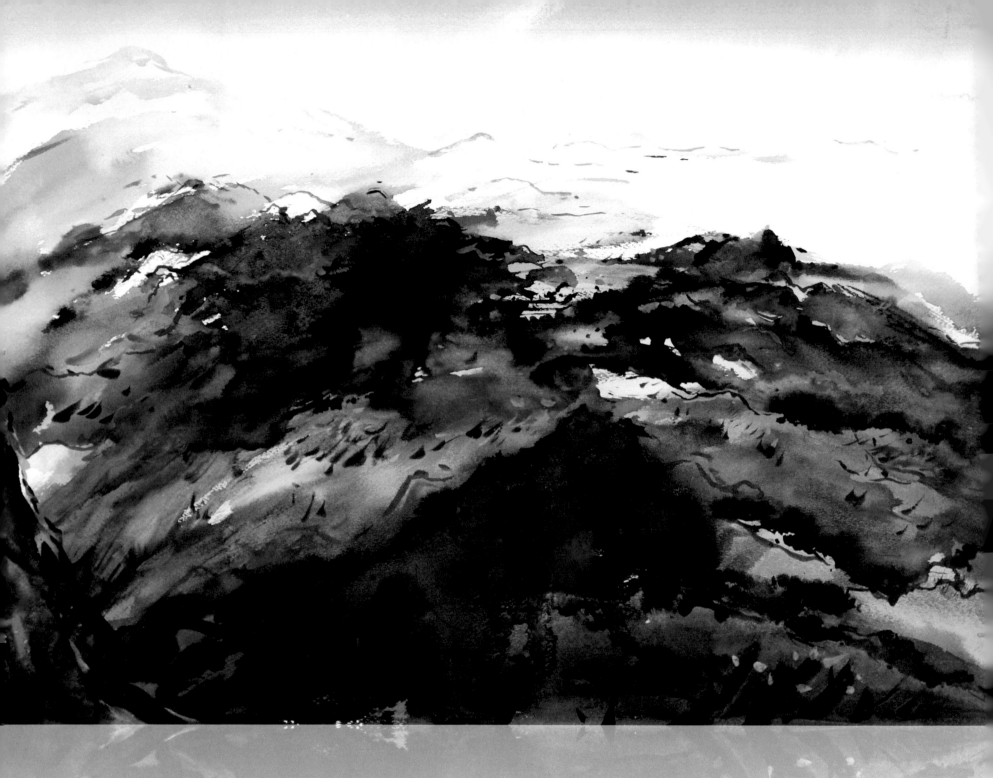

一畫畫意（1）（1985/2021）

「太古無法，太朴不散」
天地初開，混沌無法，質樸無規

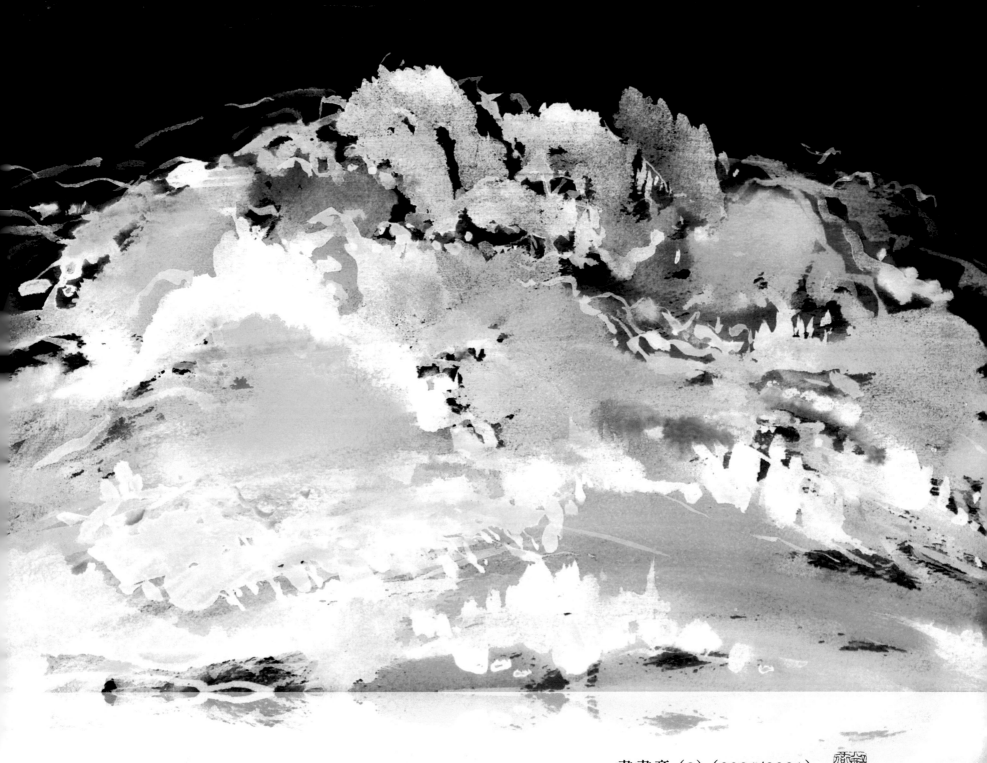

一畫畫意（2）（2001/2021）

「太朴一散，而法立矣」

混沌漸散，各立其法，畫道爭鳴

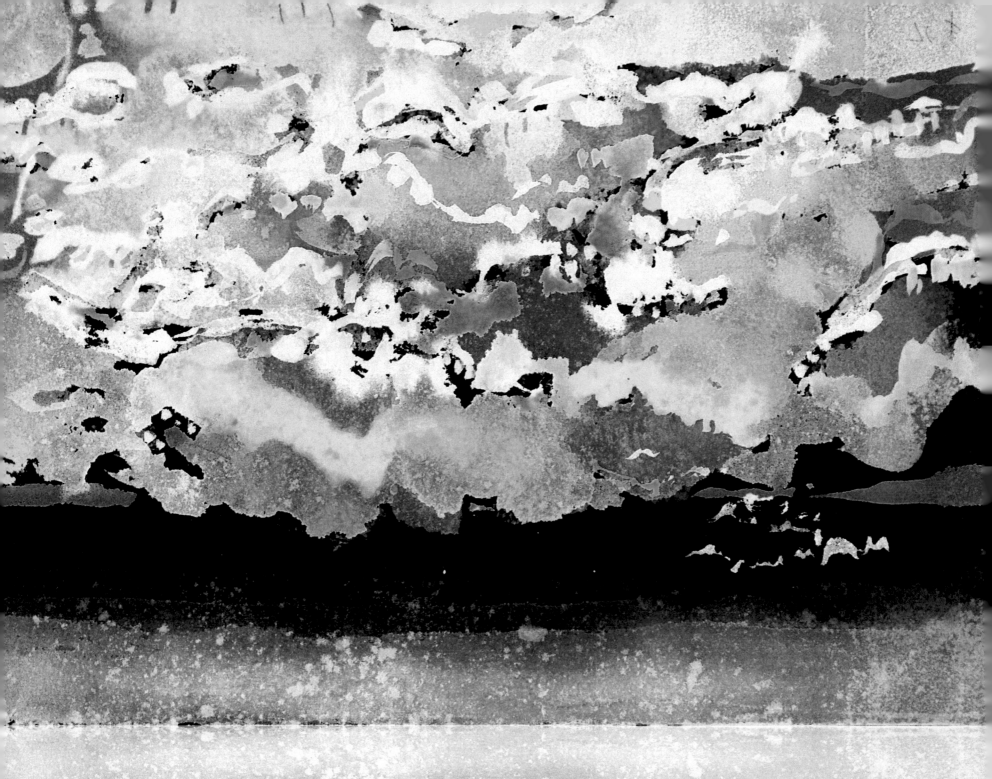

一畫畫意（3）（1975/2021）

「立一畫之法者，蓋以無法生有法，以有法貫眾法也」

從無生法，貫通各法

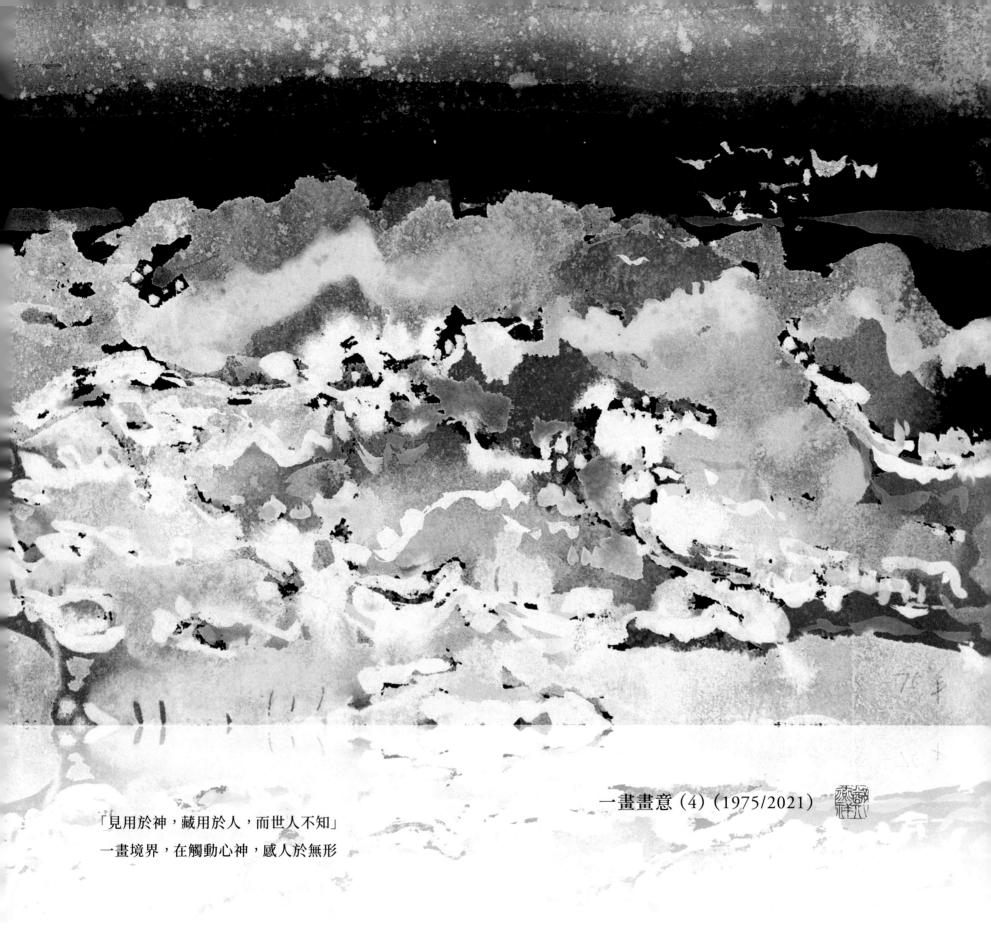

一畫畫意（4）（1975/2021）

「見用於神，藏用於人，而世人不知」

一畫境界，在觸動心神，感人於無形

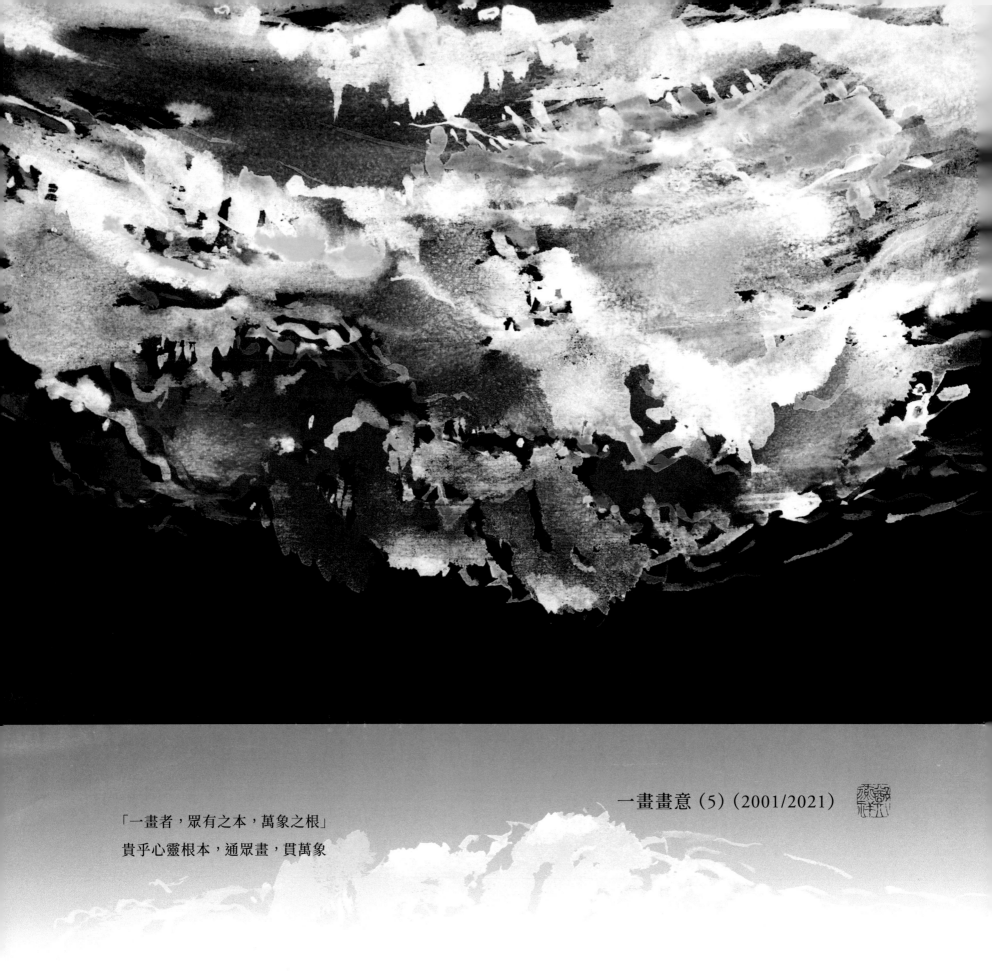

一畫畫意（5）（2001/2021）

「一畫者，眾有之本，萬象之根」

貴乎心靈根本，通眾畫，貫萬象

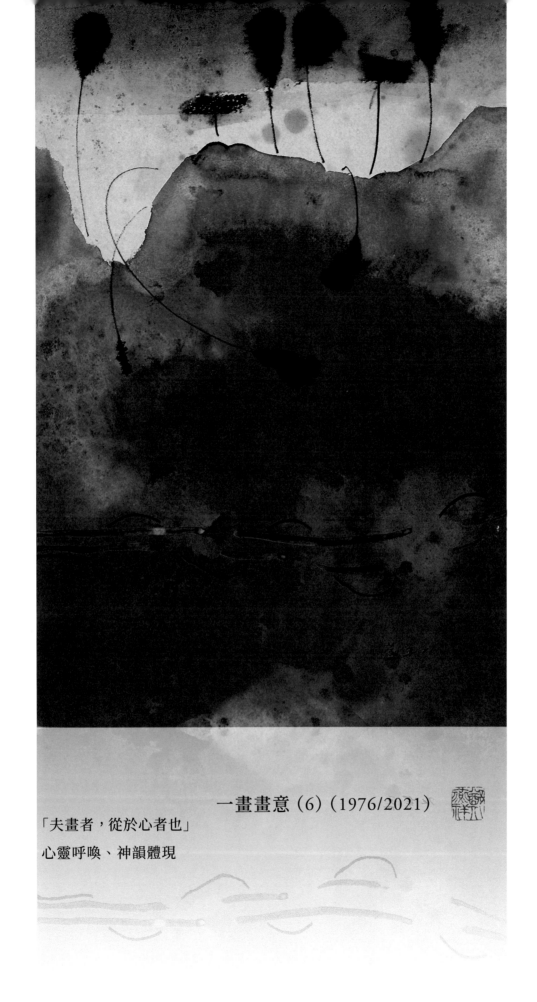

一畫畫意（6）（1976/2021）

「夫畫者，從於心者也」

心靈呼喚、神韻體現

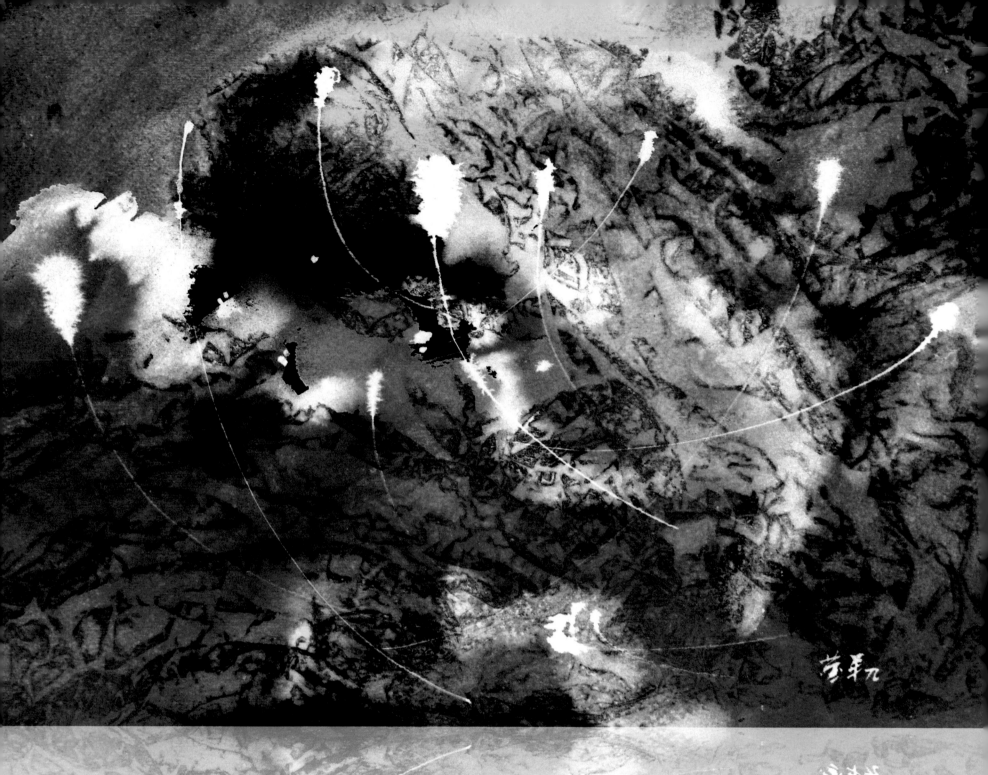

一畫畫意（7）（1976/2022）

「山川人物之秀錯」

不論題材，皆從於心，含天地至理，表現萬物形態

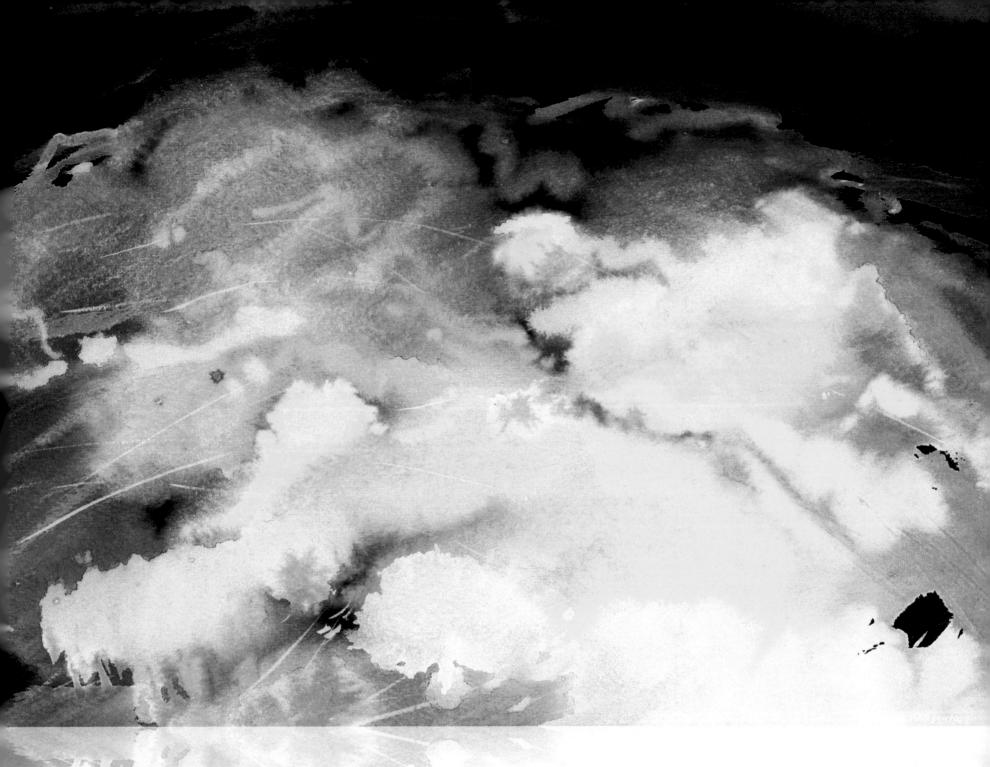

一畫畫意（8）（2001/2021）

「用無不神，而法無不貫也；理無不入，而態無不盡也」

用神、法貫、理入、態盡

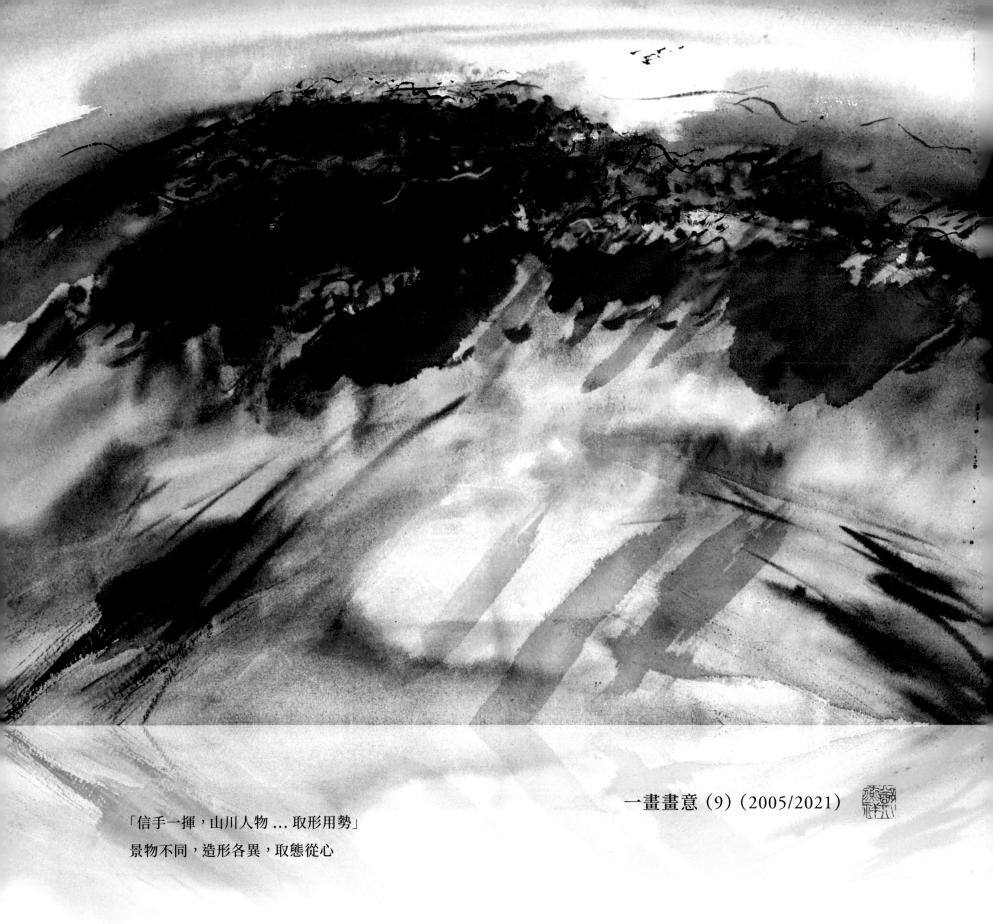

一畫畫意（9）（2005/2021）

「信手一揮，山川人物 … 取形用勢」

景物不同，造形各異，取態從心

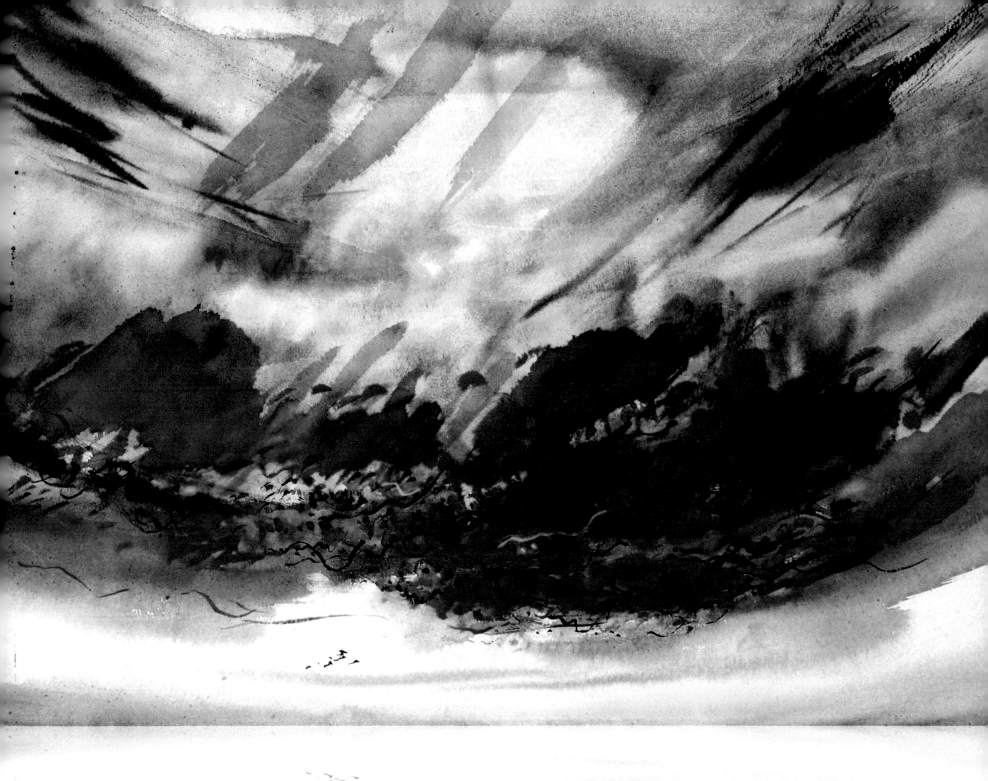

「人不見其畫之成，畫不違其心之用」
乃一畫從心之理，自由隨意
「一畫之法立而萬物着矣」
天人合一，藉萬物而自生

一畫畫意（10）（2005/2021）

二

畫語錄：了法章

規矩者，方圓之極則也；天地者，規矩之運行也。世知有規矩，而不知夫乾旋坤轉之義，此天地之縛人於法。人之役法於蒙，雖攘先天後天之法，終不得其理之所存。

所以有是法不能了者，反為法障之也。古今法障不了，由一畫之理不明。一畫明，則障不在目，而畫可從心，畫從心而障自遠矣。

夫畫者，形天地萬物者也，舍筆墨其何以形之哉？

墨受於天，濃淡枯潤，隨之筆，操於人，勾皴烘染隨之。古之人未嘗不以法為也，無法則於世無限焉。

是一畫者，非無限而限之也，非有法而限之也。法無障，障無法。法自畫生，障自畫退。法障不參，而乾旋坤轉之義得矣，畫道彰矣，一畫了矣。

了法畫意

1 天地運轉、草木榮枯、人間冷暖，莫不有道理，但世人只知既有的規矩，而不知世間有道，與畫法息息相關。因而受困於畫法無知。畫的了法（即領悟畫的法理），非常重要。否則，反為法縛，自我拘限。故有言「世知有規矩，而不知夫乾旋坤轉之義，此天地之縛人於法。」

2 若畫者對畫法無知，不能自主自創，反受畫法所困。雖得眾法之形，卻不明畫理之義，有謂「人之役法於蒙，雖攘先天後天之法，終不得其理之所存。」

3 若明道了法，繪畫障礙不在所見，而在從於心與否。「一畫明，則障不在目，而畫可從心，畫從心而障自遠矣。」

4 若天人合一，畫可從心，用筆墨之法，形萬象之態。「夫畫者，形天地萬物者也，舍筆墨其何以形之哉？」

5 墨暈濃淡天成，受之自然，筆隨畫意，操敏在人。有言，「墨受於天，濃淡枯潤，隨之筆，操於人，勾皴烘染隨之。」

6 畫法及其限制，都不是繪畫目的，故不存在為已有之限制而拘限創作、也不為依循既有之畫法而拘限新法。「是一畫者，非無限而限之也，非有法而限之也」。讓創作有無限的想像空間。

7 了法明道，對創作重要。若領悟到畫法，畫障自然消失；若障礙繁多，也難生新的畫法。新法之領悟，多來自創作過程，同樣，從創新中，可消除畫障。故此，「法無障，障無法。法自畫生，障自畫退」。

8 若明畫法，自消障礙，在創作上自然順天地，應萬物，彰畫道，得一畫之理念。有云「法障不參，而乾旋坤轉之義得矣，畫道彰矣，一畫了矣」。

了法畫意系列（1-8）

這系列包含 8 張作者的創作畫，讓讀者感受不同畫法的不同效果，領悟一畫的了法明道，從而消除畫障，自我創新。

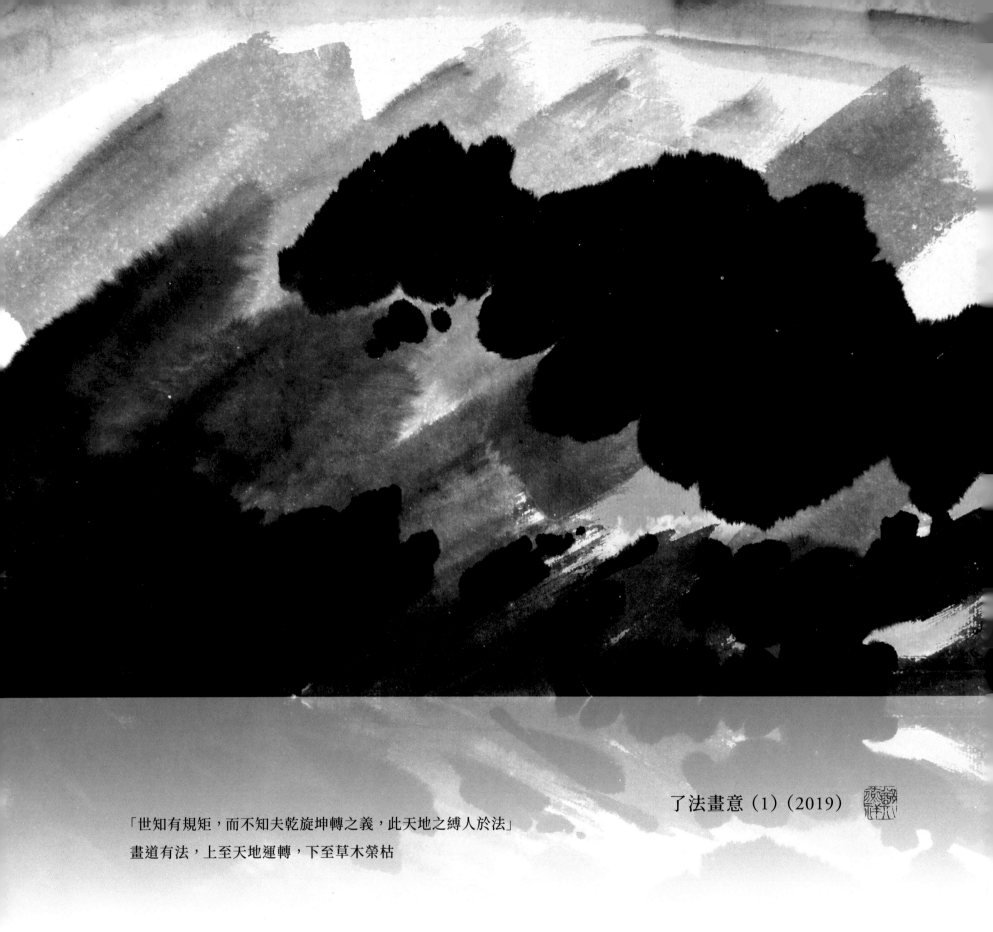

了法畫意（1）（2019）

「世知有規矩，而不知夫乾旋坤轉之義，此天地之縛人於法」

畫道有法，上至天地運轉，下至草木榮枯

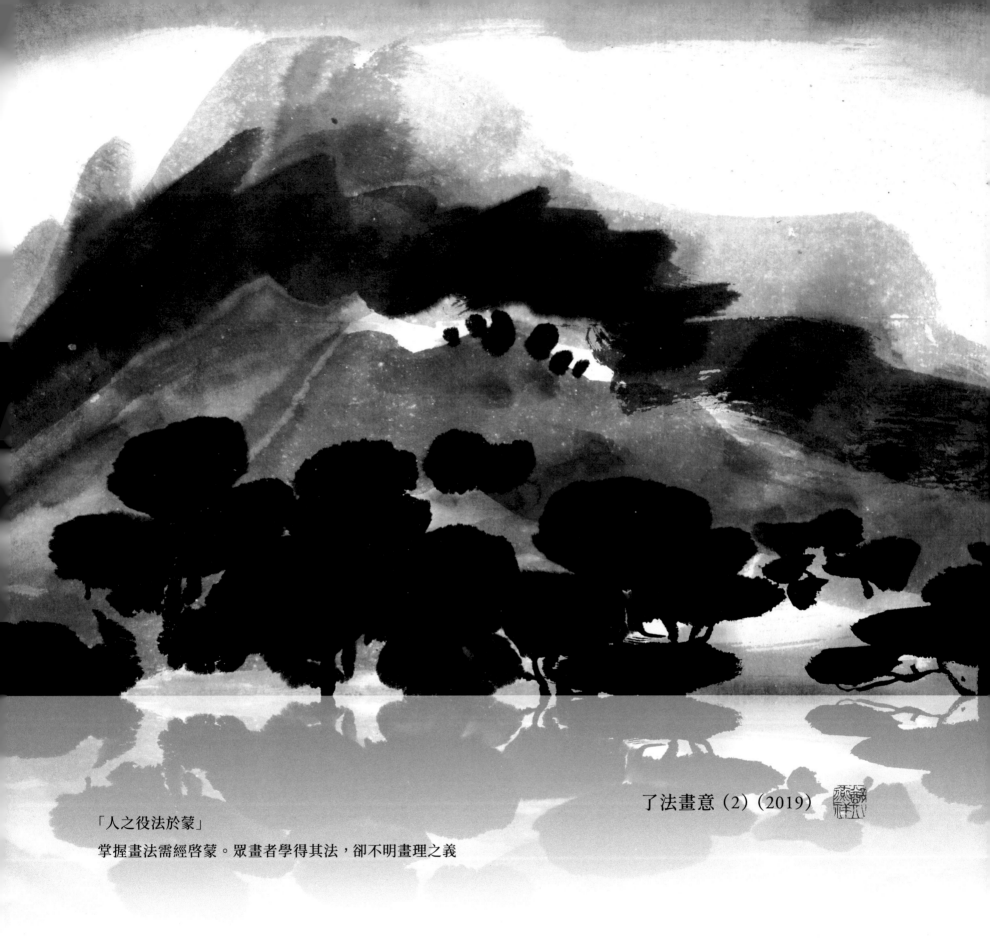

了法畫意（2）（2019）

「人之役法於蒙」

掌握畫法需經啓蒙。眾畫者學得其法，卻不明畫理之義

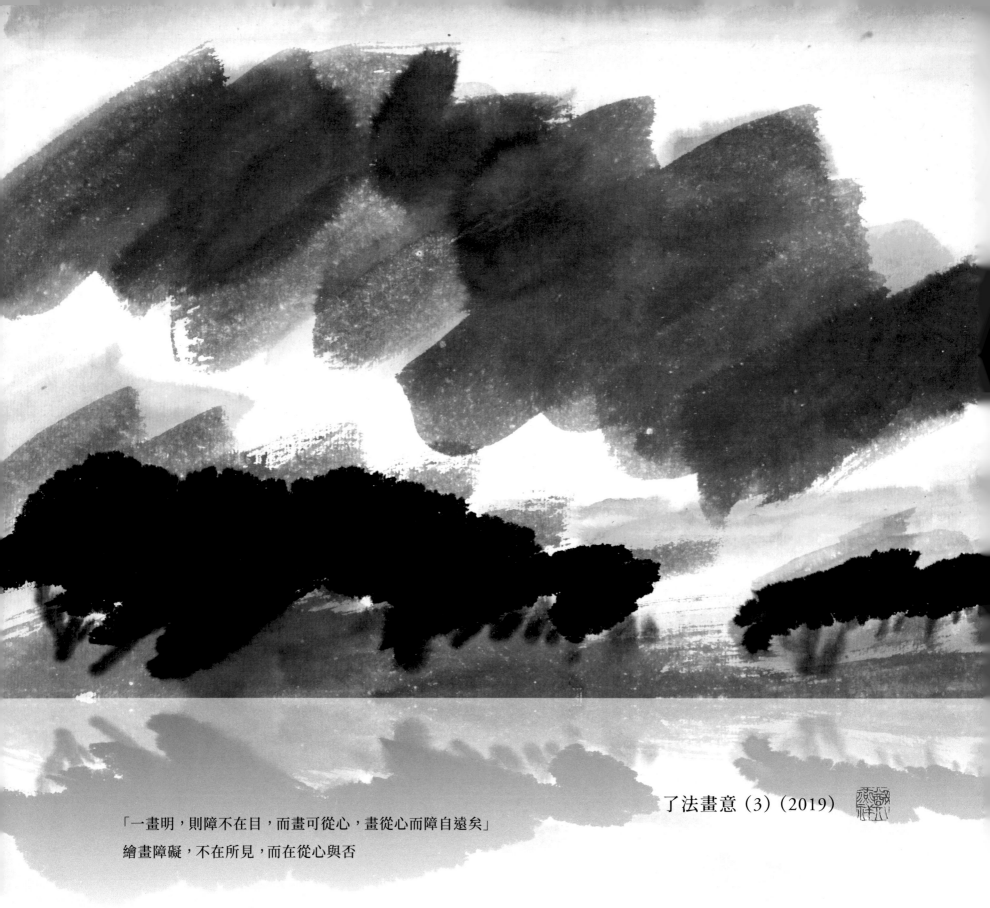

了法畫意（3）（2019）

「一畫明，則障不在目，而畫可從心，畫從心而障自遠矣」

繪畫障礙，不在所見，而在從心與否

50

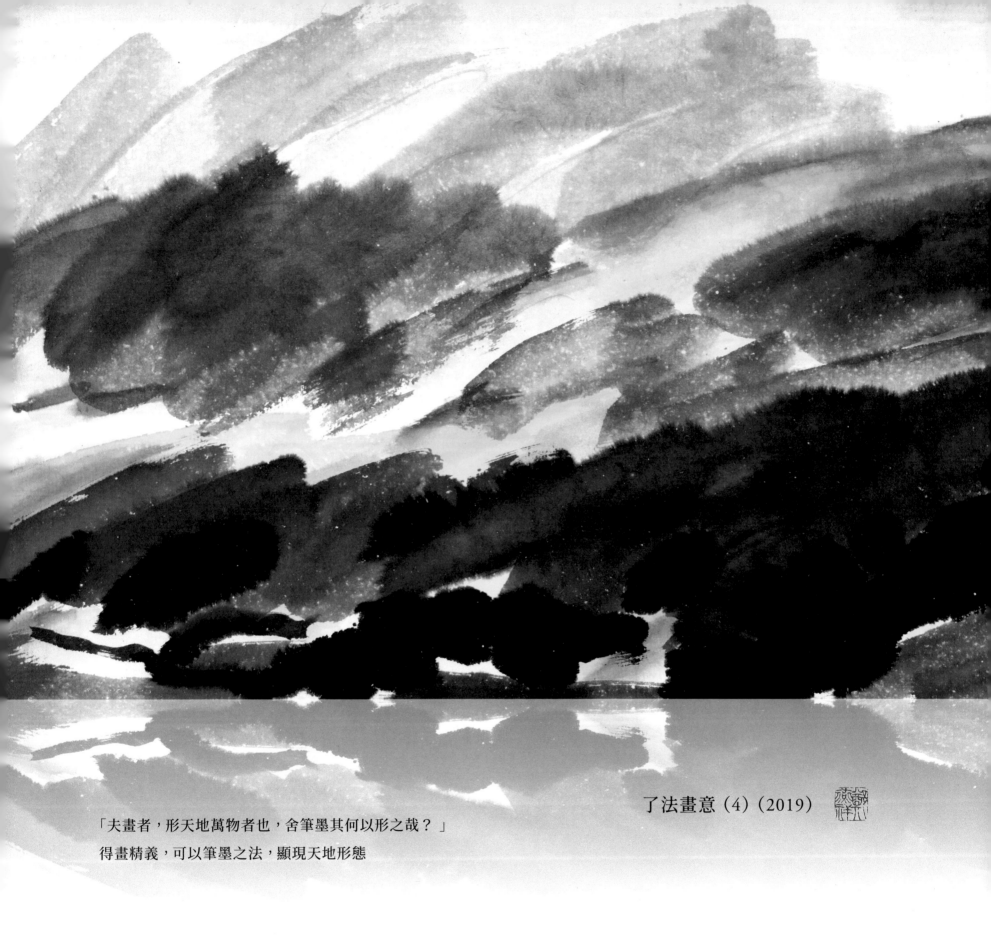

了法畫意（4）（2019）

「夫畫者，形天地萬物者也，舍筆墨其何以形之哉？」

得畫精義，可以筆墨之法，顯現天地形態

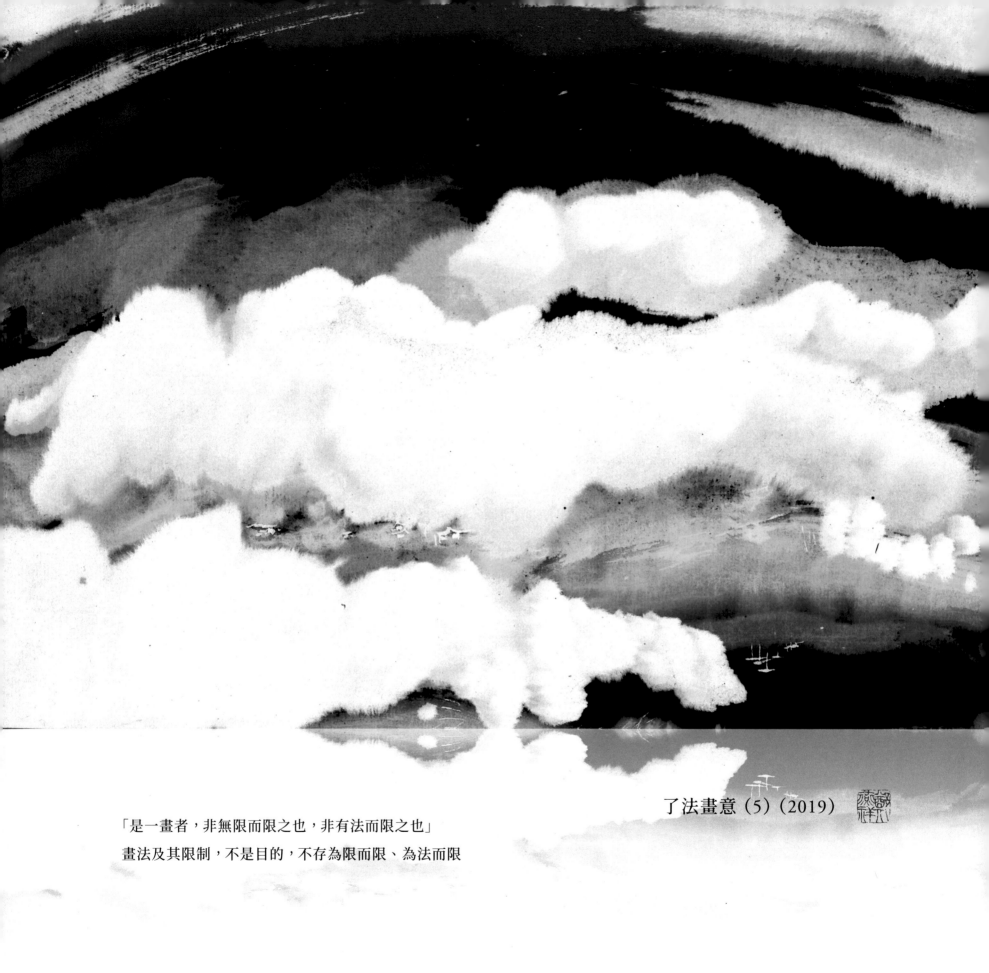

了法畫意（5）（2019）

「是一畫者，非無限而限之也，非有法而限之也」

畫法及其限制，不是目的，不存為限而限、為法而限

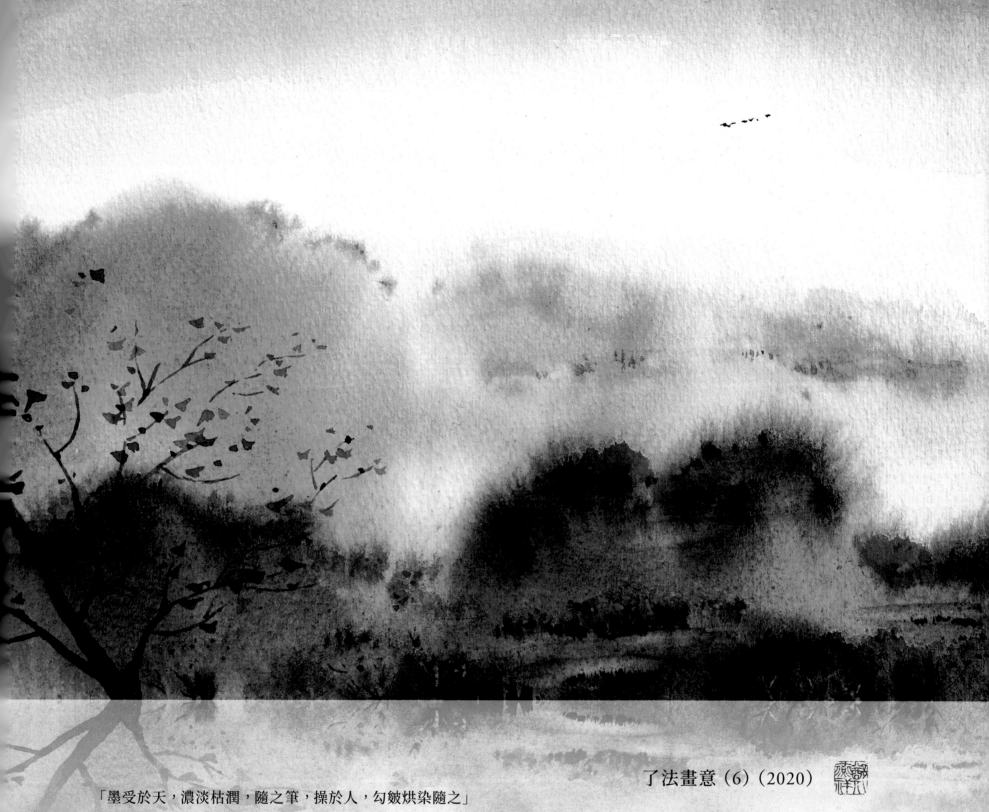

了法畫意（6）（2020）

「墨受於天，濃淡枯潤，隨之筆，操於人，勾皴烘染隨之」

水彩水墨，同是一畫，畫理相通，筆法何異？

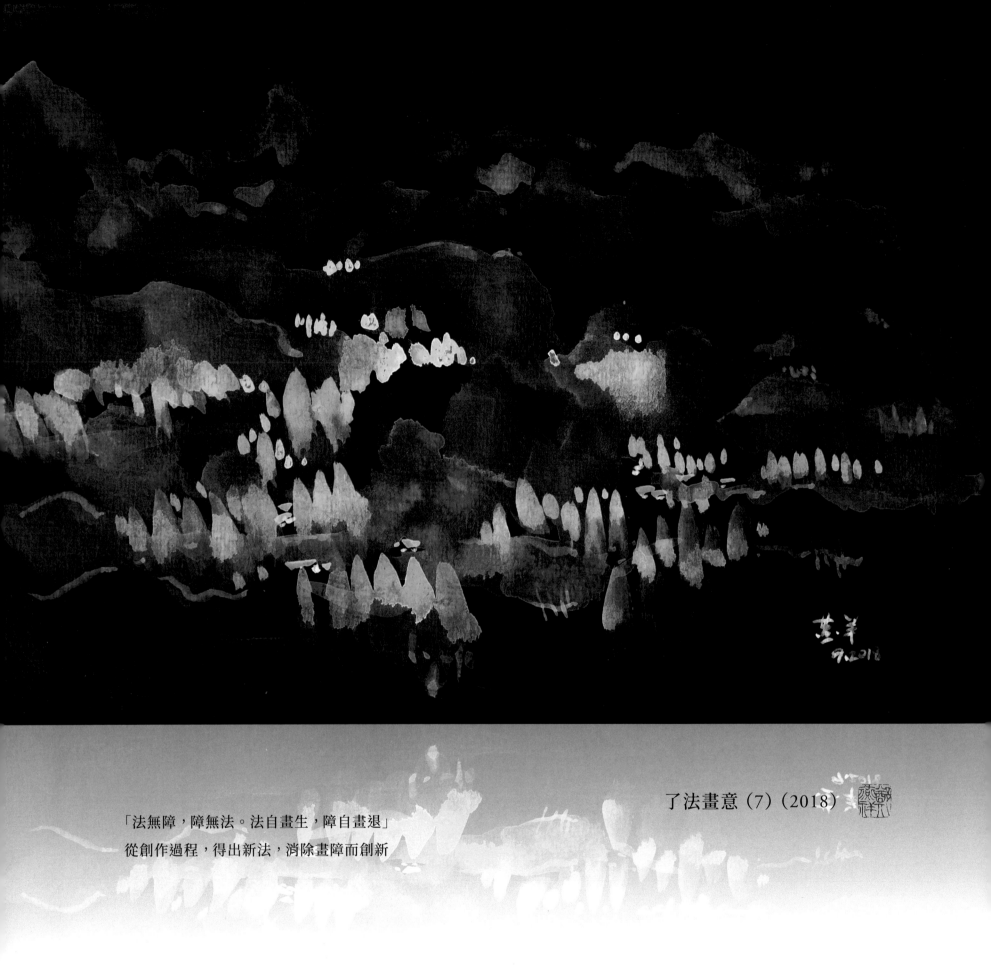

了法畫意（7）（2018）

「法無障，障無法。法自畫生，障自畫退」
從創作過程，得出新法，消除畫障而創新

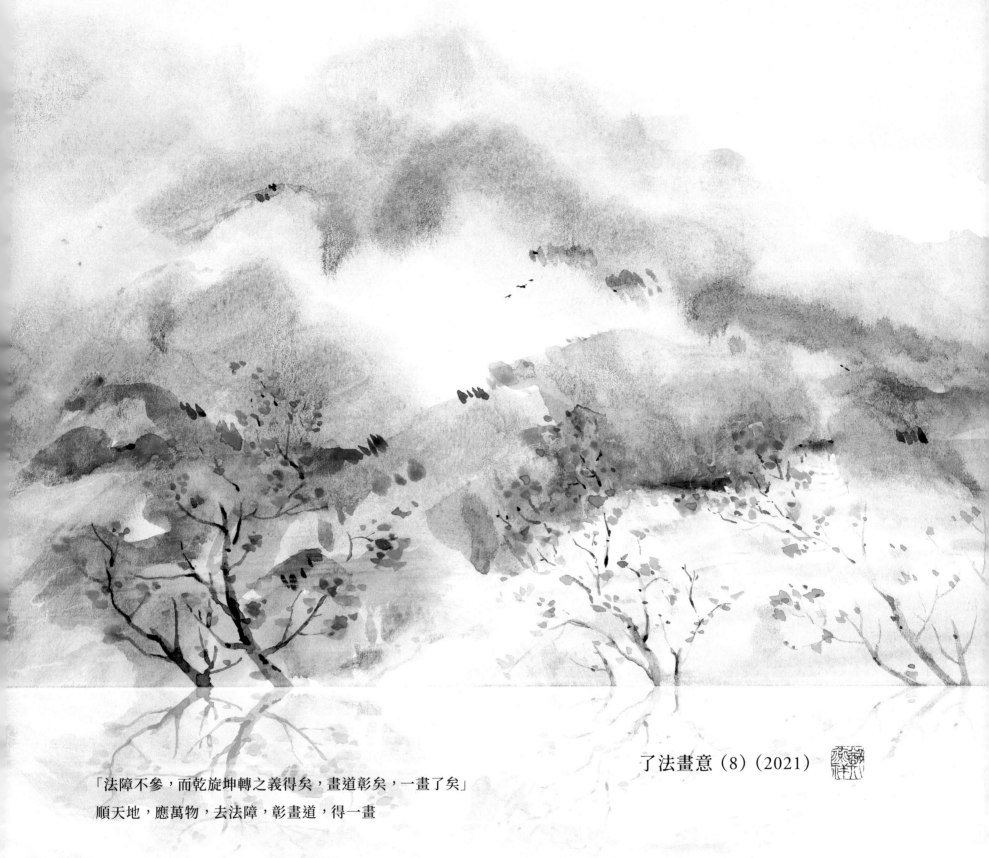

了法畫意（8）（2021）

「法障不參，而乾旋坤轉之義得矣，畫道彰矣，一畫了矣」

順天地，應萬物，去法障，彰畫道，得一畫

三

畫語錄：變化章

古者，識之具也。化者，識其具而弗為也。具古以化，未見夫人也。嘗憾其泥古不化者，是識拘之也。識拘於似則不廣，故君子惟借古以開今也。又曰：至人無法。非無法也，無法而法，乃為至法。

凡事有經必有權，有法必有化。一知其經，即變其權，一知其法，即功於化。夫畫，天下變通之大法也，山川形勢之精英也，古今造物之陶冶也，陰陽氣度之流行也，借筆墨以寫天地萬物，而陶泳乎我也。

今人不明乎此，動則曰：某家皴點，可以立腳。非似某家山水，不能傳久。某家清澹，可以立品。非似某家工巧，只足娛人。是我為某家役，非某家為我用也。縱逼似某家，亦食某家殘羹耳，於我何有哉！

或有謂余曰：某家博我也，某家約我也。我將於何門戶，於何階級，於何比擬，於何效驗，於何點染，於何鞹皴，於何形勢，能使我即古，而古即我。如是者，知有古而不知有我者也。

我之為我，自有我在。古之鬚眉，不能生在我之面目；古之肺腑，不能安入我之腹腸。我自發我之肺腑，揭我之鬚眉。縱有時觸着某家，是某家就我也，非我故為某家也，天然授之也，我於古何師而不化之有？

變化畫意

1　守舊者將已有的見識，具體繪畫出來，談不上畫法從心。而創變者，不會重複已有的識見或臨摹前人作品，卻追求創新。實際上，以守舊方法而變化成功的，罕見。「古者，識之具也。化者，識其具而弗為也。具古以化，未見夫人也」。

2　受限於見識狹窄、領悟不足，易流於摹古而不化。「嘗憾其泥古不化者，是識拘之也」。

3　若畫法拘限在似與不似，則發展窄狹。故此，一畫者之創作在繼往開來。即「識拘於似則不廣，故君子惟借古以開今也」。

4　高手繪畫，從心善變，不拘於現法，亦不因循，非因無法。由無法而有新法，可創造妙法。故云，「至人無法。非無法也，無法而法，乃為至法」。

5　繪畫本身是動態經歷，在理念方法、筆墨操用、造形取態上，要權衡應變，有所變化。故「凡事有經必有權，有法必有化」。

6　當已確立畫之概略要旨，即探索變化的可能性；當知其中方法，即致力變化創新，「一知其經，即變其權，一知其法，即功於化」。

7　一畫變化之理，非常廣泛，可涉天下山川、跨越古今陰陽。有言「夫畫，天下變通之大法也，山川形勢之精英也，古今造物之陶冶也，陰陽氣度之流行也」。

8　藉着一畫的創作大法，以尺幅筆墨，表達廣闊山川，讓我浮游天地間，樂山樂水。故「借筆墨以寫天地萬物，而陶泳乎我也」。

9　一畫之道，不因循守舊，強調從於心，自我創新，法自畫生。「我之為我，自有我在⋯⋯我自發我之肺腑，揭我之鬚眉。」

變化畫意系列（1-8）

這系列包含 8 張作者的創作畫，讓讀者分享不同變化的可能性，有傾向人文傳統的、有大膽求變的，享受變化的樂趣。

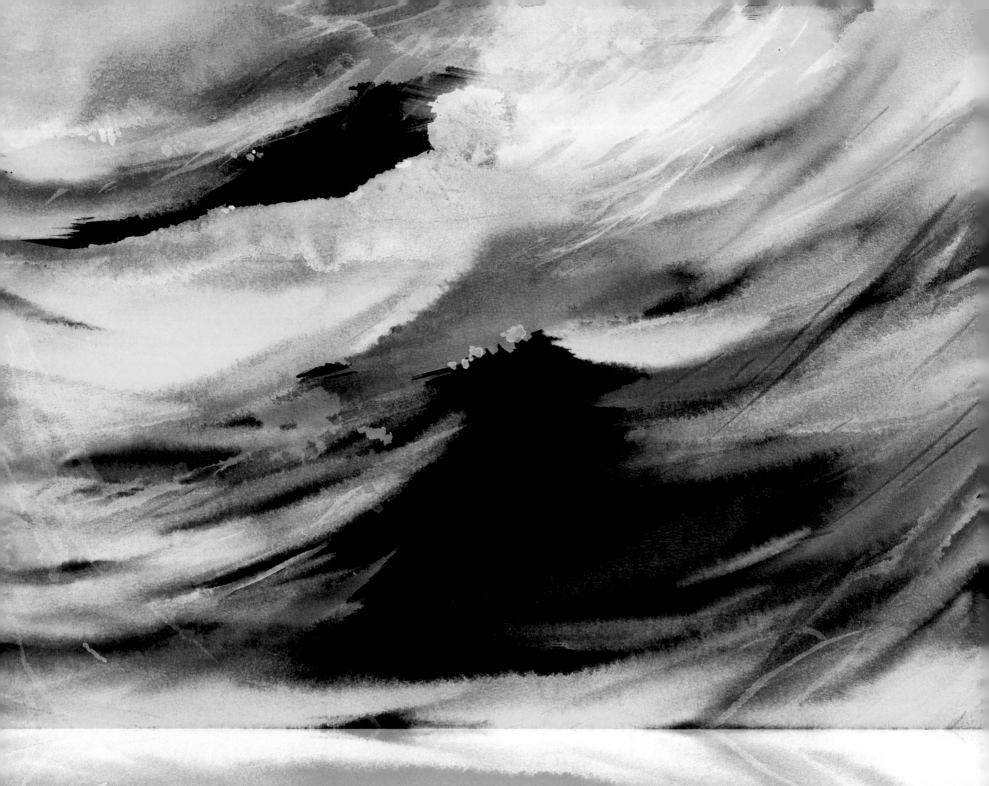

變化畫意（1）（2020）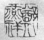

「識拘於似則不廣，故君子惟借古以開今也」

拘限在似與不似，畫道發展窄狹。一畫者繼往開來

變化畫意（2）（2020）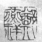

「嘗憾其泥古不化者，是識拘之也」

受限於見識狹窄、領悟不足，易流於古而不化

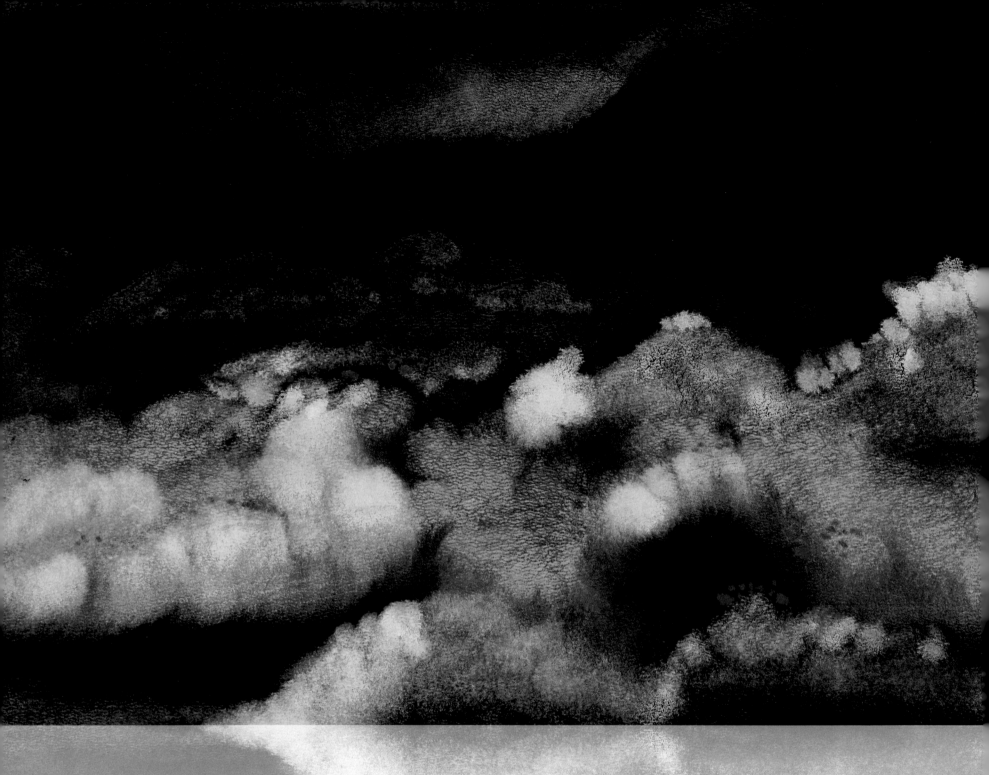

變化畫意（3）（2020/2021）

「古者，識之具也。化者，識其具而弗為也」

創變者，不會重複臨摹

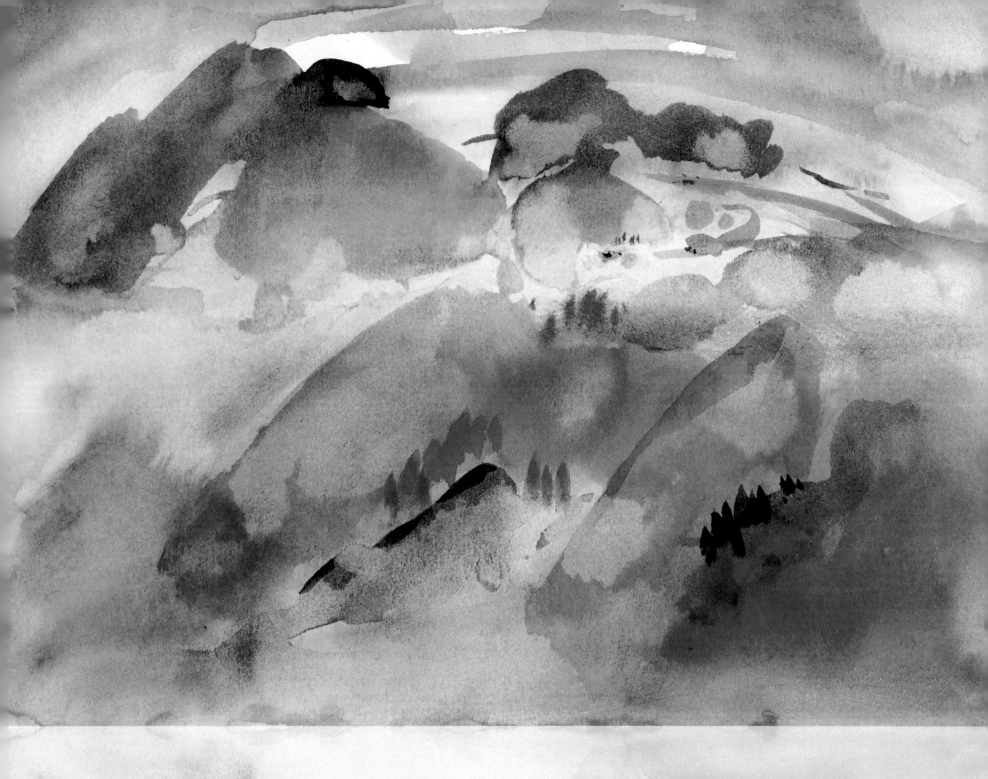

變化畫意 (4) (2010)

「至人無法。非無法也,無法而法,乃為至法」
高手不拘於現法。由無而有,創造妙法

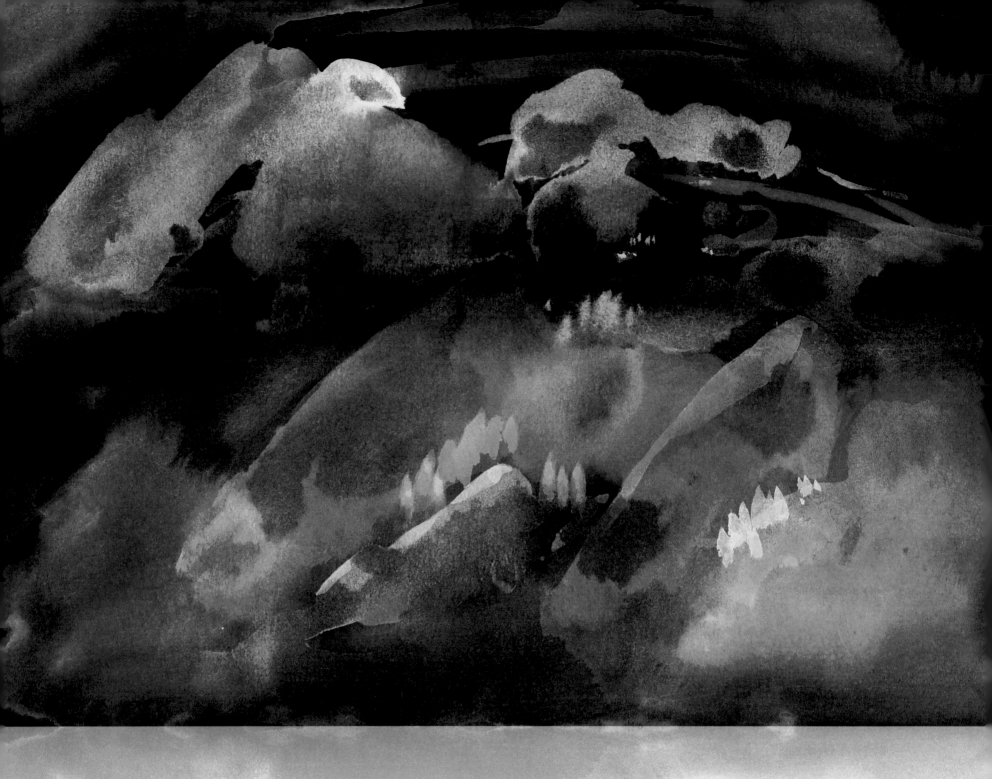

變化畫意（5）（2010/2022）

「凡事有經必有權，有法必有化」

有歷程，就要隨機應變，有畫法，就有變化

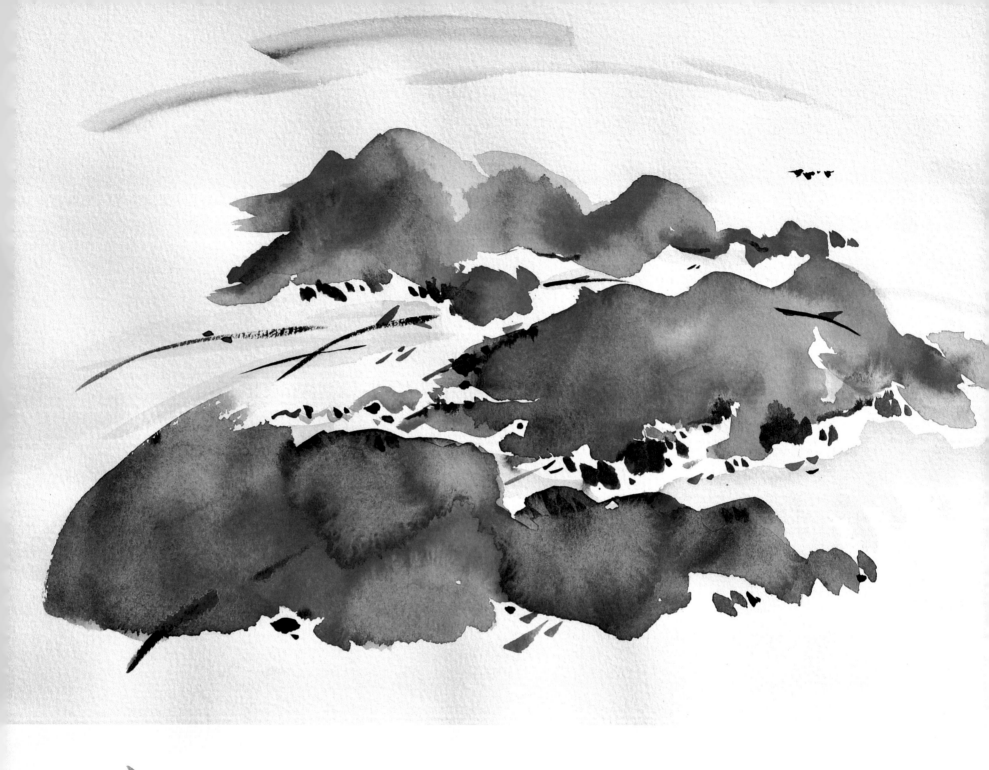

變化畫意（6）（2000）

「一知其經，即變其權，一知其法，即功於化」

探索變化，致力創新

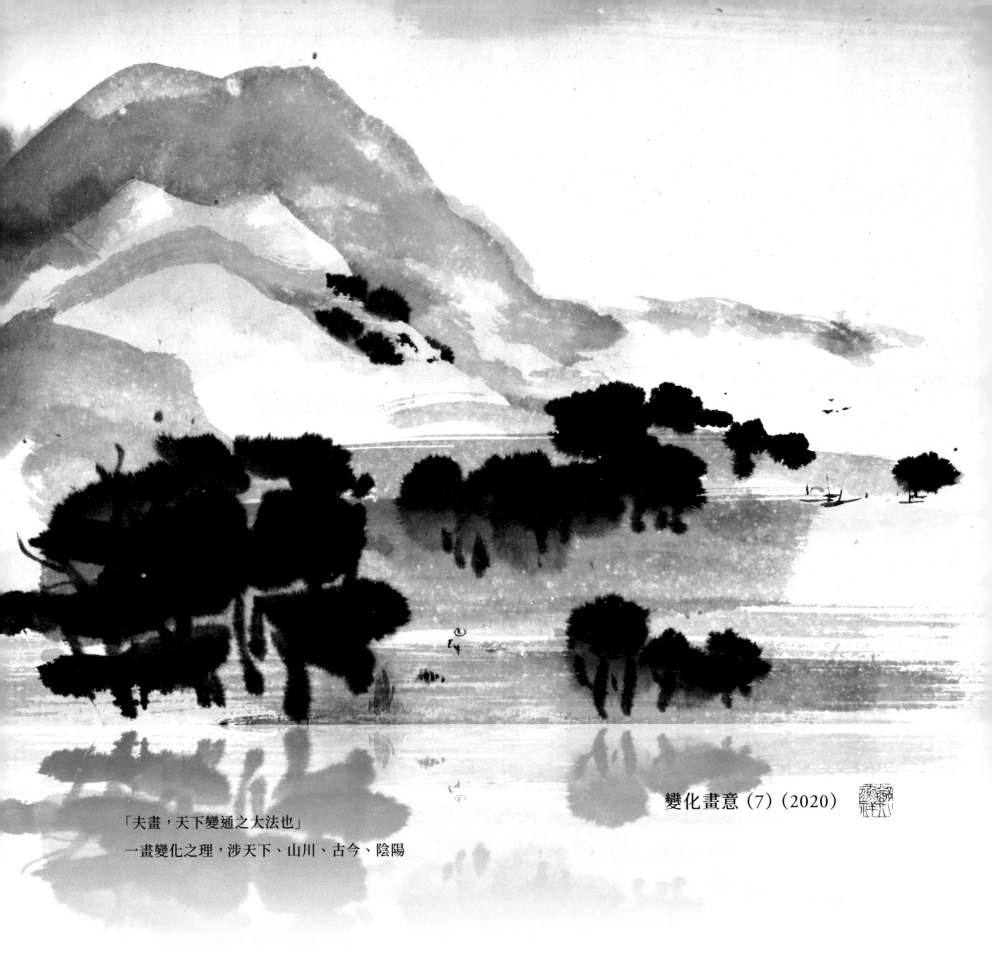

變化畫意（7）（2020）

「夫畫，天下變通之大法也」

一畫變化之理，涉天下、山川、古今、陰陽

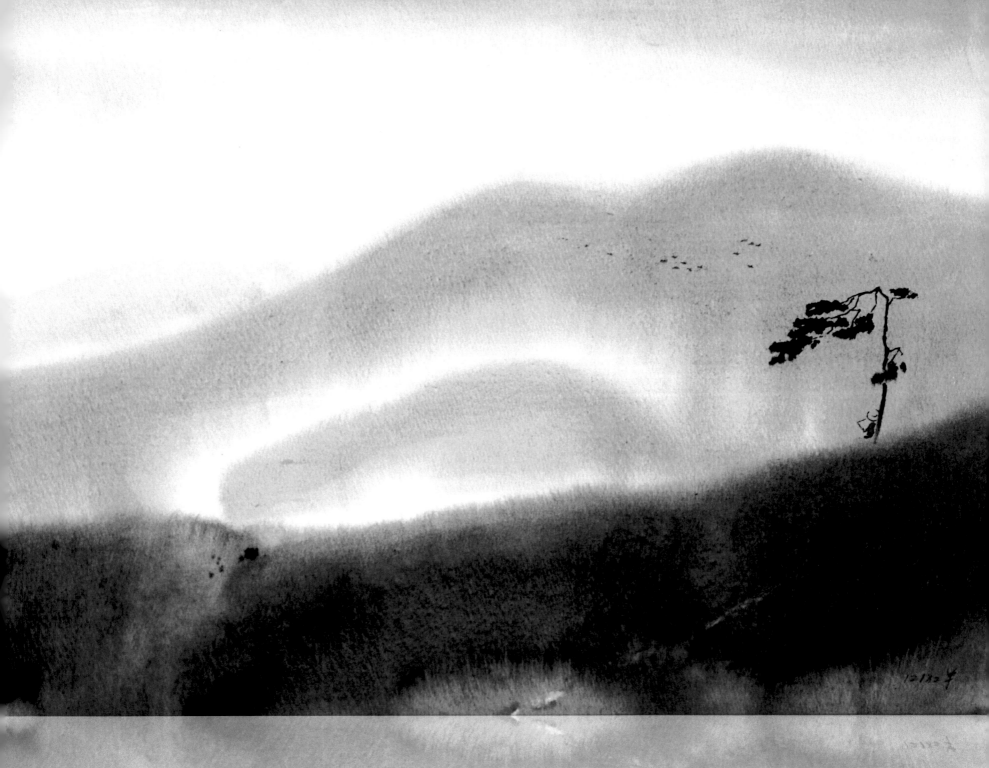

「借筆墨以寫天地萬物，而陶泳乎我也」

我浮游天地間，樂山樂水

「我之為我，自有我在」

畫道創新，不因循守舊，自我實現，法自畫生

變化畫意（8）（1983/2021）

四

畫語錄：尊受章

　　受與識，先受而後識也。識然後受，非受也。古今至明之士，藉其識而發其所受，知其受而發其所識，不過一事之能。其小受小識也，未能識一畫之權擴而大之也。

　　夫一畫含萬物於中。畫受墨，墨受筆，筆受腕，腕受心。如天之造生，地之造成，此其所以受也。

　　然貴乎人能尊得其受，而不尊自棄也，得其畫而不化自縛也。夫受畫者，必尊而守之，強而用之，無間於外，無息於內。易曰：「天行健，君子以自強不息。」此乃所以尊受之也。

尊受畫意

1 畫道上，感受與見識，都重要，但何者為先？。看來，感受較近從於心，合乎一畫之理，自有我在。故「受與識，先受而後識也。識然後受，非受也」。

2 感受與見識在創作上，有動態作用。善畫者，避免小識小受流於片面。故此，應全面地，「藉其識而發其所受，知其受而發其所識」，讓受與識互動。

3 一畫之理，貫通萬物。故萬物含一畫，一畫含萬物。我心有天地，天地有我心。「夫一畫含萬物於中。畫受墨，墨受筆，筆受腕，腕受心。如天之造生，地之造成，此其所以受也。」故應用全面觀點來看萬物合一、天地感受。

4 畫中感受至為珍貴，要尊重。若不尊重，猶如自我放棄，失去畫要從心之義，「得其畫而不化，自縛也」。

5 必須尊重畫中感受，強調其作用，加以表達，「夫受畫者，必尊而守之，強而用之，無間於外，無息於內」，這也含天人合一之義。

6 尊重感受之表現，在於自強不息、持續創新。「易曰："天行健，君子以自強不息。"此乃所以尊受之也」。

尊受畫意系列（1-6）

這畫意系列，以6張花卉為主，雖風格不同，皆表現尊重感受之意，自強不息，以科技創新。

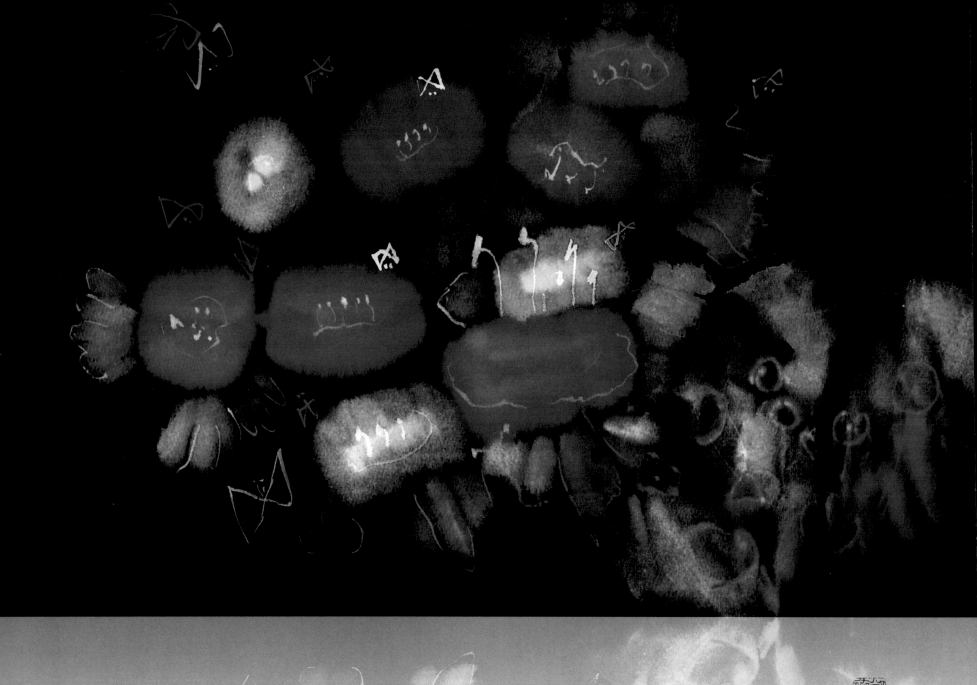

尊受畫意（1）（1974/2022）

「受與識，先受而後識也。識然後受，非受也」

畫道上，感受與認識，互為影響

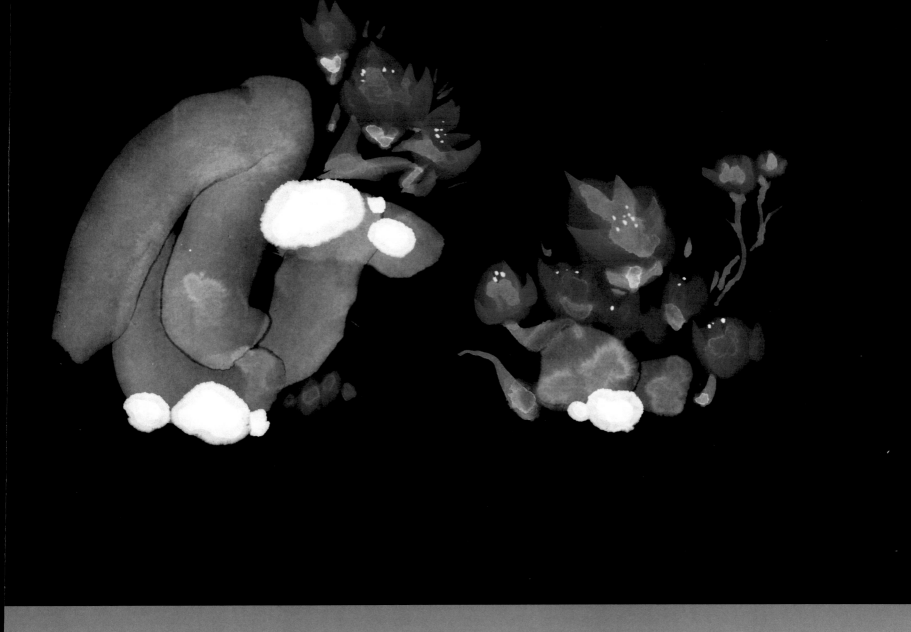

尊受畫意（3）（2019）

「夫一畫含萬物於中⋯⋯天之造生，地之造成」
我心有天地，天地有我心

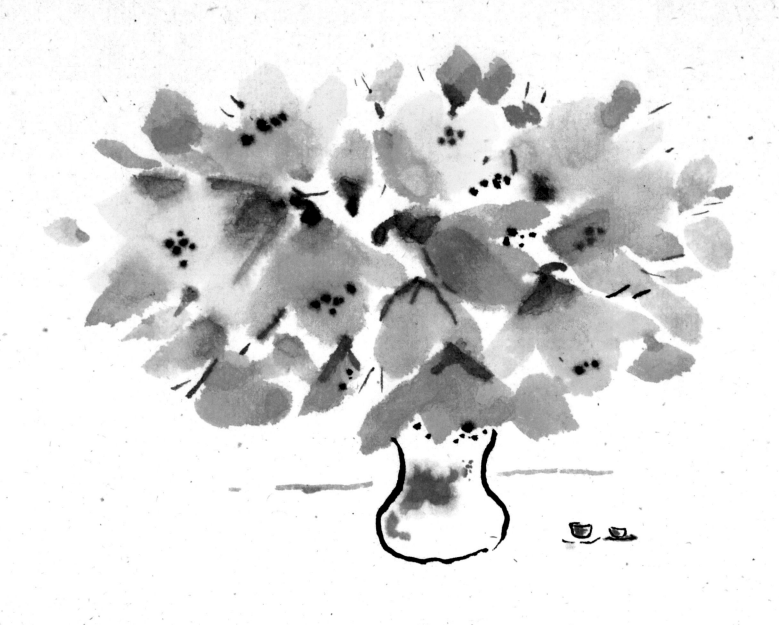

尊受畫意（2）（2019）

「藉其識而發其所受，知其受而發其所識」

避免小識小受，流於片面

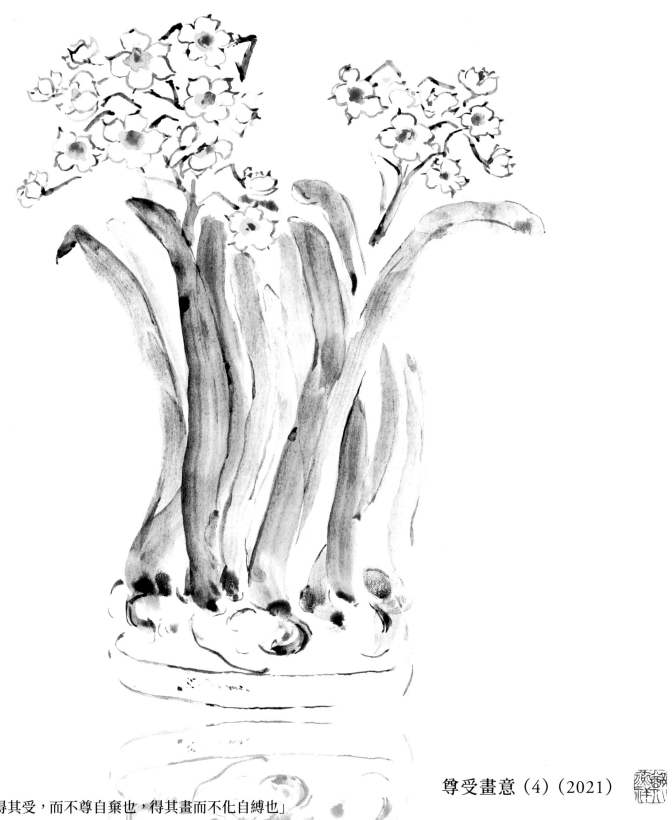

尊受畫意（4）（2021）

「然貴乎人能尊得其受，而不尊自棄也，得其畫而不化自縛也」

畫中感受至為珍貴

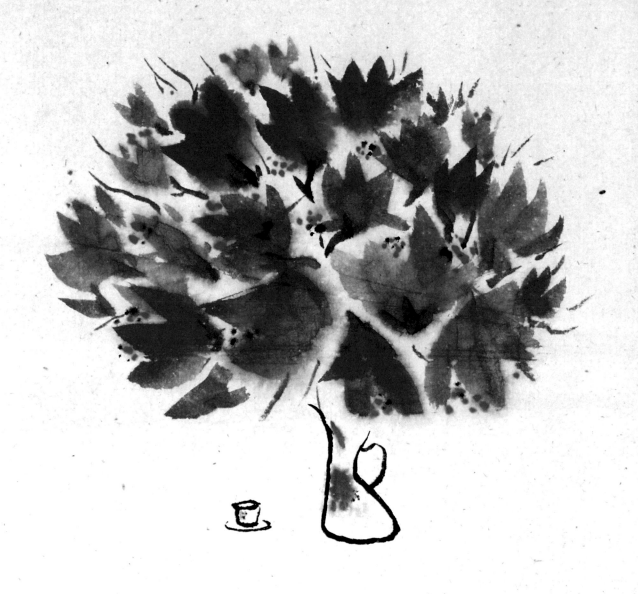

尊受畫意（5）（2019）

「必尊而守之，強而用之，無間於外，無息於內」

　天人合一，全心全意

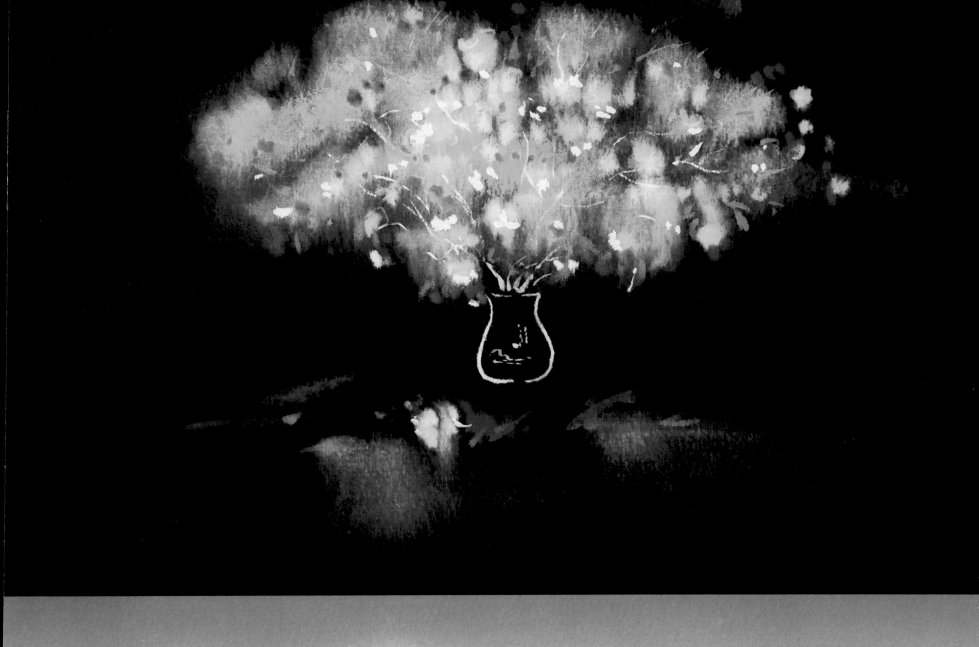

尊受畫意（6）（2020）

尊受表現，在自強不息，日新又日新
「此乃所以尊受之也」

五

畫語錄：筆墨章

　　古之人有有筆有墨者，亦有有筆無墨者，亦有有墨無筆者。非山川之限於一偏，而人之賦受不齊也。

　　墨之濺筆也以靈，筆之運墨也以神。墨非蒙養不靈，筆非生活不神。能受蒙養之靈，而不解生活之神，是有墨無筆也。能受生活之神，而不變蒙養之靈，是有筆無墨也。

　　山川萬物之具體，有反有正，有偏有側，有聚有散，有近有遠，有內有外，有虛有實，有斷有連，有層次，有剝落，有豐致，有飄緲，此生活之大端也。

　　故山川萬物之薦靈於人，因人操此蒙養生活之權。苟非其然，焉能使筆墨之下，有胎有骨，有開有合，有體有用，有形有勢，有拱有立，有蹲跳，有潛伏，有沖霄，有崱屴，有磅礴，有嵯峨，有巑屼，有奇峭，有險峻，一一盡其靈而足其神。

筆墨畫意

1　運筆用墨（用色），貴乎自然，有感受。因筆墨功夫不同，畫者風格有別，有謂，「古之人有有筆有墨者，亦有有筆無墨者，亦有有墨無筆者」。

2　畫者，天賦感受不同，創作水平有別。「非山川之限於一偏，而人之賦受不齊也」。

3　潑筆運墨從於心，可以見靈入神，「墨之潑筆也以靈，筆之運墨也以神」。

4　畫道成長，需要潛心修養、體驗生活，自強不息。若不潛心修養，用墨不會靈活；若不體驗生活，操筆不會神妙，有言「墨非蒙養不靈，筆非生活不神」。

5　「能受蒙養之靈，而不解生活之神，是有墨無筆也」。未足表達生活之神彩。

6　「能受生活之神，而不變蒙養之靈，是有筆無墨也」。未能顯現蒙養之靈妙。

7　不同題材，不同取向，筆墨發揮自然有別，效果難免有異。「山川萬物之具體，有反有正，有偏有側，有聚有散，有近有遠，有內有外，有虛有實……此生活之大端也」。可作參考。

8　自古以來，筆墨山水是中國文化的重要主題，讓文人雅士寄情山水之靈逸，潛心修養，體驗生活之幽情。有言「山川萬物之薦靈於人，因人操此蒙養生活之權」。

9　若非山河如此多嬌、地靈人傑，如何有豐富的筆墨文化？「能使筆墨之下，有胎有骨，有開有合，有體有用，有形有勢，有拱有立……」

10　筆操墨運之精髓，在「一一盡其靈而足其神」。

筆墨畫意系列（1-10）

筆墨是中國繪畫文化的特色。這系列包含 10 張作者的創作畫，讓讀者從中感受一畫理念的筆墨應用，特別是如何「盡其靈而足其神」。

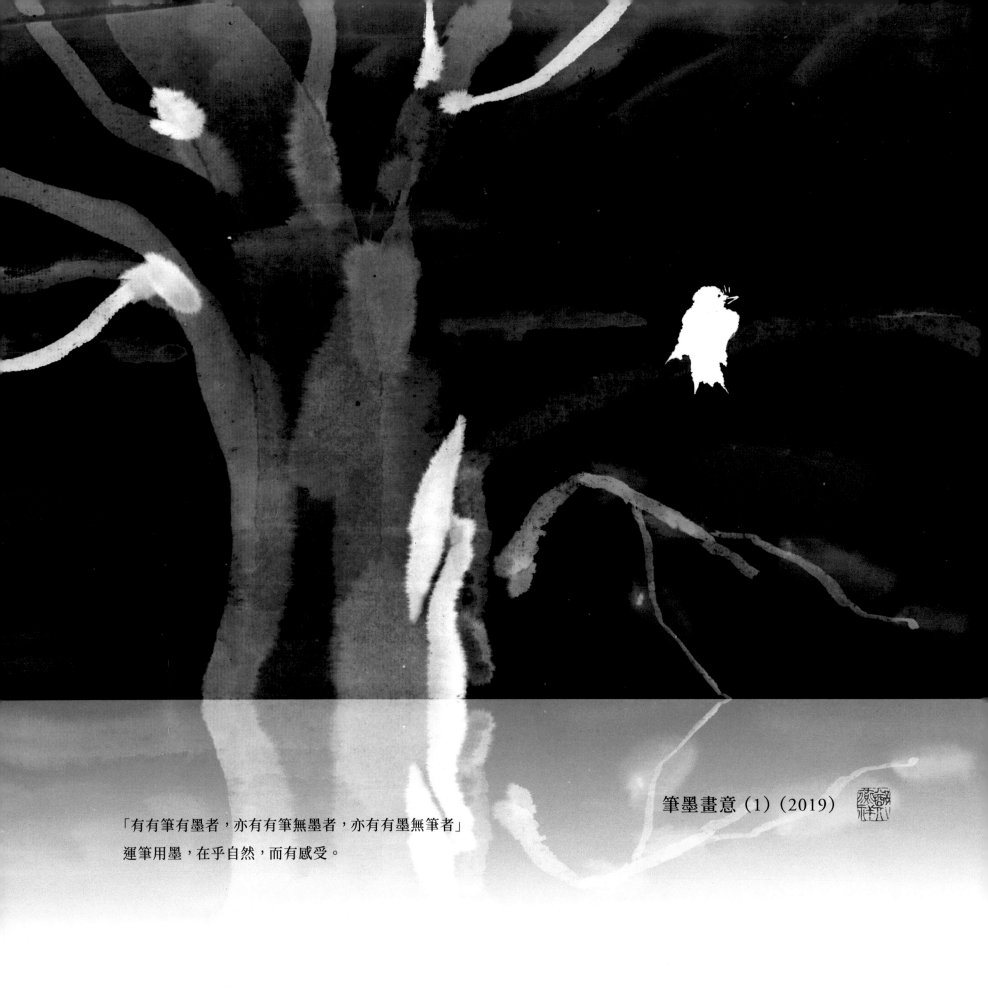

筆墨畫意（1）（2019）

「有有筆有墨者，亦有有筆無墨者，亦有有墨無筆者」

運筆用墨，在乎自然，而有感受。

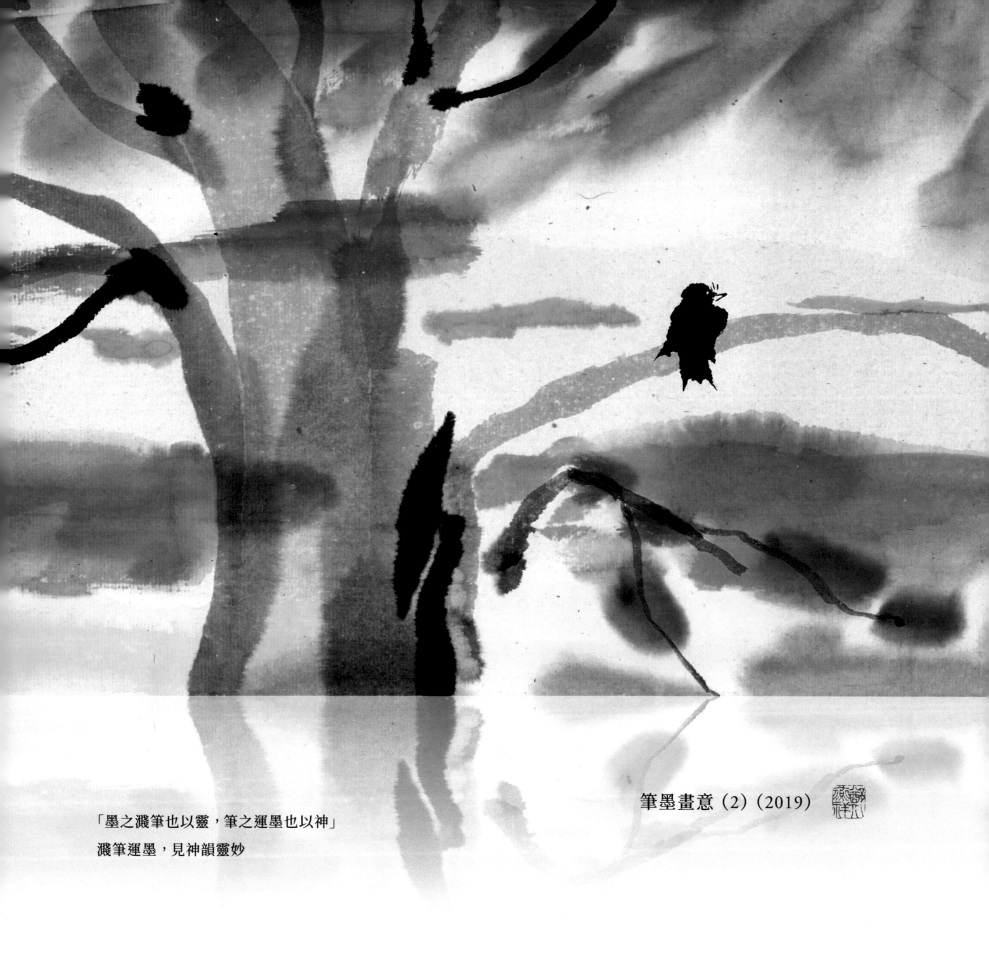

筆墨畫意（2）（2019）

「墨之濺筆也以靈，筆之運墨也以神」

濺筆運墨，見神韻靈妙

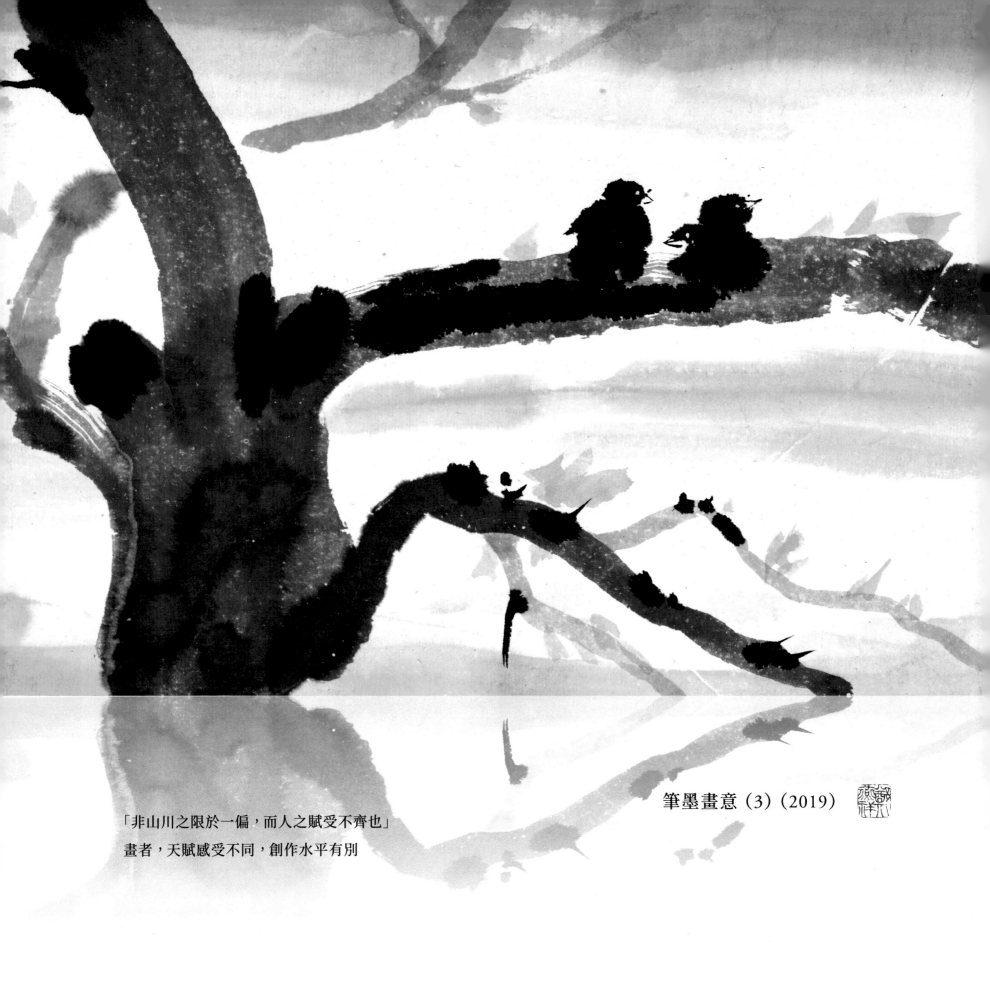

筆墨畫意（3）（2019）

「非山川之限於一偏，而人之賦受不齊也」
畫者，天賦感受不同，創作水平有別

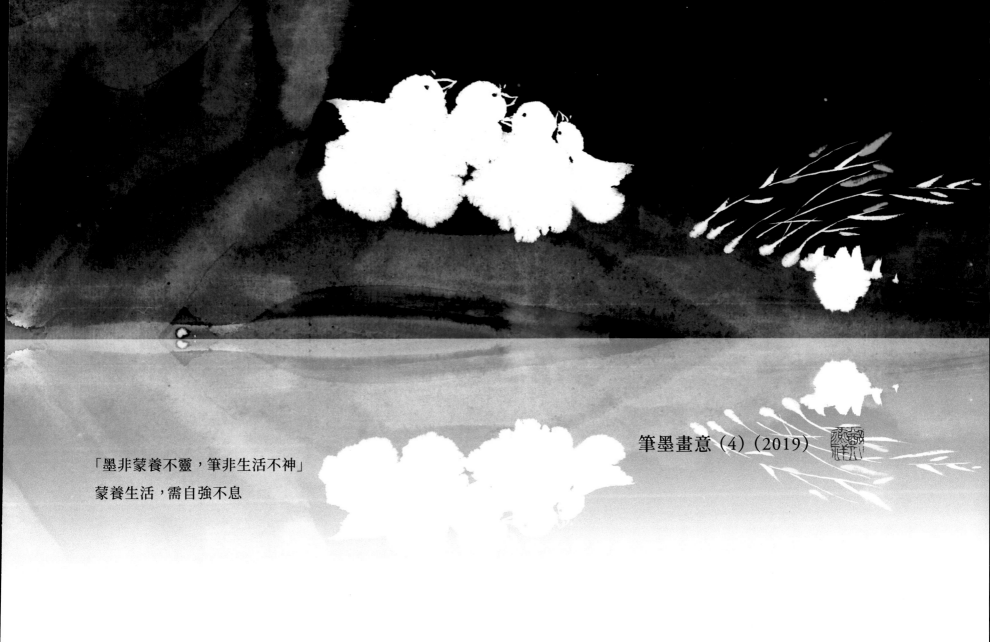

筆墨畫意（4）（2019）

「墨非蒙養不靈，筆非生活不神」
蒙養生活，需自強不息

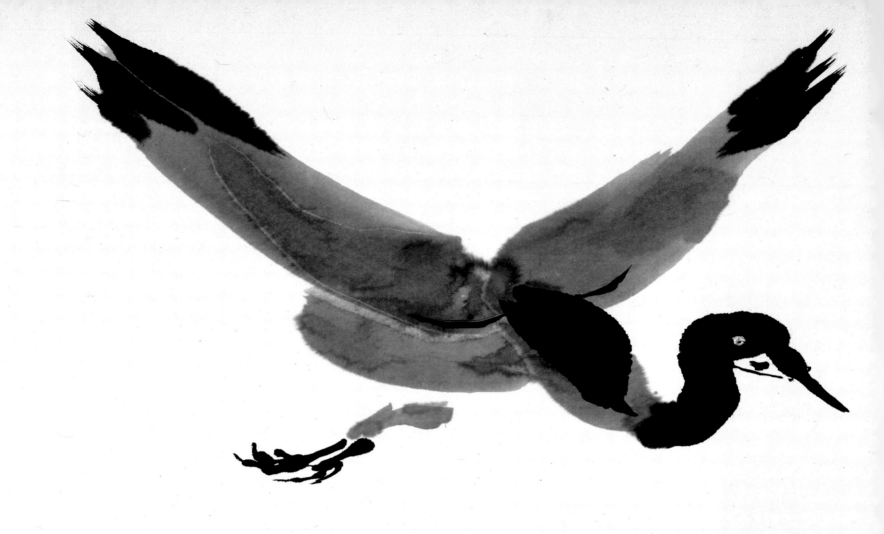

筆墨畫意（5）（2019）

「能受蒙養之靈，而不解生活之神，是有墨無筆也」
未足表達生活之神采

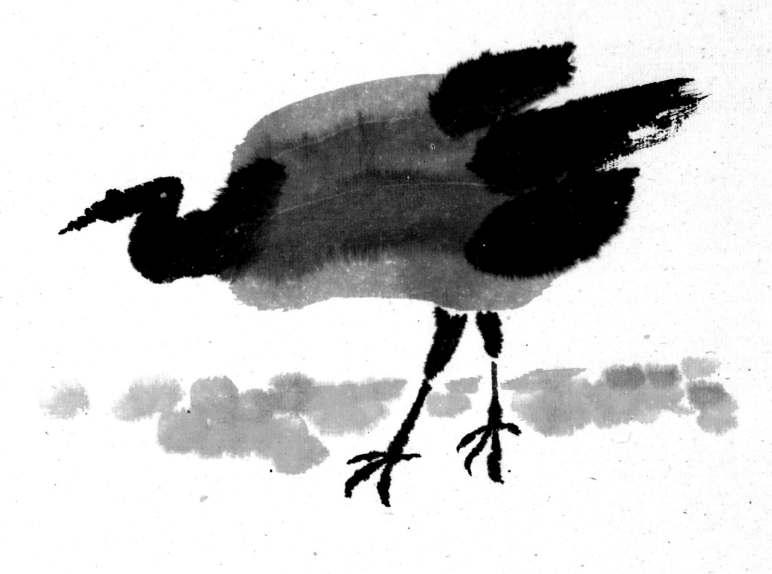

筆墨畫意（6）（2019）

「能受生活之神，而不變蒙養之靈，是有筆無墨也」
未能顯現蒙養之靈妙

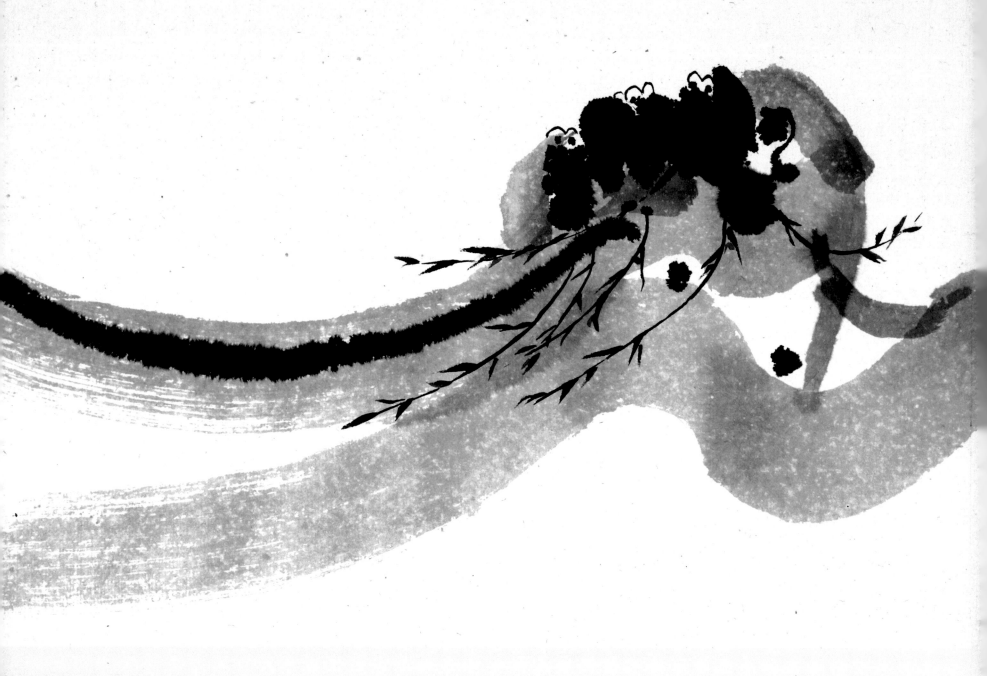

筆墨畫意（7）（2019）

「山川萬物之具體，有反有正，有偏有側，有聚有散，
有近有遠，有內有外，有虛有實……此生活之大端也」

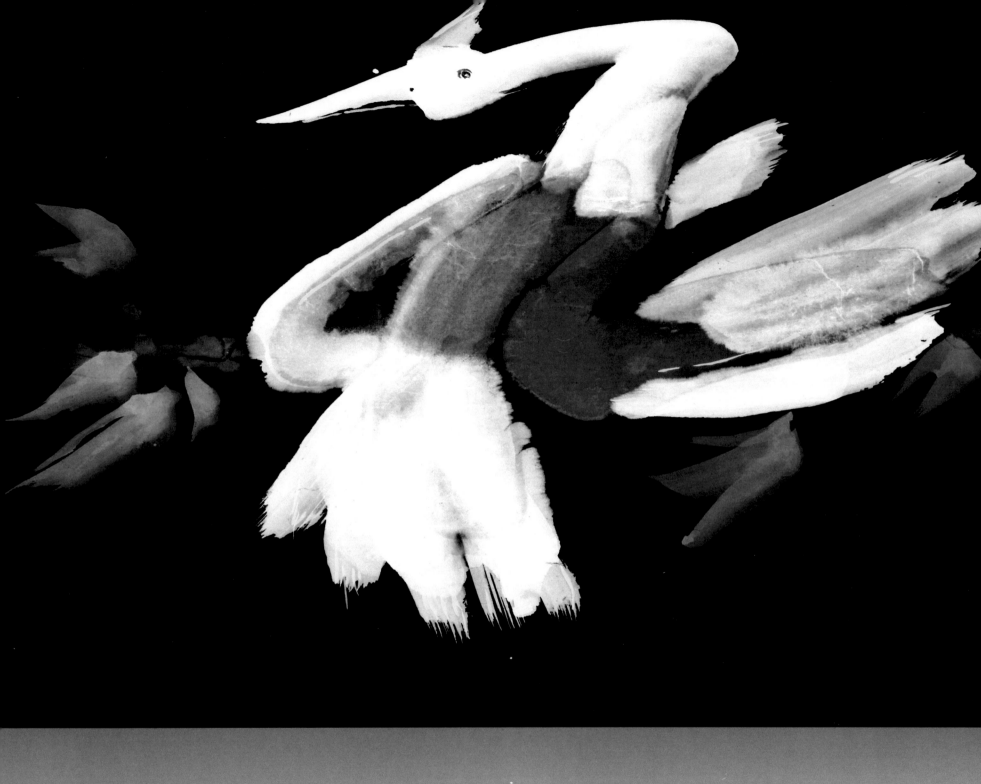

筆墨畫意（8）（2019）

「山川萬物之薦靈於人，因人操此蒙養生活之權」

寄情山水之靈逸，發思生活之幽情

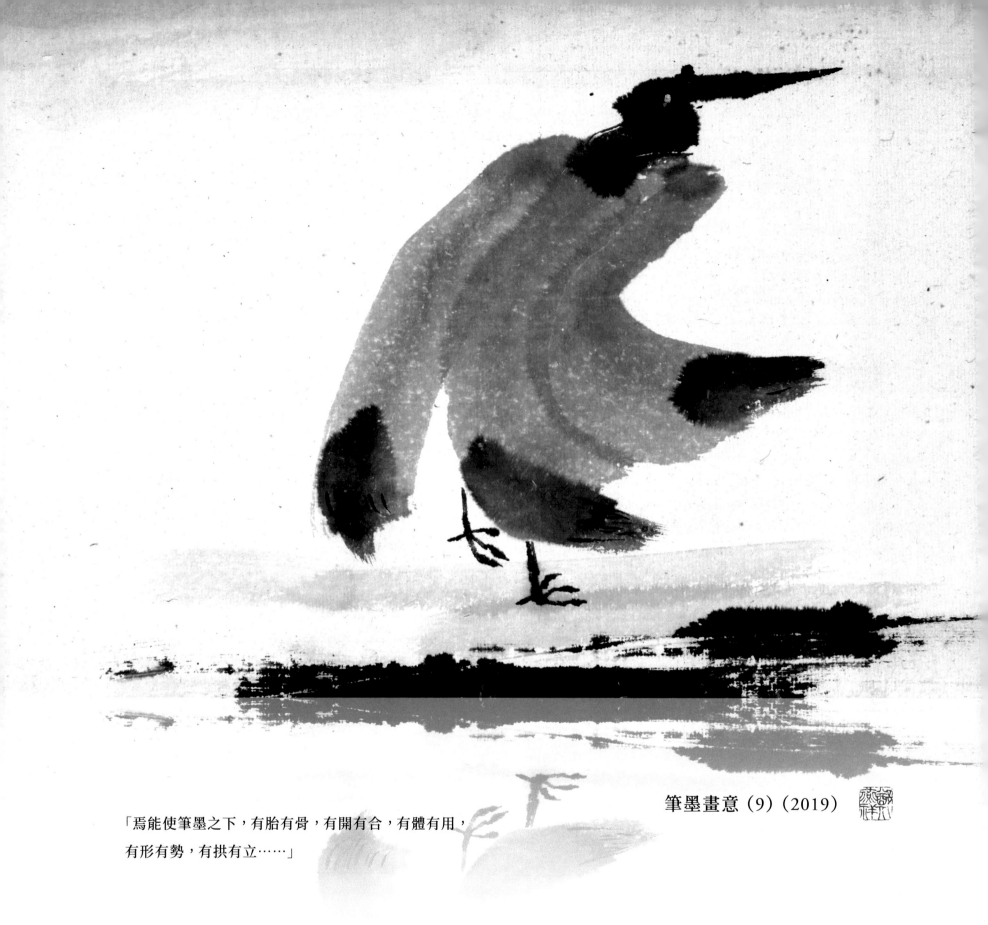

筆墨畫意（9）（2019）

「焉能使筆墨之下，有胎有骨，有開有合，有體有用，
有形有勢，有拱有立……」

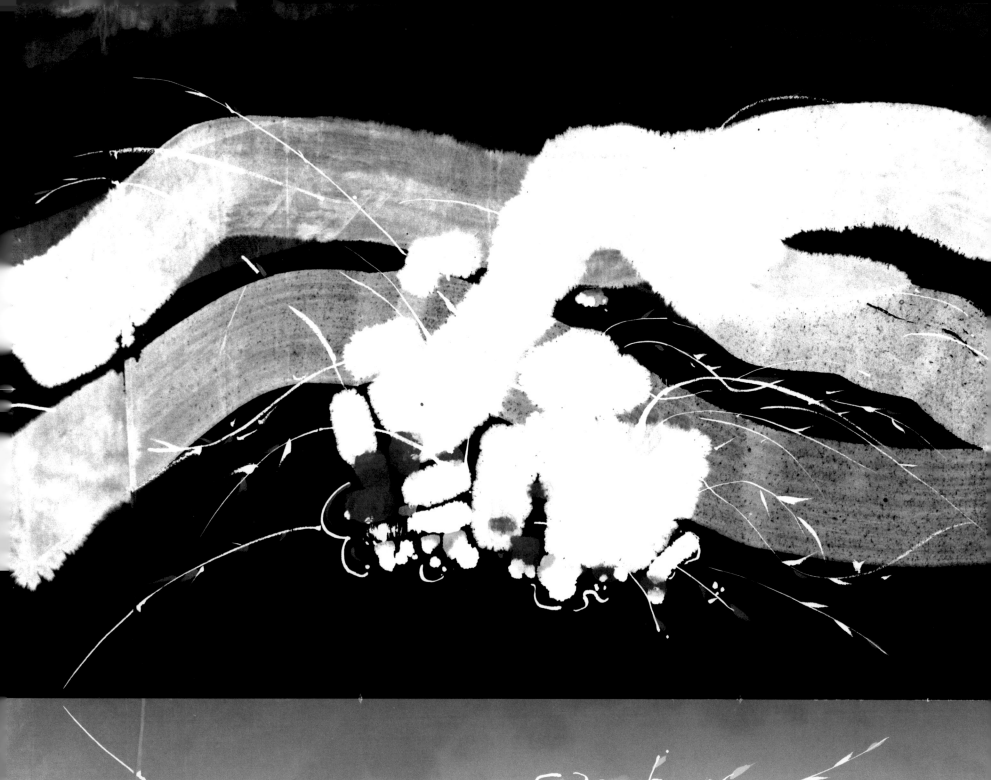

筆墨畫意（10）（2006/2022）

「一一盡其靈而足其神」

筆墨精髓

六

畫語錄：運腕章

或曰：繪譜畫訓，章章發明，用筆用墨，處處精細。自古以來，從未有山海之形勢，駕諸空言，托之同好。想大滌子性分太高，世外立法，不屑從淺近處下手耶？

異哉斯言也。受之於遠，得之最近。識之於近，役之於遠。一畫者，字畫下手之淺近功夫也。變畫者，用筆用墨之淺近法度也。山海者，一邱一壑之淺近張本也。形勢者，韝皴之淺近綱領也。

苟徒知方隅之識，則有方隅之張本。譬如方隅中有山焉，有峰焉，斯人也，得之一山，始終圖之，得之一峰，始終不變。是山也，是峰也，轉使脫胎雕鑿於斯人之手可乎，不可乎？

且也，形勢不變，徒知韝皴之皮毛；畫法不變，徒知形勢之拘泥；蒙養不齊，徒知山川之結列，山林不備，徒知張本之空虛。欲化此四者，必先從運腕入手也。

腕若虛靈，則畫能折變；筆如截揭，則形不痴蒙。腕受實則沉着透徹，腕受虛則飛舞悠揚。腕受正則中直藏鋒，腕受仄則欹斜盡致。腕受疾則操縱得勢，腕受遲則拱揖有情。腕受化則渾合自然，腕受變則陸離譎怪。腕受奇則神工鬼斧，腕受神則川岳薦靈。

運腕畫意

1　運腕用筆不同，畫之效果有異。山川感受，雖然深遠，但在畫上表達則淺近；畫法見識的獲取，雖然淺近，但具體實踐，則會深遠。故有言，「受之於遠，得之最近。識之於近，役之於遠」。

2　畫法在感受從心，合天地至理，而不在深奧，故「一畫者，字畫下手之淺近功夫也。變畫者，用筆用墨之淺近法度也」；「山海者，一邱一壑之淺近張本也。形勢者，皴斂之淺近綱領也」。

3　只有筆墨之功夫，並不足夠，還需要形勢及畫法之改變，否則只得皴法之皮毛及布局之拘束。「形勢不變，徒知皴斂之皮毛；畫法不變，徒知形勢之拘泥」。

4　道行修養不足，繪畫只知山川排列；在布局上，樹林欠缺，不免空洞。「蒙養不齊，徒知山川之結列，山林不備，徒知張本之空虛」。

5　運腕之法不同，寫畫之效果有異：

6　「腕若虛靈，則畫能折變；筆如截揭，則形不痴蒙」。

7　「腕受實則沉着透徹，腕受虛則飛舞悠揚。腕受正則中直藏鋒，腕受仄則欹斜盡致」。

8　「腕受疾則操縱得勢，腕受遲則拱揖有情。腕受化則渾合自然，腕受變則陸離譎怪」。

9　「腕受奇則神工鬼斧，腕受神則川岳薦靈」。

運腕畫意系列（1-8）

這系列包含 8 張作者的創作畫，分享不同的運腕方式，會有完全不同的畫意及效果，帶來創新的機會。

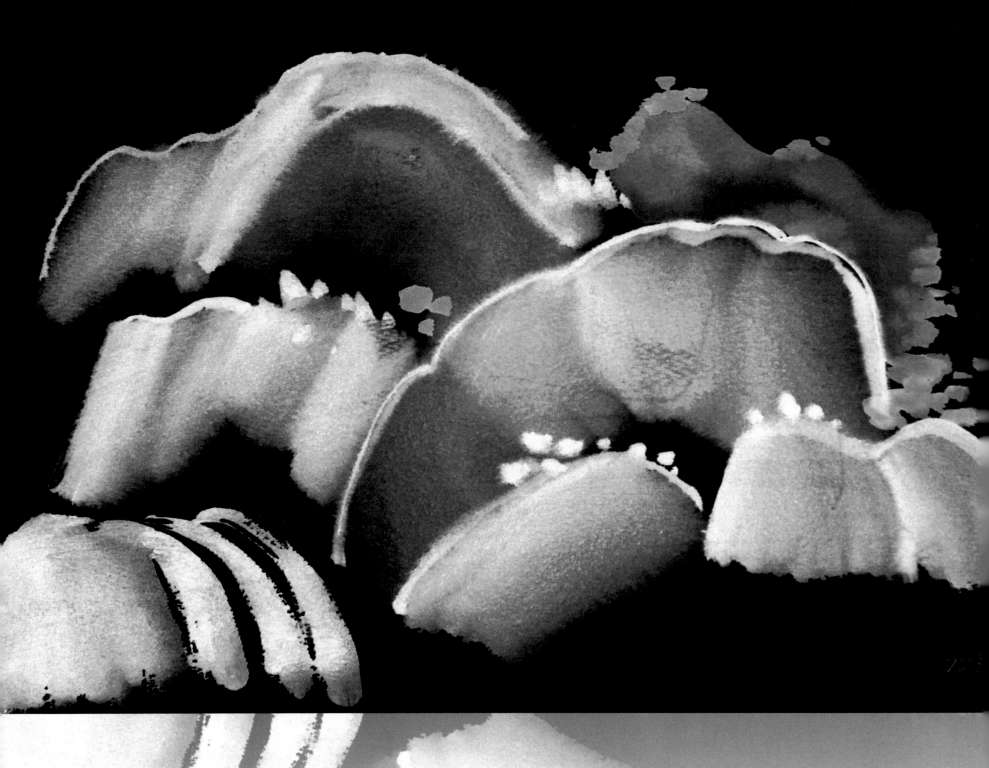

運腕畫意（1）（1975/2022）

「受之於遠，得之最近。識之於近，役之於遠」

山川感受雖遙遠，表達則近；識見雖近，具體做則遠

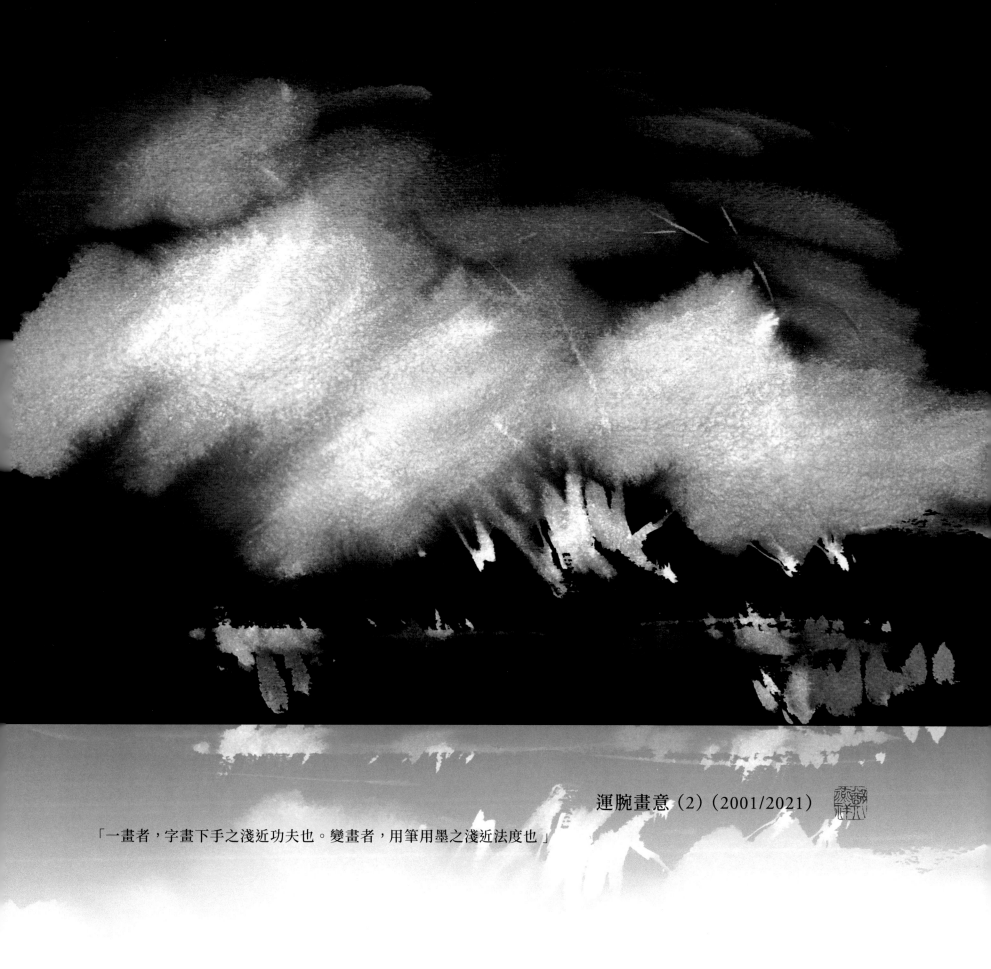

運腕畫意（2）（2001/2021）

「一畫者，字畫下手之淺近功夫也。變畫者，用筆用墨之淺近法度也」

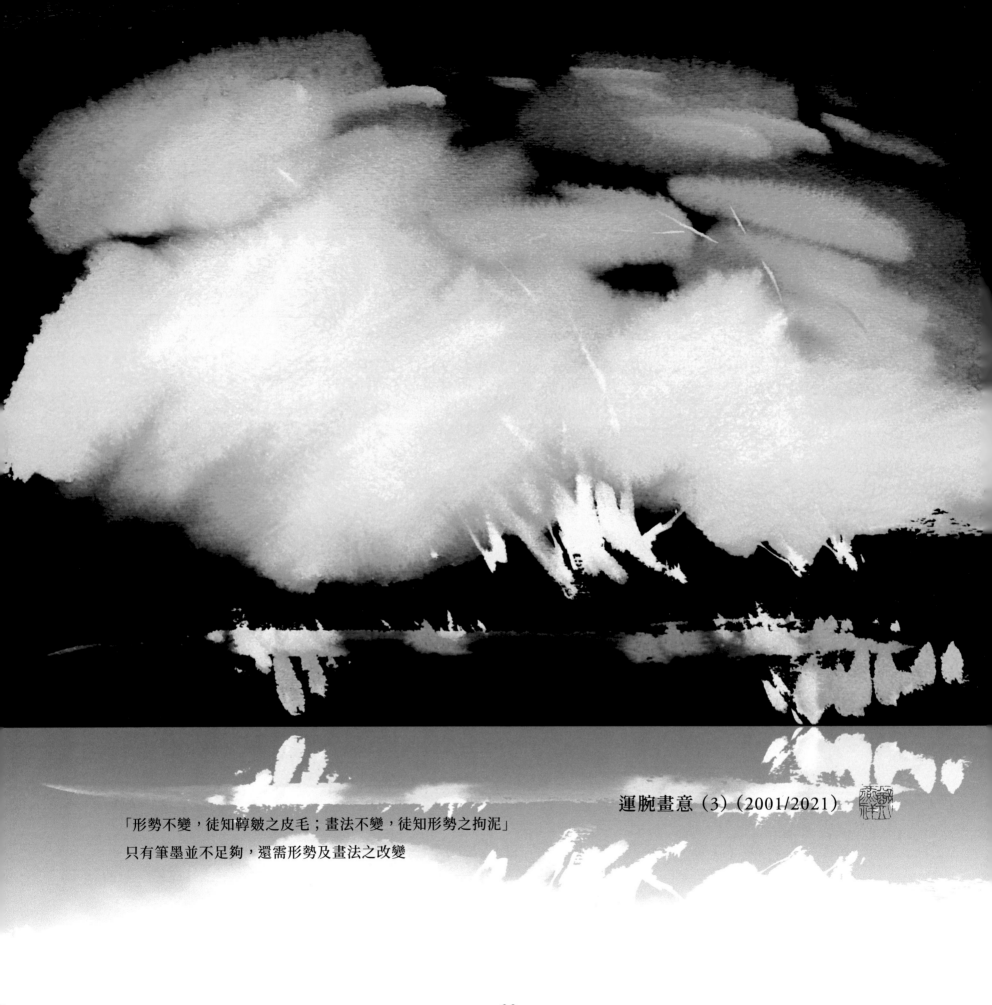

運腕畫意（3）（2001/2021）

「形勢不變，徒知韓皴之皮毛；畫法不變，徒知形勢之拘泥」

只有筆墨並不足夠，還需形勢及畫法之改變

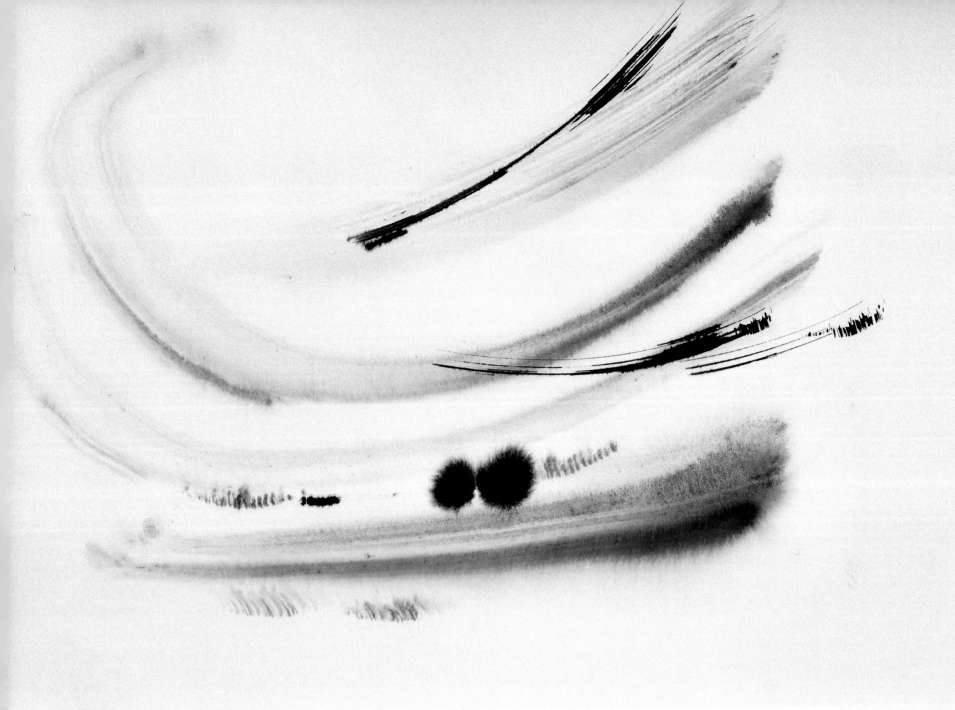

運腕畫意（4）（2021）

「蒙養不齊，徒知山川之結列，山林不備，徒知張本之空虛」

道行修養不足，只知山川排列；布局欠缺樹林爭榮，不免空洞

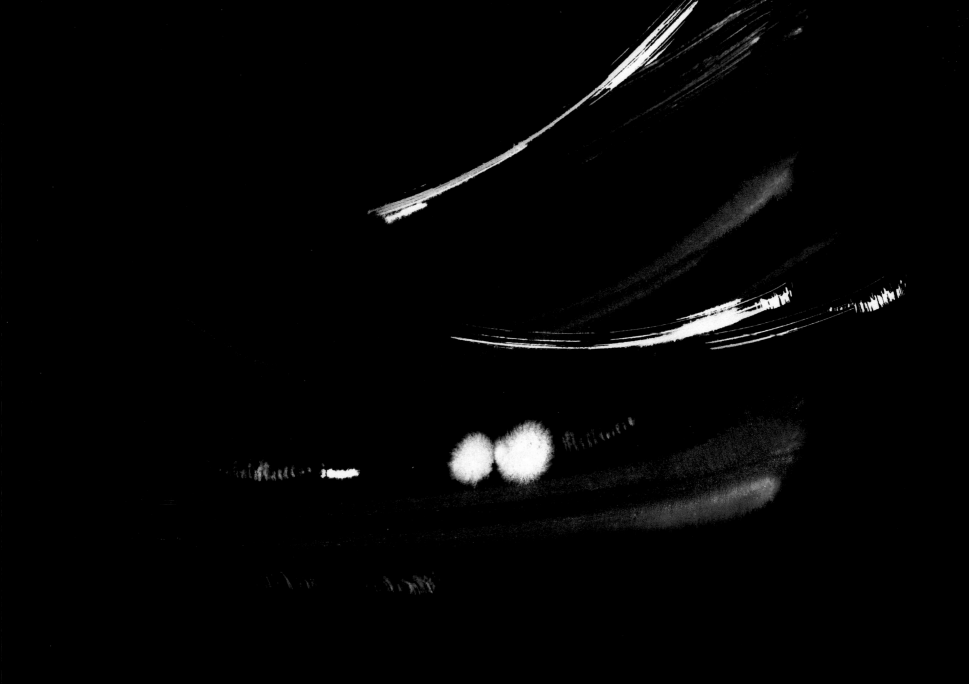

運腕畫意（5）（2021）

「腕若虛靈，則畫能折變；筆如截揭，則形不癡蒙」
運腕用筆之道也

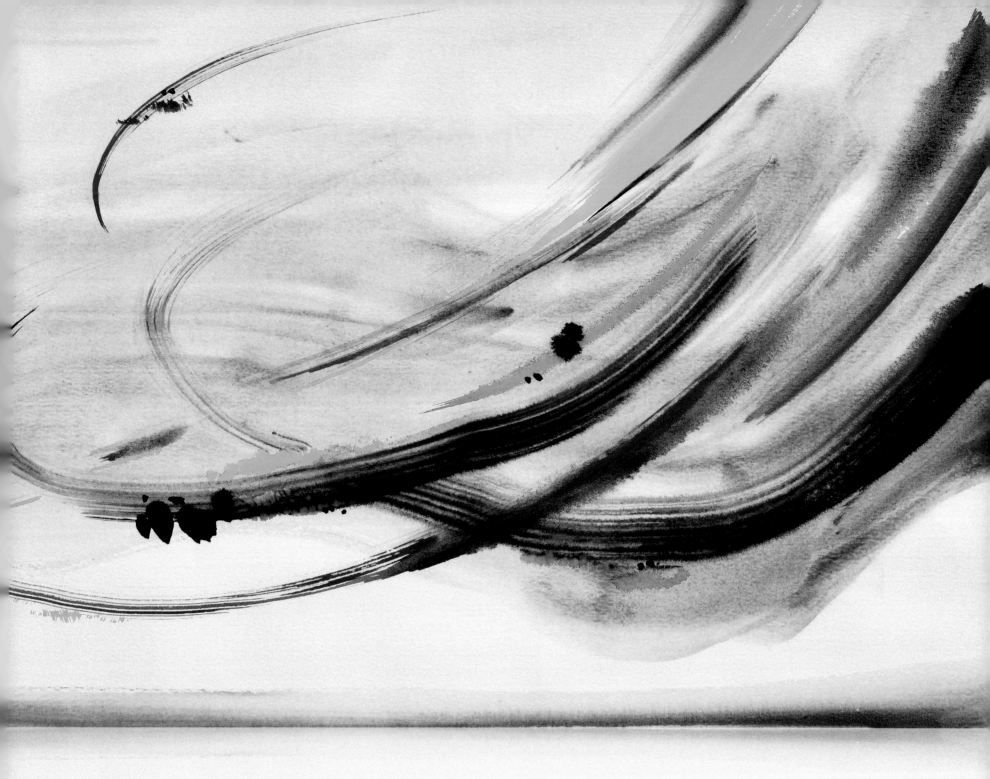

運腕之法不同，效果有異：

「腕受實則沉沉著透徹，腕受虛則飛舞悠揚

腕受正則中直藏鋒，腕受仄則欹斜盡致」

運腕畫意（6）（2021）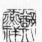

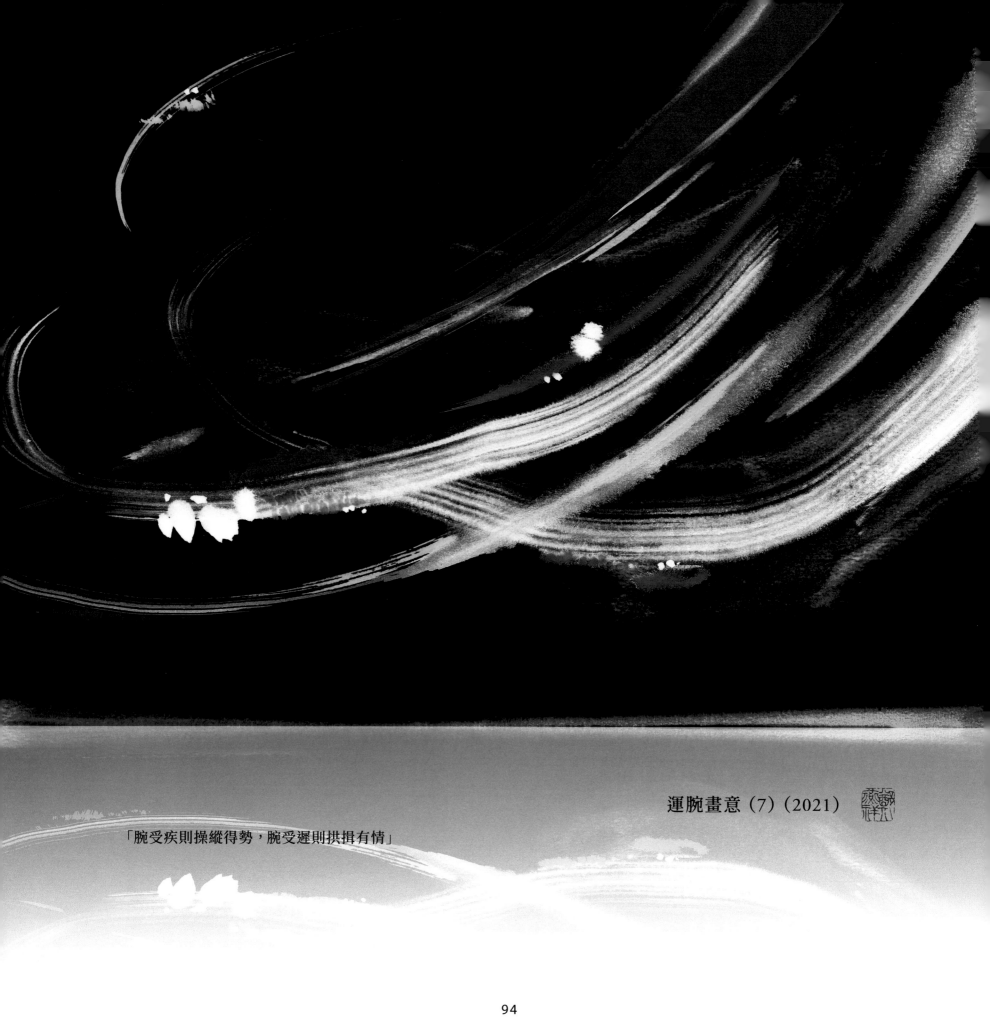

運腕畫意（7）（2021）

「腕受疾則操縱得勢，腕受遲則拱揖有情」

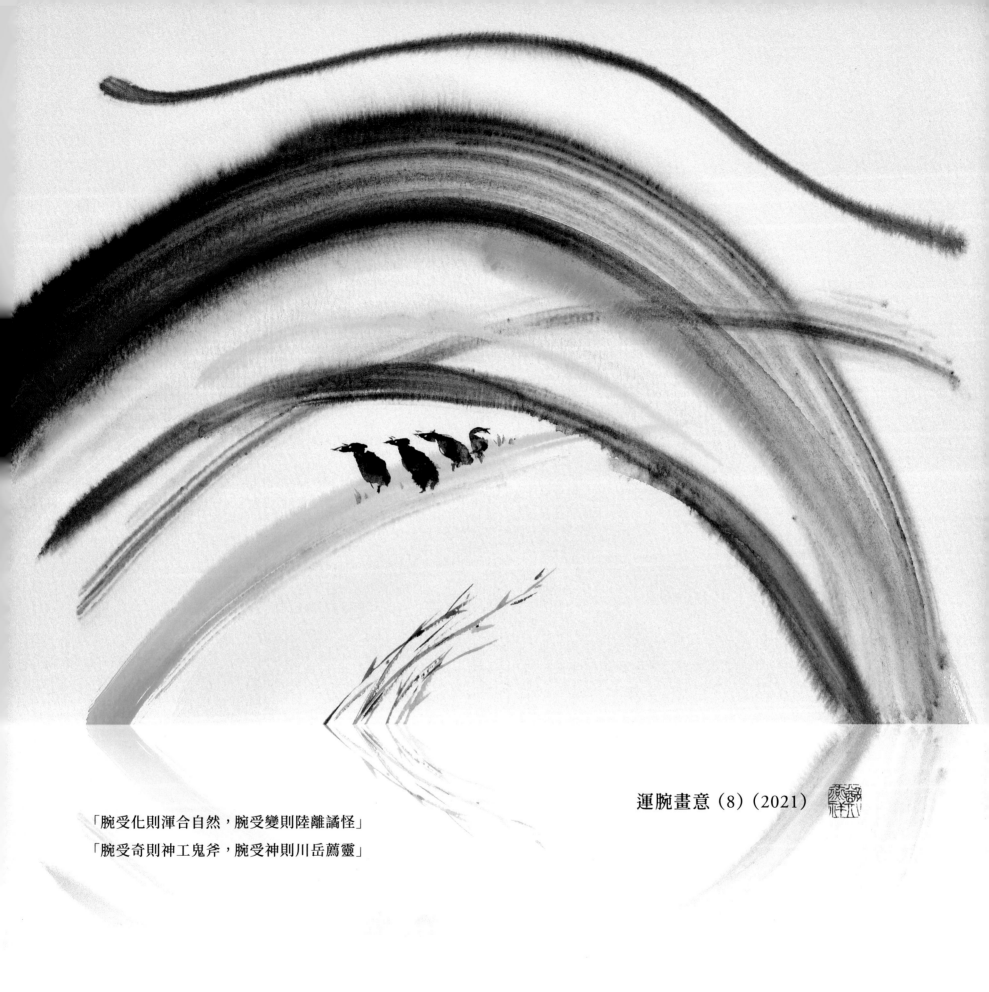

運腕畫意（8）（2021）

「腕受化則渾合自然，腕受變則陸離譎怪」

「腕受奇則神工鬼斧，腕受神則川岳薦靈」

七

畫語錄：絪縕章

筆與墨會，是為絪縕。絪縕不分，是為混沌。辟混沌者，舍一畫而誰耶！

畫於山則靈之，畫於水則動之，畫於林則生之，畫於人則逸之。得筆墨之會，解絪縕之分，作辟混沌手，傳諸古今，自成一家，是皆智得之也。

不可雕鑿，不可板腐，不可沉泥，不可牽連，不可脫節，不可無理。在於墨海中，立定精神。筆鋒下決出生活，尺幅上換去毛骨，混沌裏放出光明。縱使筆不筆，墨不墨，畫不畫，自有我在。

蓋以運夫墨，非墨運也；操夫筆，非筆操也；脫夫胎，非胎脫也。自一以分萬，自萬以治一。化一而成絪縕，天下之能事畢矣。

絪縕畫意

1 寫畫時，筆墨交互作用，而成絪縕之會，其中效果或狀態，往往意料之外，神妙難測。「筆與墨會，是為絪縕。絪縕不分，是為混沌」，有雲煙瀰漫之景象。

2 絪縕之效果有四：「畫於山則靈之，畫於水則動之，畫於林則生之，畫於人則逸之」。可以追求。

3 畫中，要達成山靈水動、林生人逸的效果，需要恰當地運用筆墨之互動融合，會聚成絪縕之美妙，即「要得筆墨之會，解絪縕之分」。

4 如何促成筆墨之會？畫中運墨造勢能入神，操筆驗現生活能顯靈，筆墨呼應，絪縕之會出光明。故「在於墨海中，立定精神。筆鋒下決出生活，尺幅上換去毛骨，混沌裏放出光明」。

5 筆墨、甚至畫本身，都是工具，不是畫的目的。畫之重點在可否從於心，「縱使筆不筆，墨不墨，畫不畫，自有我在」，也成優秀創作，超越筆墨。

6 水彩水墨之理同，畫者從心主導絪縕之浸化，「蓋以運夫墨，非墨運也；操夫筆，非筆操也；脫夫胎，非胎脫也」，畫法自生，而非被動。

7 一畫者，以一法悟萬法，也以萬法歸一法。故尺幅見天下，「自一以分萬，自萬以治一」。

8 若善用一畫之理，領悟萬法，運墨操筆，可化天下之能事，「化一而成絪縕，天下之能事畢矣」。

絪縕畫意系列（1-10）

為幫助讀者領悟水墨或水彩的絪縕特質和效果，這系列包含 10 張作者的創作畫，用來顯現其中的神趣。

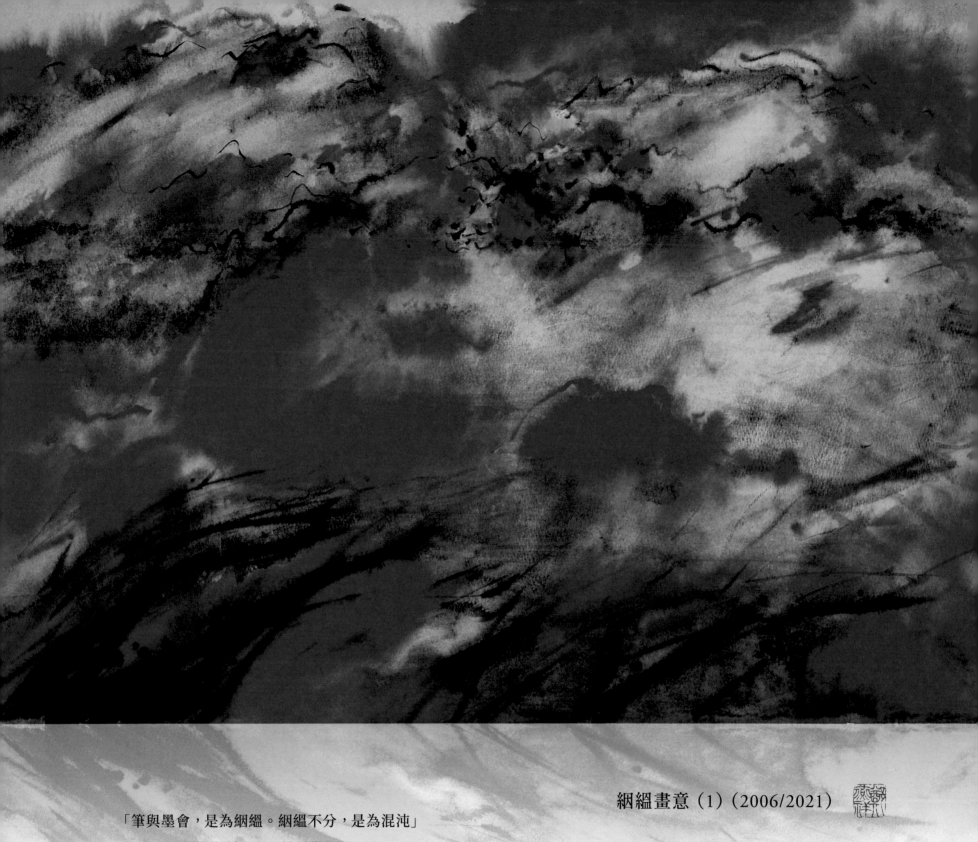

絪縕畫意（1）（2006/2021）

「筆與墨會，是為絪縕。絪縕不分，是為混沌」

水彩之絪縕，意料之外，神妙難測

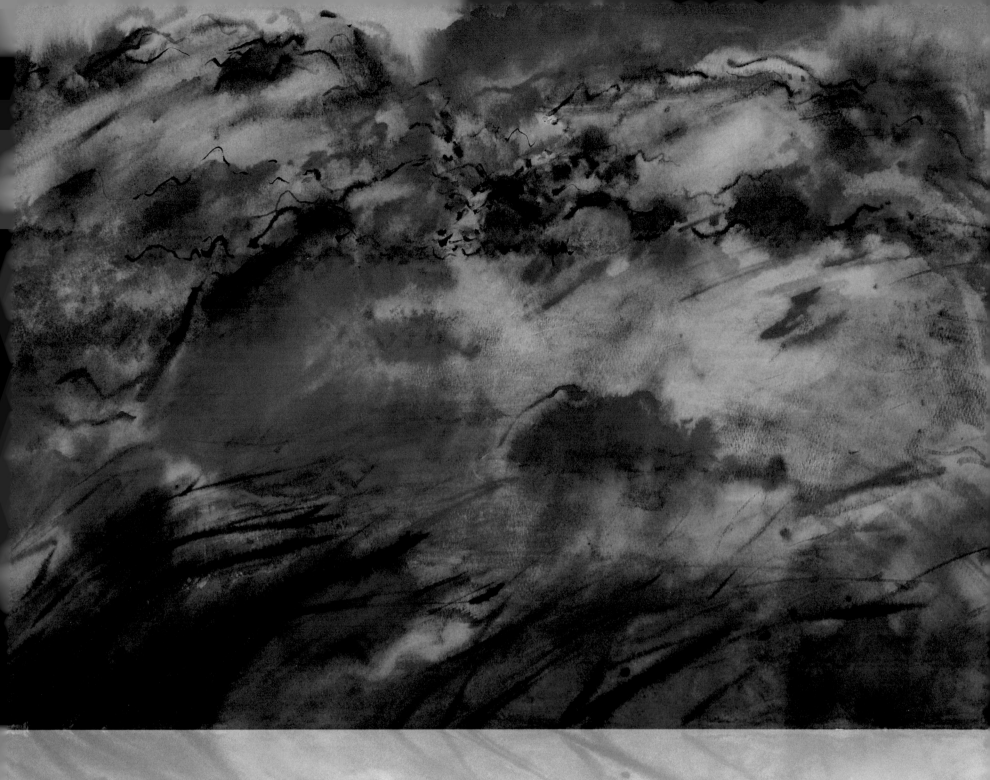

絪縕畫意（2）（2006/2021）

「畫於山則靈之，畫於水則動之，畫於林則生之，畫於人則逸之」

乃絪縕之效果：山靈、水動、林生、人逸

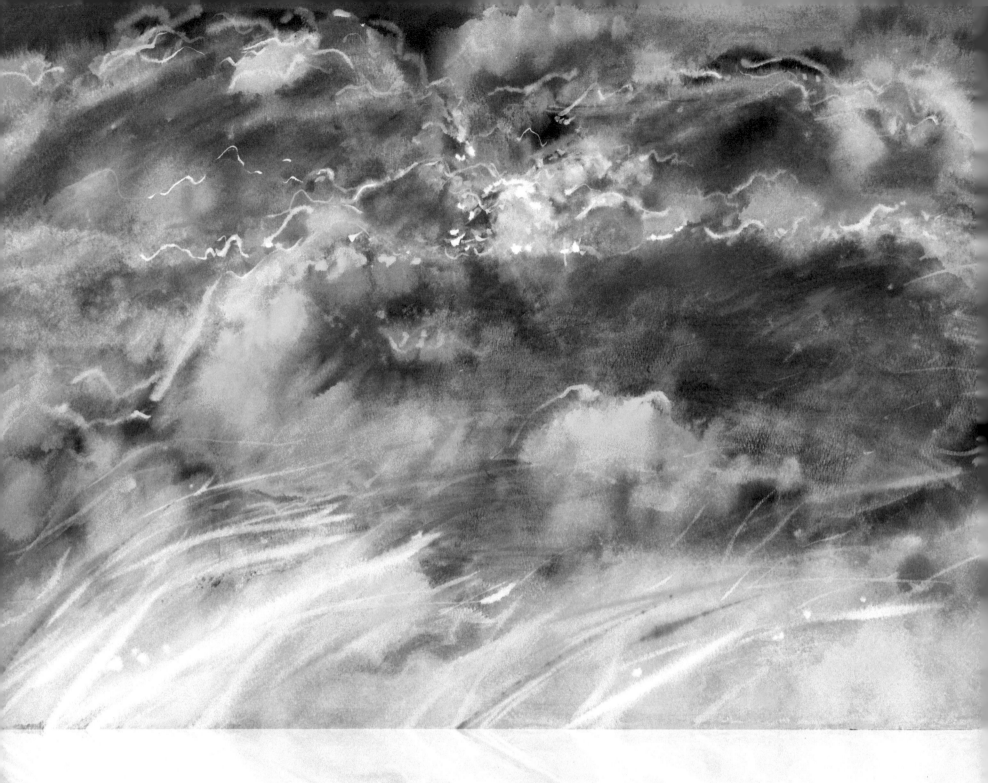

絪縕畫意（3）（2006/2021）

「得筆墨之會，解絪縕之分」

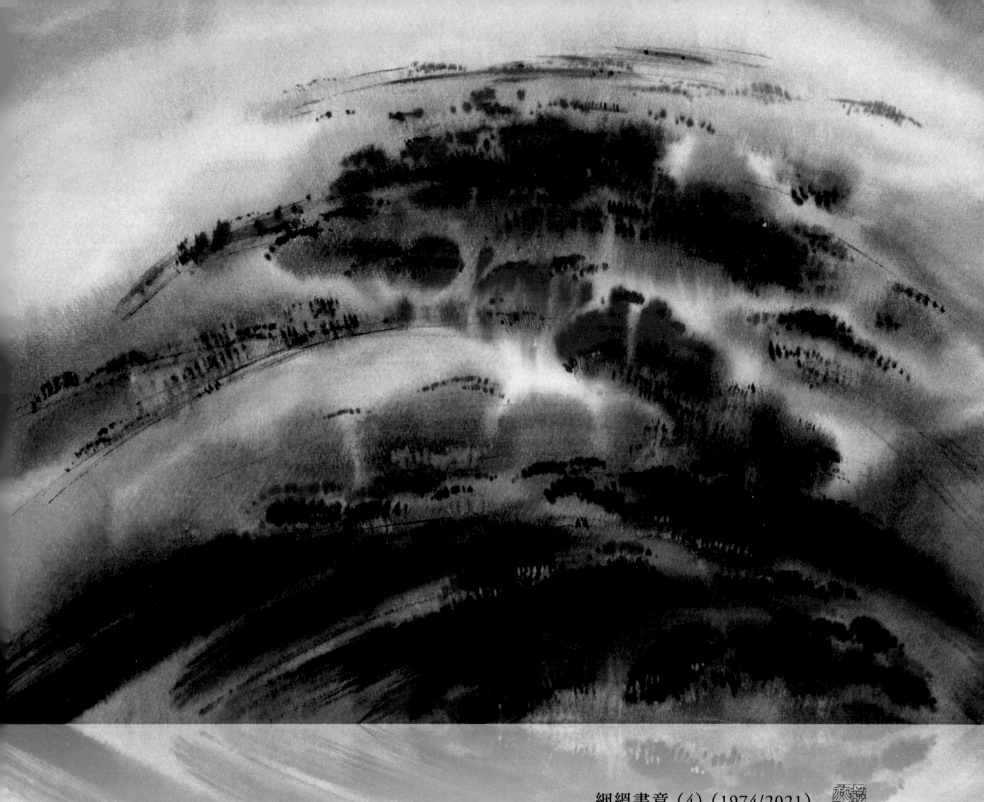

絪縕畫意（4）（1974/2021）

「在於墨海中，立定精神。筆鋒下決出生活，
尺幅上換去毛骨，混沌裏放出光明」

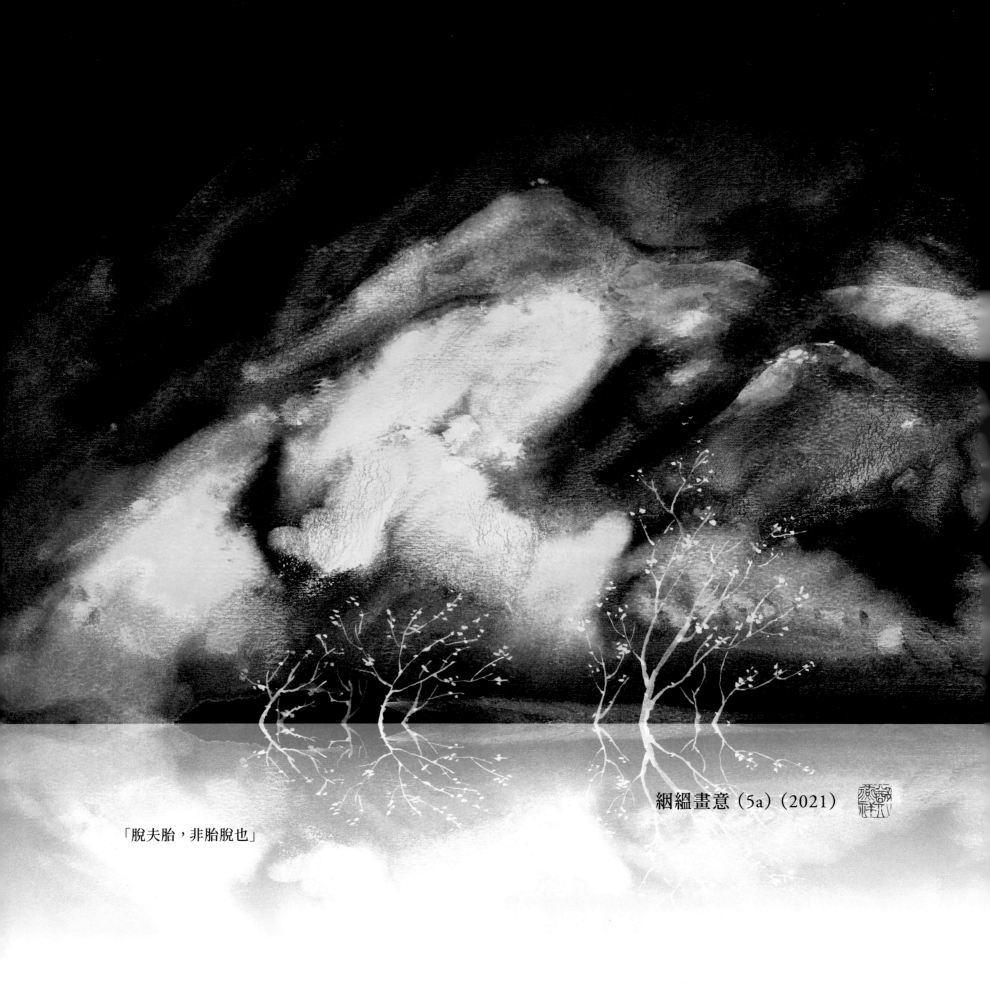

絪縕畫意（5a）（2021）

「脫夫胎，非胎脫也」

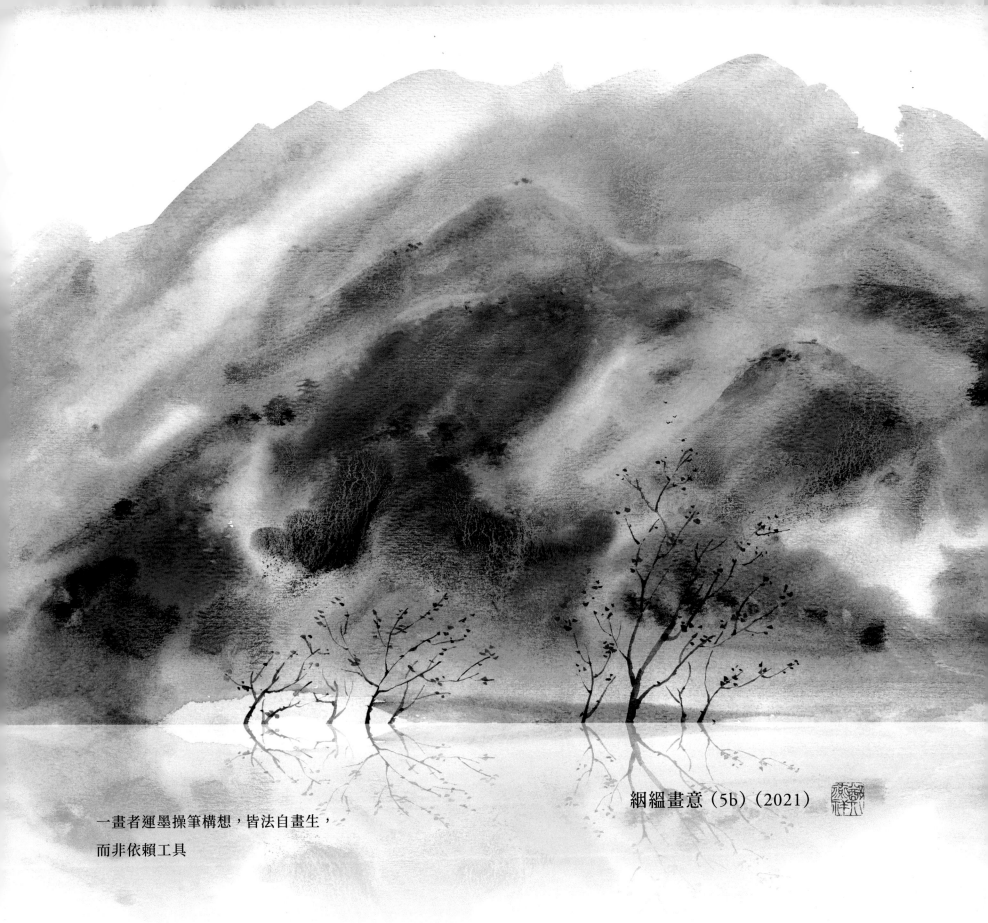

絪緼畫意（5b）（2021）

一畫者運墨操筆構想，皆法自畫生，
而非依賴工具

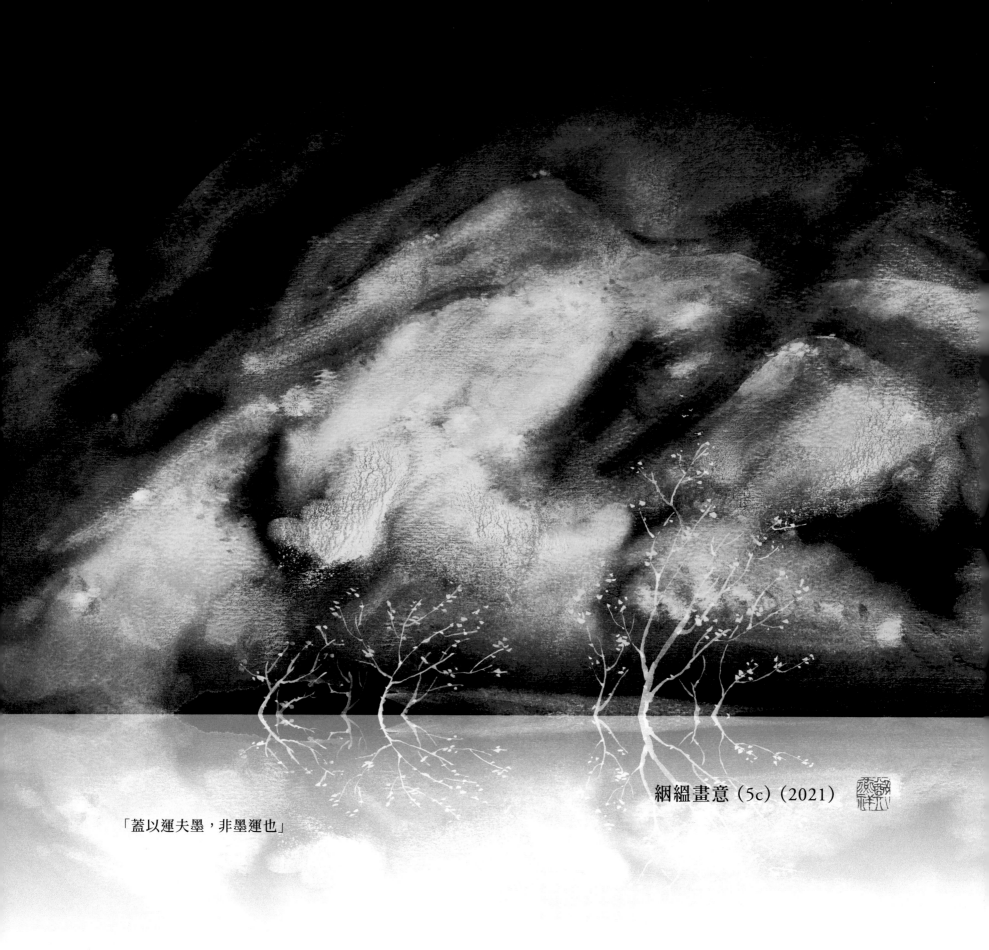

絪縕畫意（5c）（2021）

「蓋以運夫墨，非墨運也」

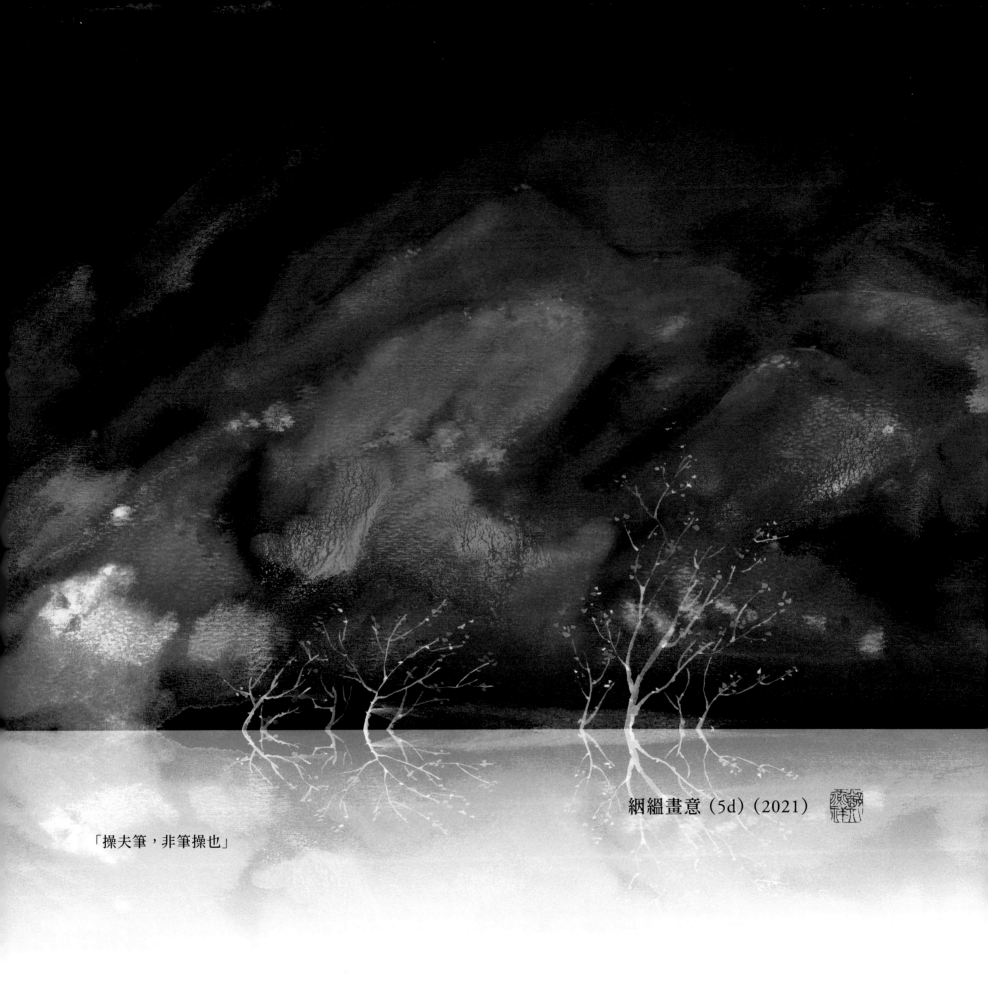

絪縕畫意（5d）（2021）

「操夫筆，非筆操也」

絪縕畫意（6）（1983/2021）

「縱使筆不筆，墨不墨，畫不畫，自有我在」

畫貴在感受精神，自有我在，法自畫生

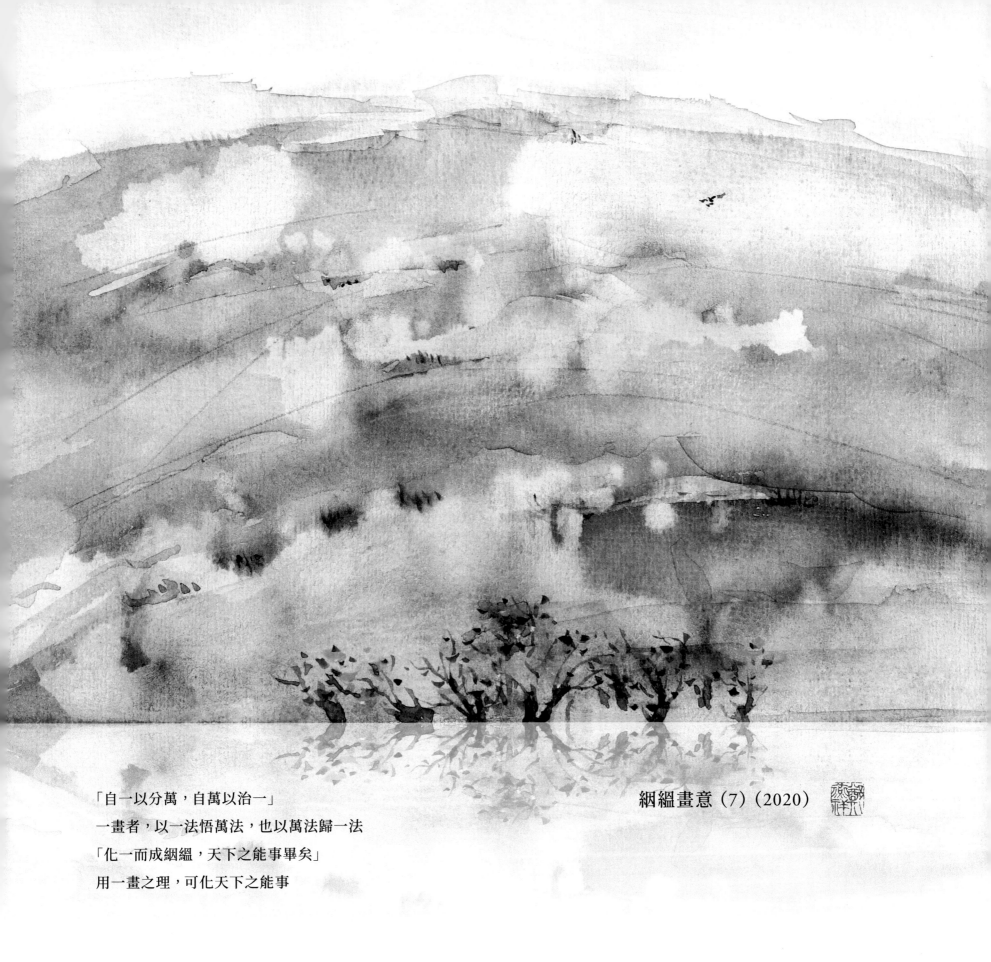

「自一以分萬，自萬以治一」

一畫者，以一法悟萬法，也以萬法歸一法

「化一而成絪縕，天下之能事畢矣」

用一畫之理，可化天下之能事

絪縕畫意（7）（2020）

八

畫語錄：山川章

得乾坤之理者，山川之質也。得筆墨之法者，山川之飾也。知其飾而非理，其理危矣。知其質而非法，其法微矣。是故古人知其微危，必獲於一。一有不明，則萬物障。一無不明，則萬物齊。畫之理，筆之法，不過天地之質與飾也。

山川，天地之形勢也。風雨晦明，山川之氣象也；疏密深遠，山川之約徑也；縱橫吞吐，山川之節奏也；陰陽濃淡，山川之凝神也；水雲聚散，山川之聯屬也；蹲跳向背，山川之行藏也。

高明者，天之權也；博厚者，地之衡也。風雲者，天之束縛山川也；水石者，地之激躍山川也。非天地之權衡，不能變化山川之不測。雖風雲之束縛，不能等九區之山川於同模；雖水石之激躍，不能別山川之形勢於筆端。

且山水之大，廣土千里，結雲萬里，羅峰列嶂。以一管窺之，即飛仙恐不能周旋也，以一畫測之，即可參天地之化育也。

測山川之形勢，度地土之廣遠，審峰嶂之疏密，識雲煙之蒙昧。正踞千里，邪睨萬重，統歸於天之權地之衡也。

天有是權，能變山川之精靈；地有是衡，能運山川之氣脈。我有是一畫，能貫山川之形神。此予五十年前，未脫胎於山川也，亦非糟粕其山川，而使山川自私也，山川使予代山川而言也。山川脫胎於予也，予脫胎於山川也。搜盡奇峰打草稿也，山川與予神遇而跡化也。所以終歸之於大滌也。

山川畫意

1　畫山川之本質及表飾，需瞭解天地之理、掌握筆墨之法。因「得乾坤之理者，山川之質也。得筆墨之法者，山川之飾也」。

2　若要全面領悟山川之神髓與氣勢，畫法與畫理，同樣重要，不可偏廢，「知其飾而非理，其理危矣。知其質而非法，其法微矣」。

3　若知畫理或畫法的微危，應尋求平衡，融合筆墨之法與山川之理為一，通萬物而無障。有云，「古人知其微危，必獲於一。一有不明，則萬物障。一無不明，則萬物齊」。

4　「畫之理，筆之法，不過天地之質與飾也」。畫理筆法，呼應山川，天人融和。

5　「山川，天地之形勢也。風雨晦明，山川之氣象也」。天地形勢，山川氣象，變化莫測。

6　「疏密深遠，山川之約徑也；縱橫吞吐，山川之節奏也」。約徑疏密，節奏縱橫。

7　「陰陽濃淡，山川之凝神也；水雲聚散，山川之聯屬也」。凝神濃淡，聯屬聚散。

8　在山川畫中，天地之權衡變化，而成風雲水石，突顯山川之神態，如「高明者，天之權也；博厚者，地之衡也。風雲者，天之束縛山川也；水石者，地之激躍山川也」。

9　山川之形態變化，雖受限於天地之權衡，也非各區之山有相同模樣，有云：「非天地之權衡，不能變化山川之不測。雖風雲之束縛，不能等九區之山川於同模」。

10　山河氣勢浩大，「廣土千里，結雲萬里，羅峰列嶂」。若「以一管窺之，即飛仙恐不能周旋也」。但一畫通萬象，一法貫萬法。故「以一畫測之，即可參天地之化育也」。

11　山川之精靈氣脈，受限於天地之權衡，有謂「天有是權，能變山川之精靈；地有是衡，能運山川之氣脈」。但是，「我有是一畫，能貫山川之形神」，故尺幅通天下。

12　山川與我合一。畫中山川之氣質，由我而生，而我之精靈亦由山川而生。故「山川脫胎於予也，予脫胎於山川也。搜盡奇峰打草稿也，山川與予神遇而跡化也」。

山川畫意系列（1-12）

山川是非常豐富的題材。這系列包含 12 張作者的創作畫，讓讀者體會山川畫不同的課題，及其與一畫理念之關係。

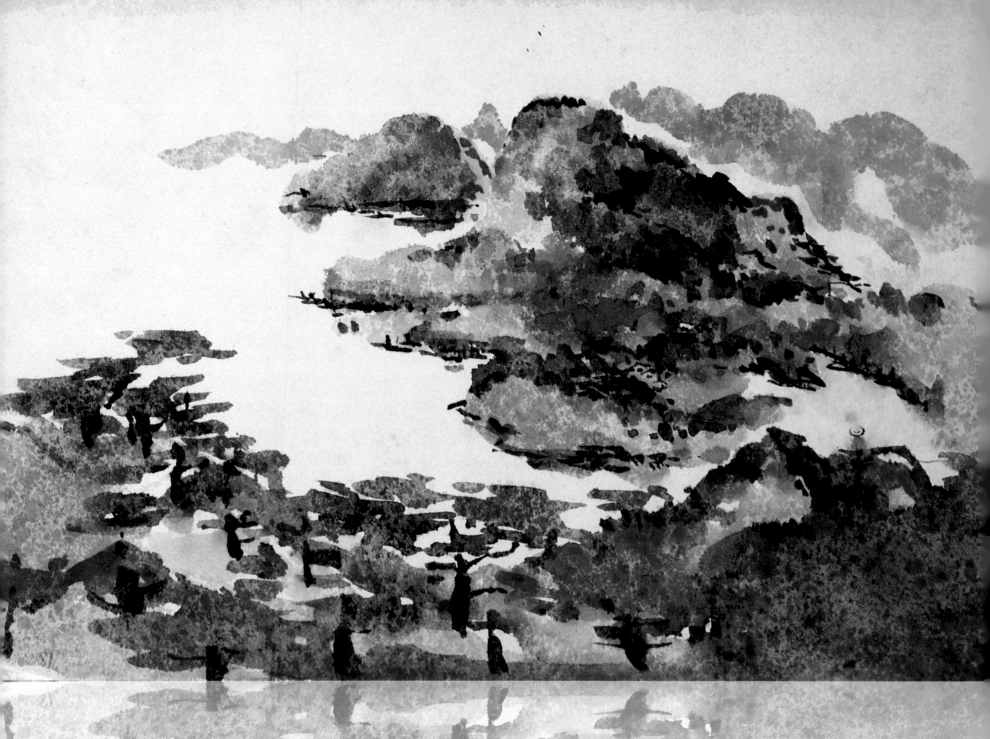

山川畫意（1）（1981/2023）

「得乾坤之理者，山川之質也。得筆墨之法者，山川之飾也」

畫山川之本質及外表 ，需明天地之理，掌握筆墨之法

山川畫意（2）（1981/2023）

「知其飾而非理，其理危矣。知其質而非法，其法微矣」

畫法與畫理，同樣重要

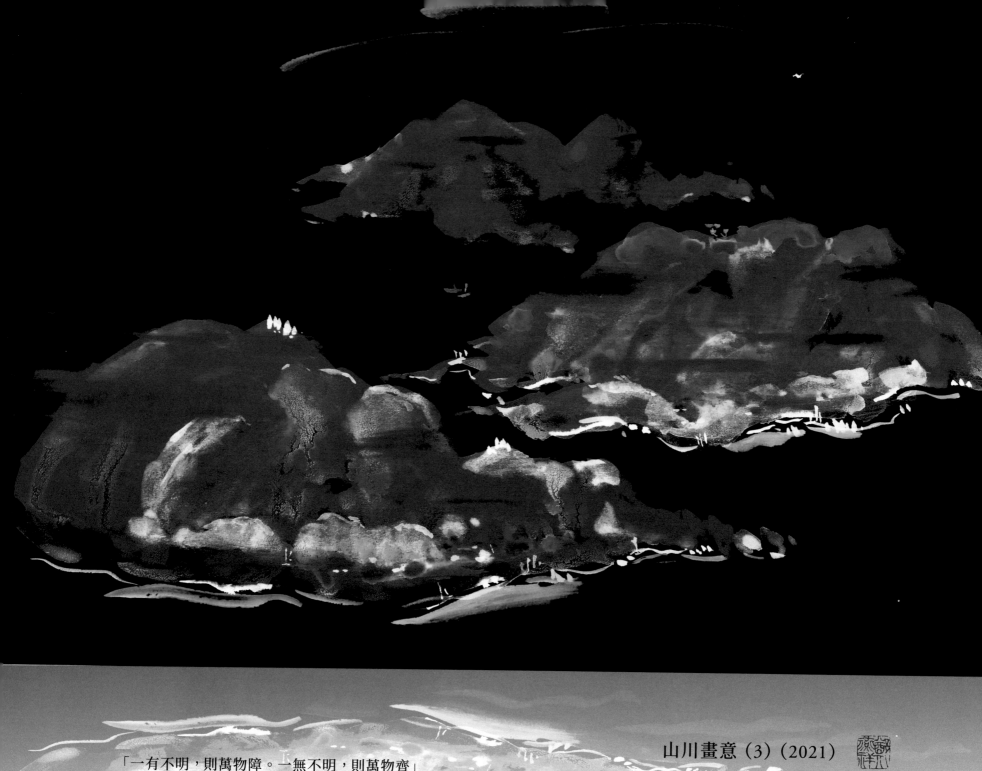

山川畫意（3）（2021）

「一有不明，則萬物障。一無不明，則萬物齊」

融合筆墨畫法與山川理念為一，可通萬物而無障

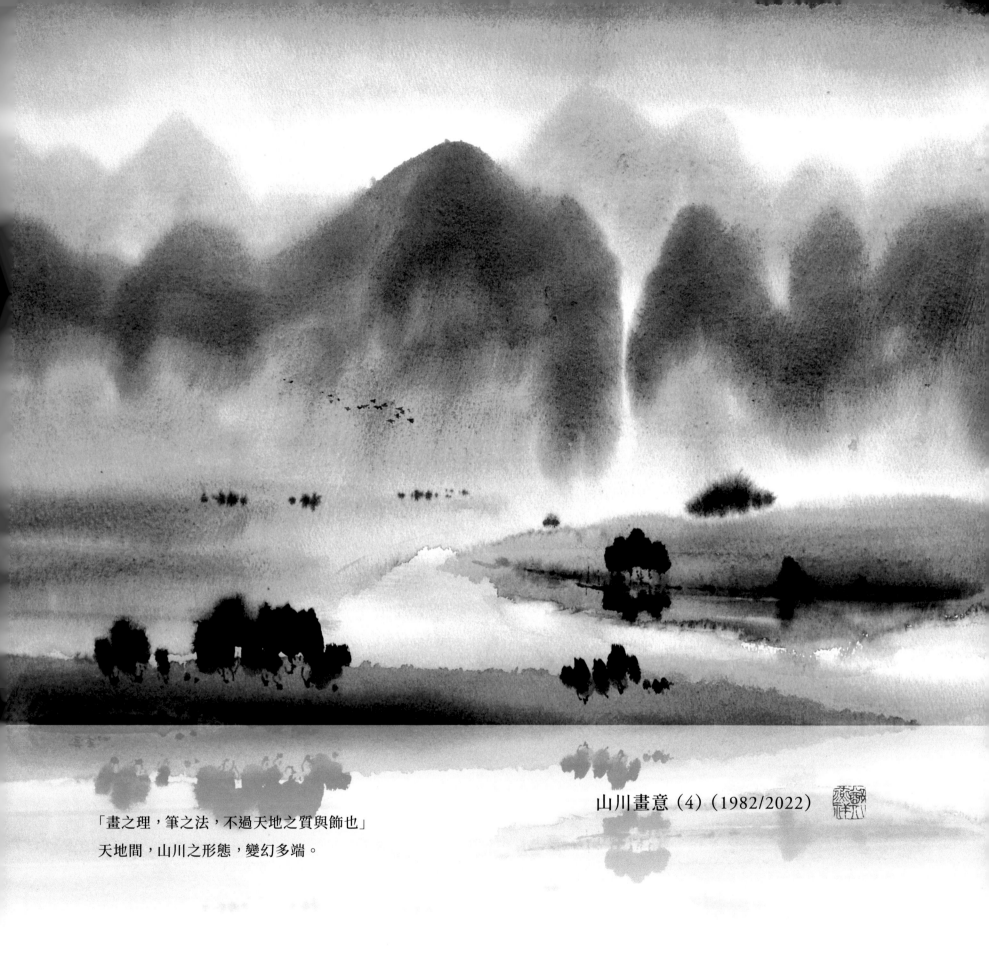

山川畫意（4）（1982/2022）

「畫之理，筆之法，不過天地之質與飾也」

天地間，山川之形態，變幻多端。

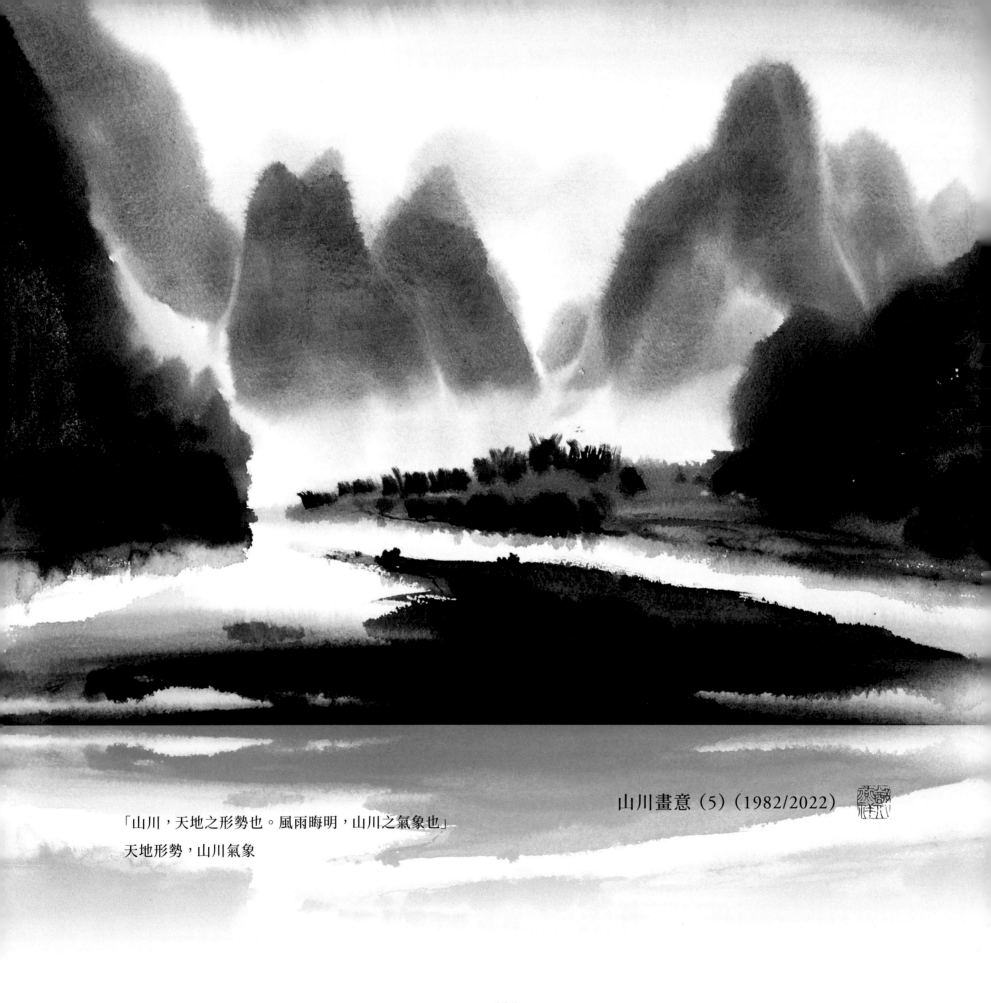

山川畫意（5）（1982/2022）

「山川，天地之形勢也。風雨晦明，山川之氣象也」

天地形勢，山川氣象

114

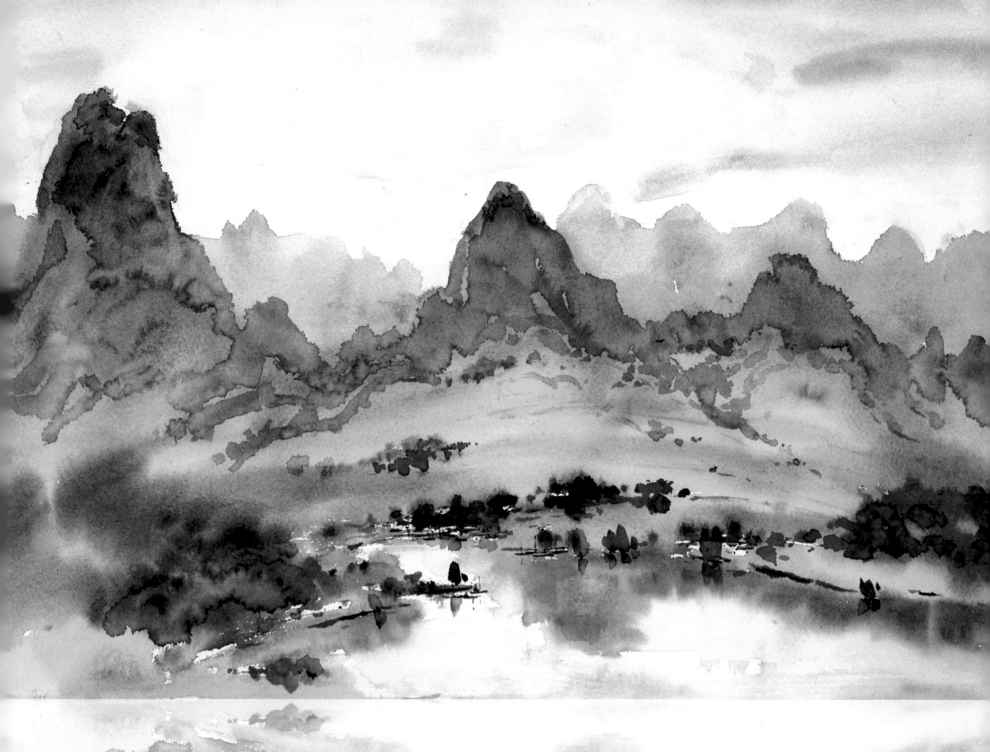

山川畫意（6）（1982/2022）

「疏密深遠，山川之約徑也；縱橫吞吐，山川之節奏也」

約徑疏密，節奏縱橫

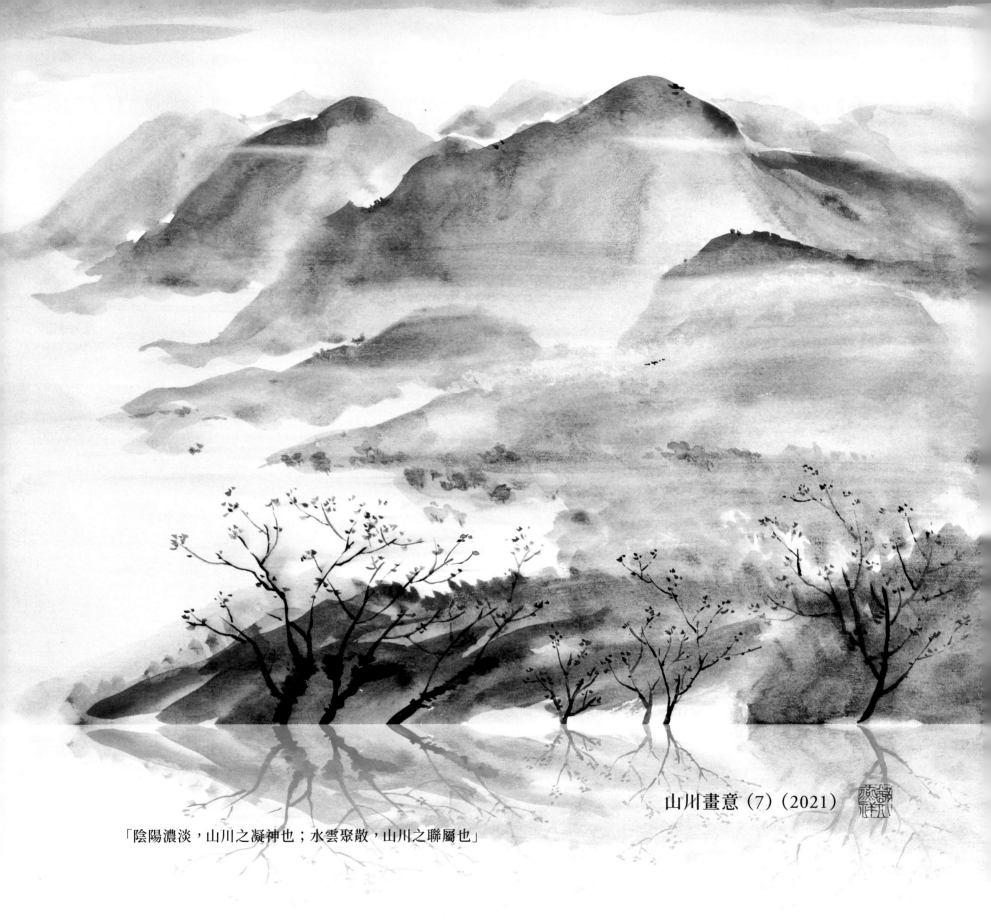

山川畫意 (7) (2021)

「陰陽濃淡，山川之凝神也；水雲聚散，山川之聯屬也」

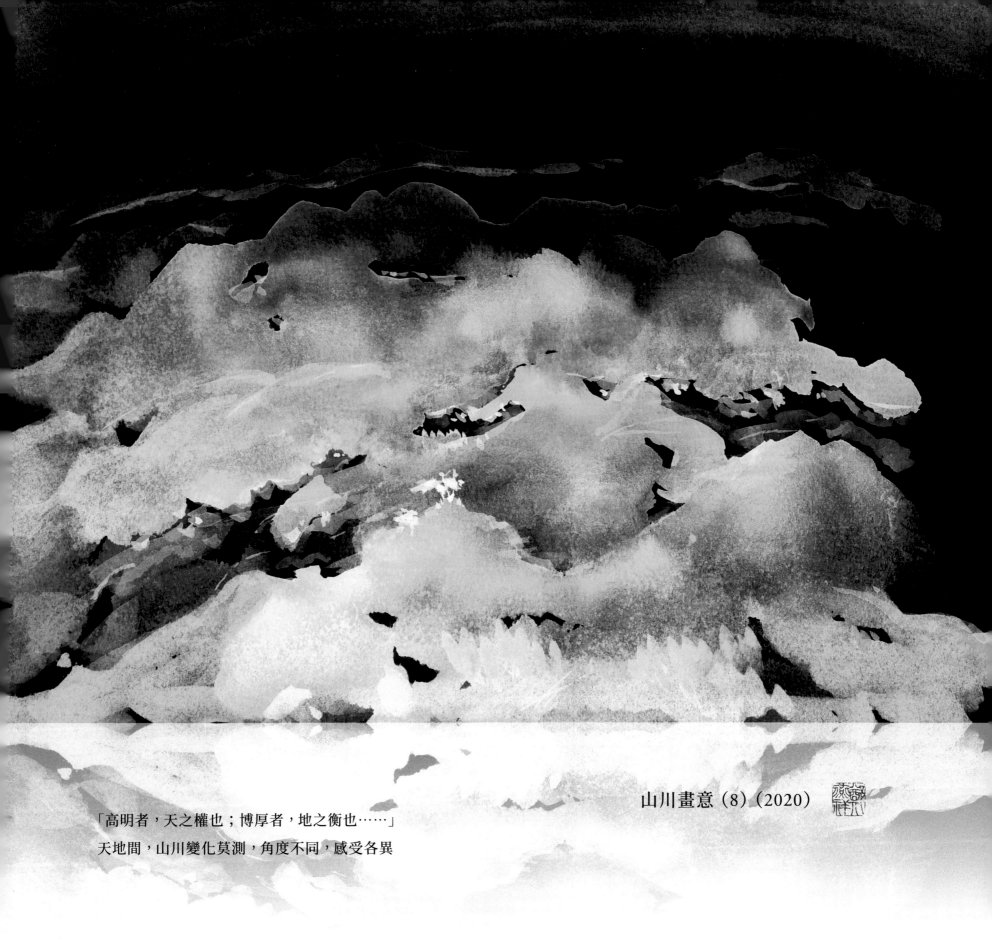

山川畫意（8）（2020）

「高明者，天之權也；博厚者，地之衡也……」
天地間，山川變化莫測，角度不同，感受各異

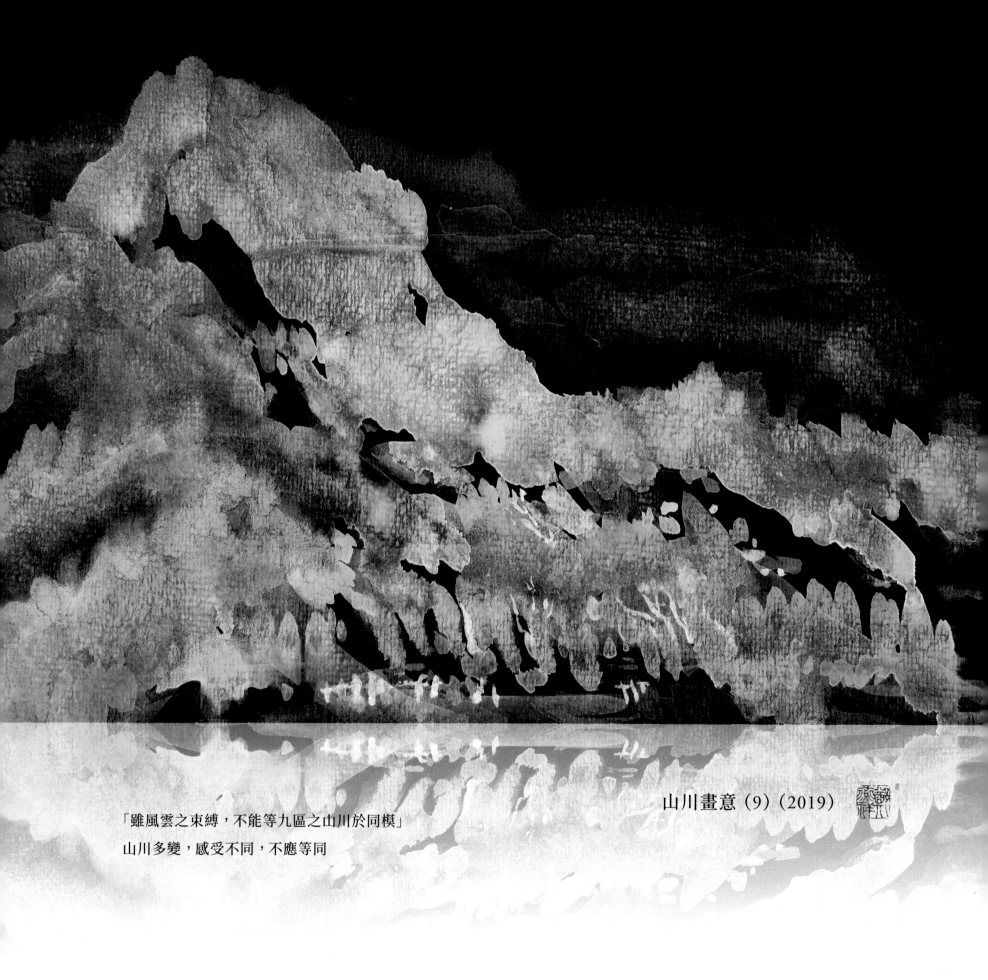

山川畫意（9）（2019）

「雖風雲之束縛，不能等九區之山川於同模」

山川多變，感受不同，不應等同

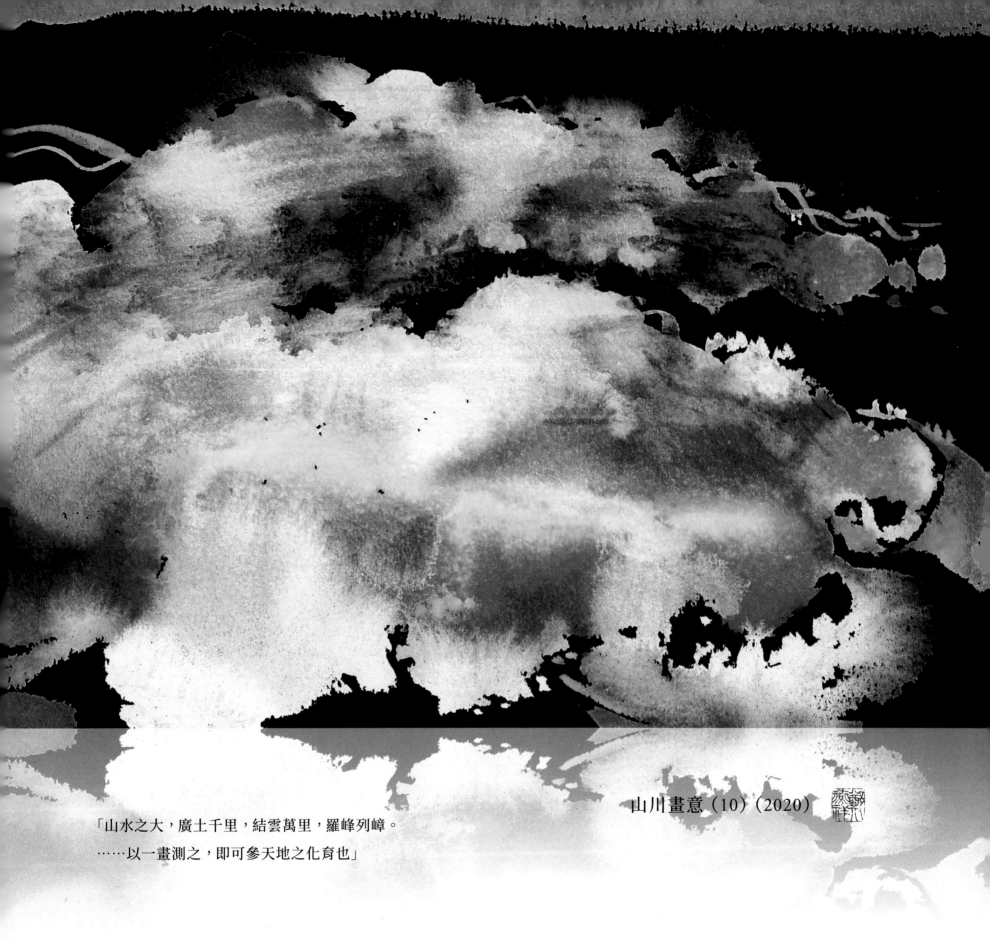

山川畫意 (10) (2020)

「山水之大，廣土千里，結雲萬里，羅峰列嶂。
……以一畫測之，即可參天地之化育也」

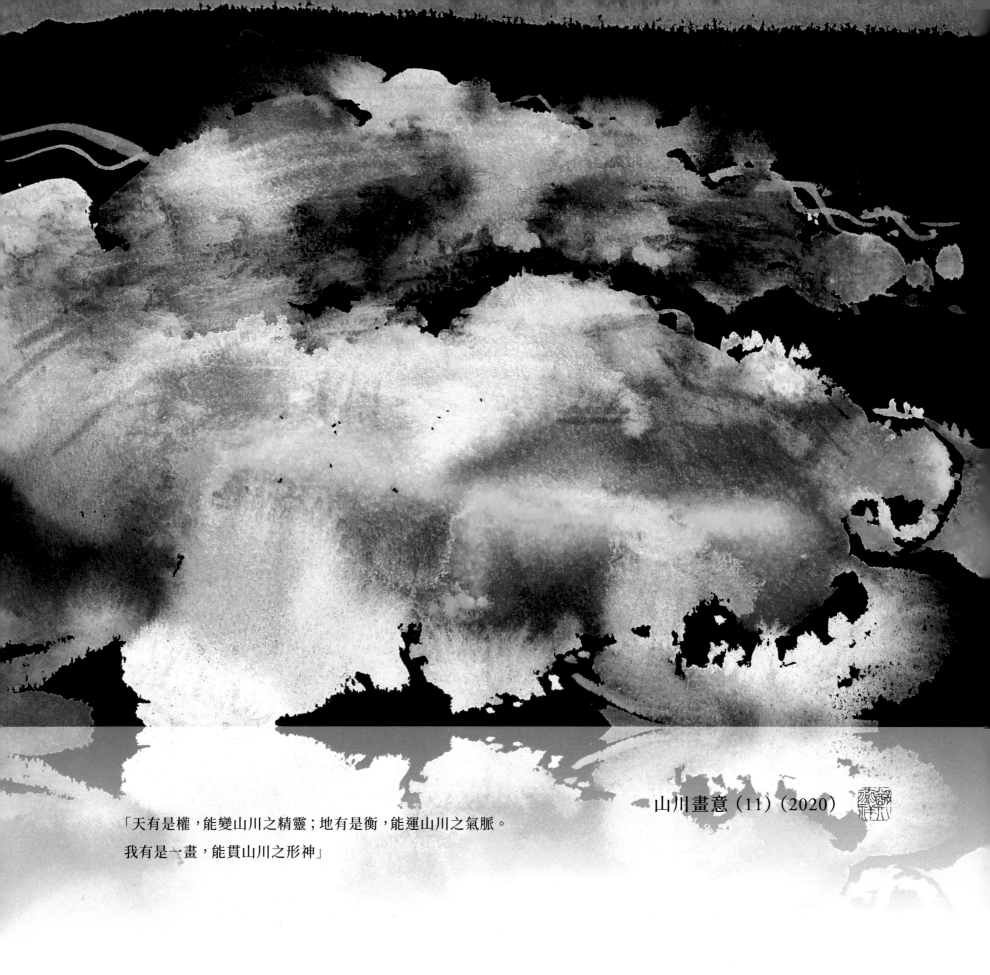

山川畫意（11）（2020）

「天有是權，能變山川之精靈；地有是衡，能運山川之氣脈。

我有是一畫，能貫山川之形神」

120

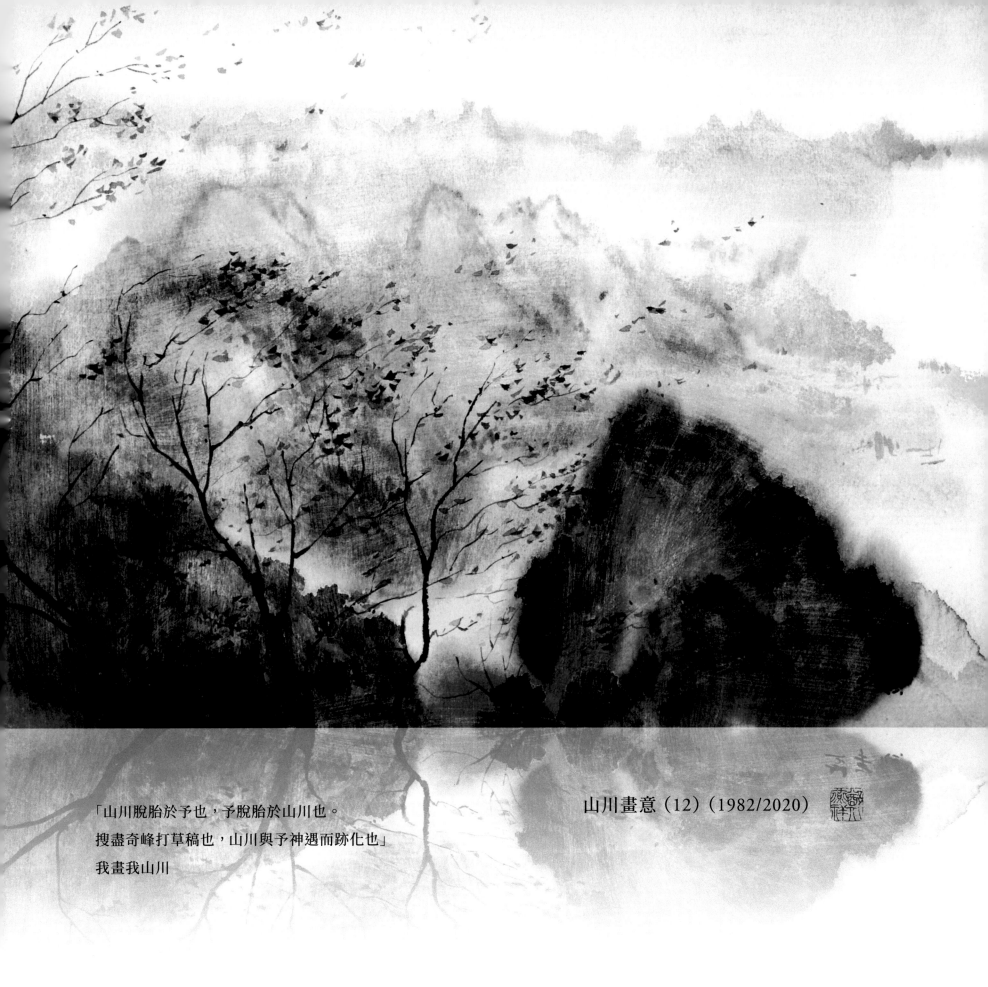

「山川脫胎於予也，予脫胎於山川也。
搜盡奇峰打草稿也，山川與予神遇而跡化也」
我畫我山川

山川畫意（12）（1982/2020）

九

畫語錄：皴法章

筆之於皴也，開生面也。山之為形萬狀，則其開面非一端。世人知其皴，失卻生面，縱使皴也，於山乎何有？

或石或土，徒寫其石與土，此方隅之皴也，非山川自具之皴也。如山川自具之皴，則有峰名各異，體奇面生，具狀不等，故皴法自別。有捲雲皴，劈斧皴，披麻皴，解索皴，鬼面皴，骷髏皴，亂柴皴，芝麻皴，金碧皴，玉屑皴，彈窩皴，礬頭皴，沒骨皴，皆是皴也。

必因峰之體異，峰之面生，峰與皴合，皴自峰生。峰不能變皴之體用，皴卻能資峰之形聲。不得其峰何以變，不得其皴何以現，峰之變與不變，在於皴之現與不現。

皴有是名，峰亦有是知。如天柱峰，明星峰，蓮花峰，仙人峰，五老峰，七賢峰，雲台峰，天馬峰，獅子峰，峨眉峰，琅琊峰，金輪峰，香爐峰，小華峰，匹練峰，回雁峰。是峰也居其形，是皴也開其面。

然於運墨操筆之時，又何待有峰皴之見？一畫落紙，眾畫隨之，一理才具，眾理付之。審一畫之來去，達眾理之範圍。山川之形勢得定，古今之皴法不殊。

山川之形勢在畫，畫之蒙養在墨，墨之生活在操，操之作用在持。善操運者，內實而外空，因受一畫之理，而應諸萬方，所以毫無悖謬。亦有內空而外實者，因法之化，不假思索，外形已具而內不載也。

是故古之人虛實中度，內外合操，畫法變備，無疵無病。得蒙養之靈，運用之神，正則正，仄則仄，偏側則偏側。若夫面牆塵蔽而物障，有不生憎於造物者乎！

皴法畫意

1　山之形質不同，畫上皴法有異，突顯山之個性或本質。「筆之於皴也，開生面也。山之為形萬狀，則其開面非一端」。

2　若皴法只拘限在一角的石或土，而非山川自己有的皴，所以氣勢具狀都有所不足，「如山川自具之皴…具狀不等，故皴法自別」。

3　水彩水墨之皴法，理應無異，用以顯示峰之形態。皴法是服務山峰之表現工具，而本身不是目的，故此「峰不能變皴之體用，皴卻能資峰之形聲」。

4　皴法在助顯山川形勢，既然「山川之形勢得定，古今之皴法不殊」。

5　山川遼闊，其形勢表達在畫，「畫之蒙養在墨，墨之生活在操，操之作用在持」。

6　在山川畫上，「善操運者，內實而外空」。內能潛心修養，掌握一畫理法，而外無拘限，我法自生，進行創作。「因受一畫之理，而應諸萬方，所以毫無悖謬」。

皴法畫意系列（1-6）

這系列包含 6 張作者的創作畫，嘗試用不同角度，體現水彩水墨之皴法，與傳統的可能不同。

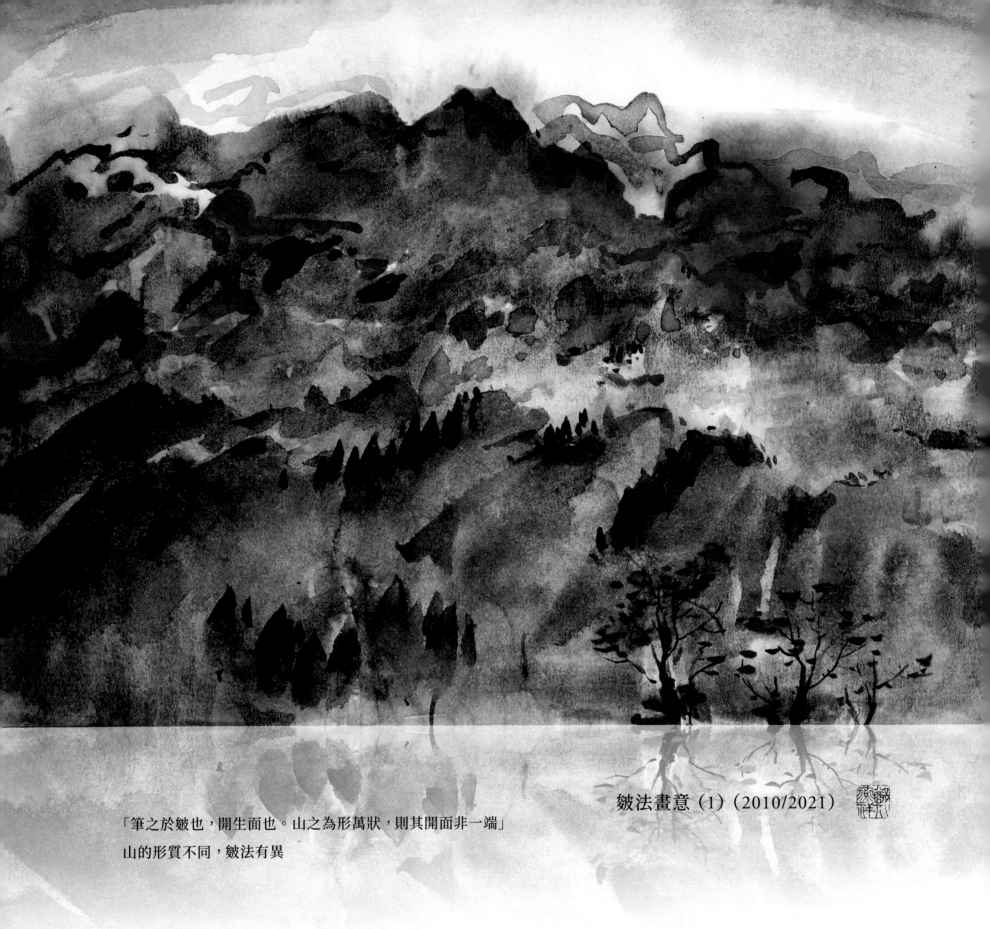

皴法畫意（1）（2010/2021）

「筆之於皴也，開生面也。山之為形萬狀，則其開面非一端」

山的形質不同，皴法有異

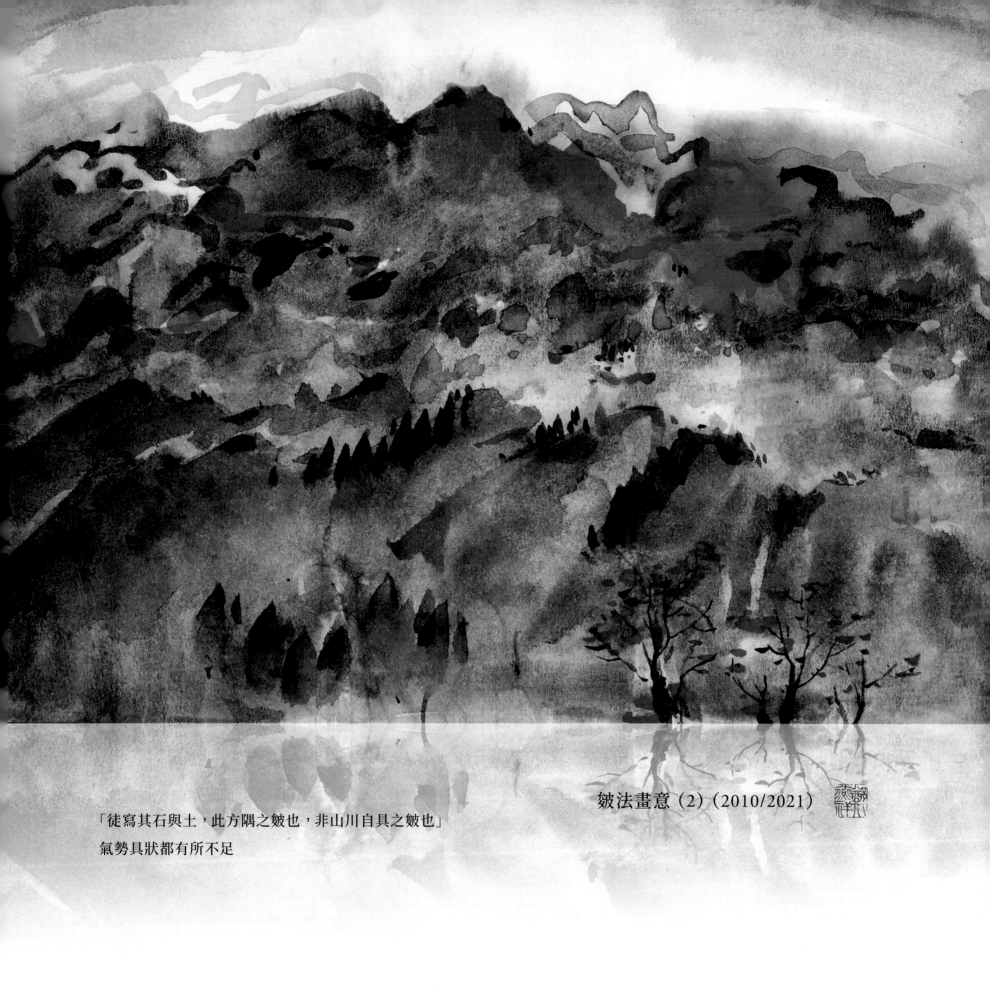

皴法畫意（2）（2010/2021）

「徒寫其石與土，此方隅之皴也，非山川自具之皴也」
氣勢具狀都有所不足

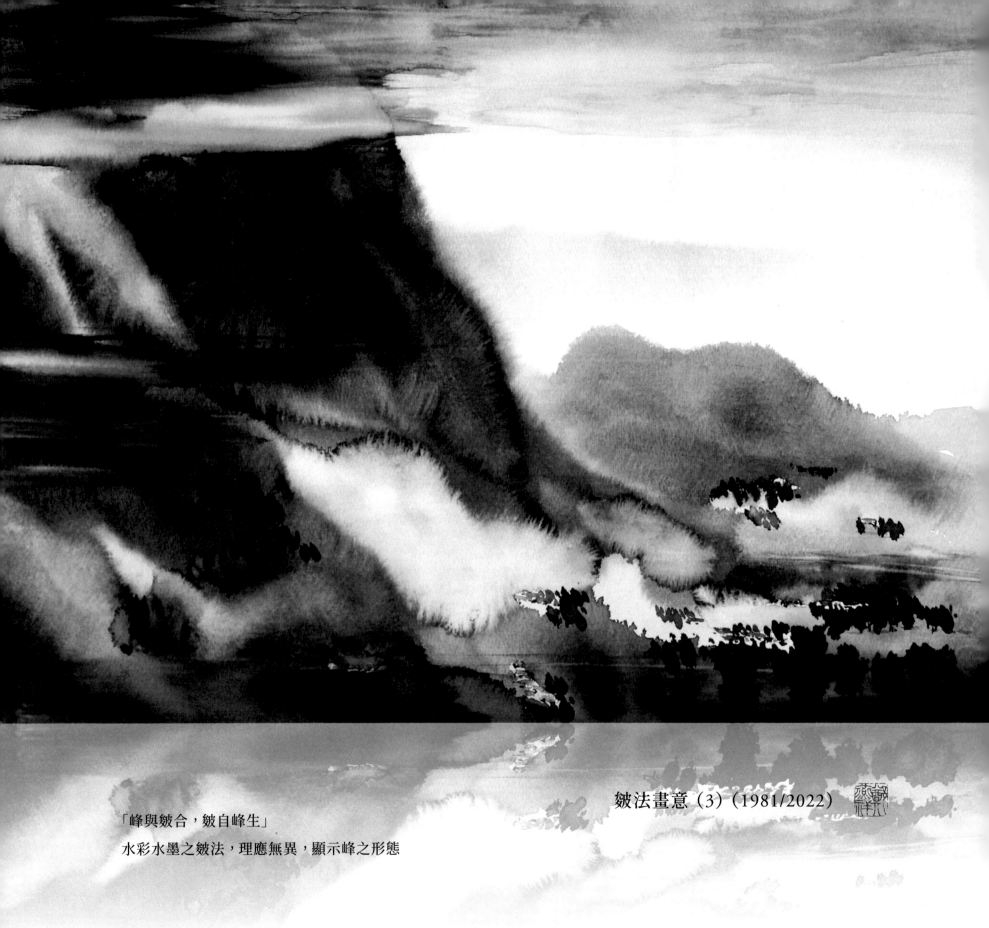

皴法畫意（3）（1981/2022）

「峰與皴合，皴自峰生」

水彩水墨之皴法，理應無異，顯示峰之形態

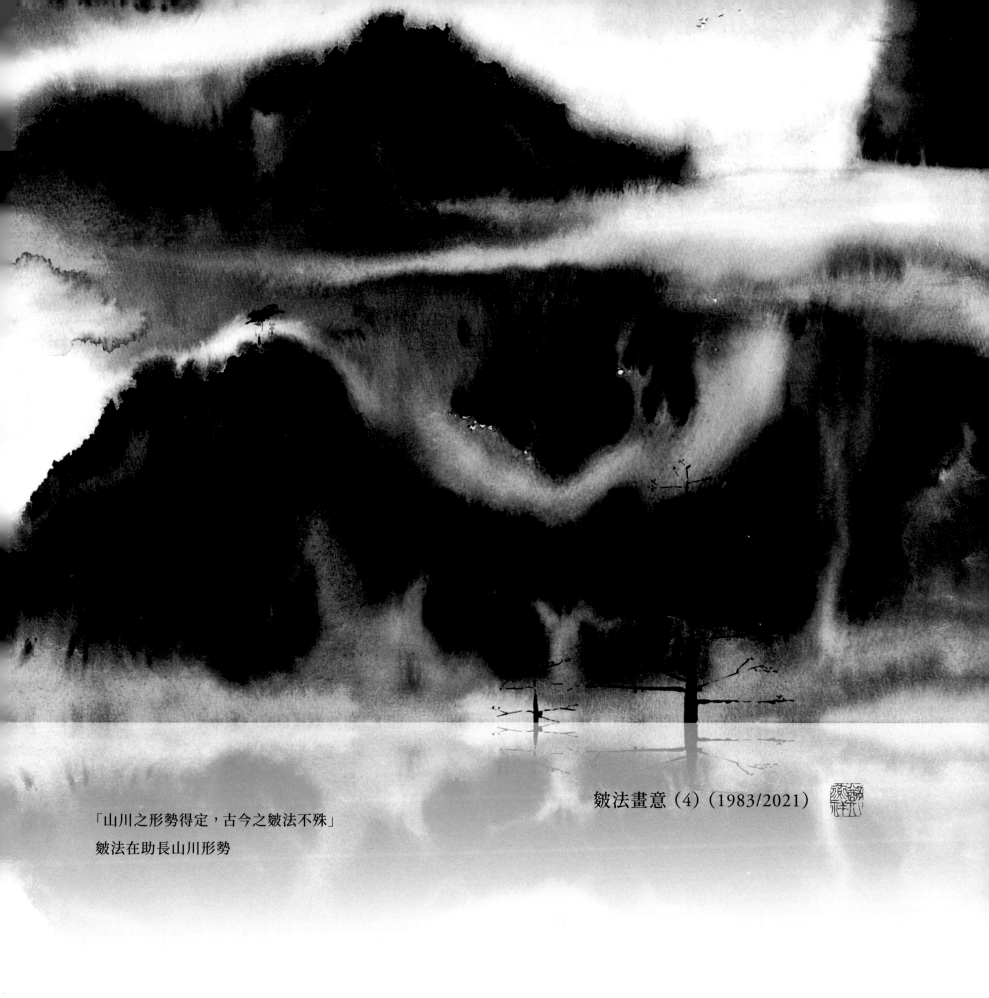

皴法畫意（4）（1983/2021）

「山川之形勢得定，古今之皴法不殊」
皴法在助長山川形勢

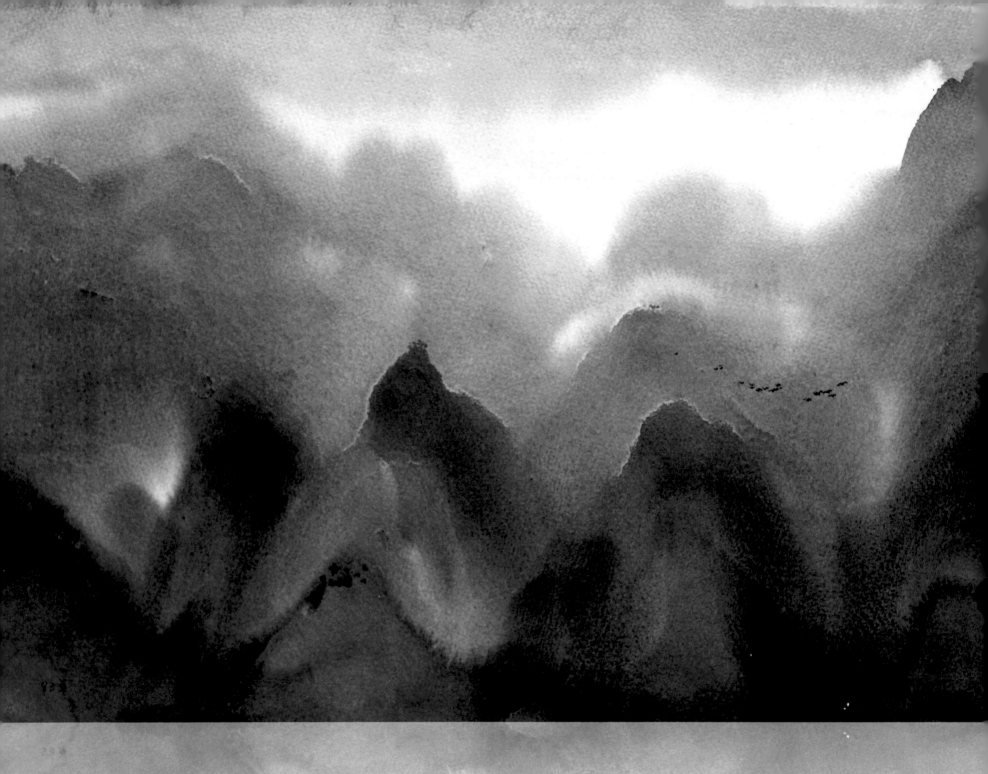

「山川之形勢在畫，畫之蒙養在墨，墨之生活在操，操之作用在持」

畫山川之道也。

皴法畫意（5）（1982/2022）

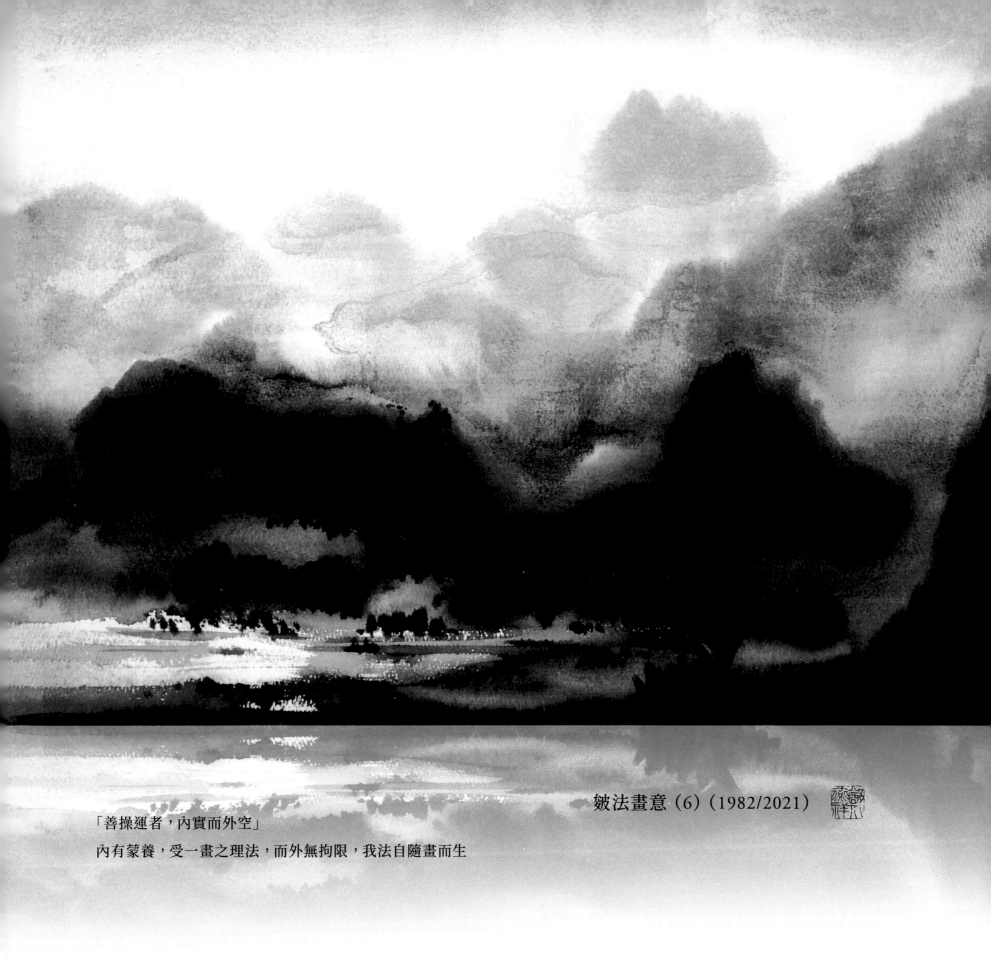

皴法畫意（6）（1982/2021）

「善操運者，內實而外空」

內有蒙養，受一畫之理法，而外無拘限，我法自隨畫而生

十

畫語錄：境界章

　　分疆三疊兩段，似乎山水之失。然有不失之者，如自然分疆者，「到江吳地盡，隔岸越山多」是也。每每寫山水，如開闢分破，毫無生活，見之即知。

　　分疆三疊者：一層地，二層樹，三層山，望之何分遠近？寫此三疊奚啻印刻。兩段者，景在下，山在上，俗以雲在中，分明隔做兩段。

　　為此三者，先要貫通一氣，不可拘泥。分疆三疊兩段，偏要突手作用，才見筆力。即入千峰萬壑，俱無俗跡。為此三者入神，則於細碎有失，亦不礙矣。

境界畫意

1　畫之布局境界，忌刻板俗套。傳統上，大多將畫景分為三層：「一層地，二層樹，三層山，望之何分遠近？」，這樣，與印刷有何分別。

2　亦有將畫景分為兩段者，「景在下，山在上，俗以雲在中」。

3　若要用三層兩段為景，布局要特出，有筆力，「貫通一氣，不可拘泥」。

4　境界分疊，貴乎有大氣，互相呼應，信手自然，「即入千峰萬壑，俱無俗跡」。

5　「為此三者入神，則於細碎有失，亦不礙矣」。

境界畫意系列（1-4）

這系列包含 4 張作者的創作畫，作為例子，說明境界分疊的重點，在貫通一氣，信手自然。

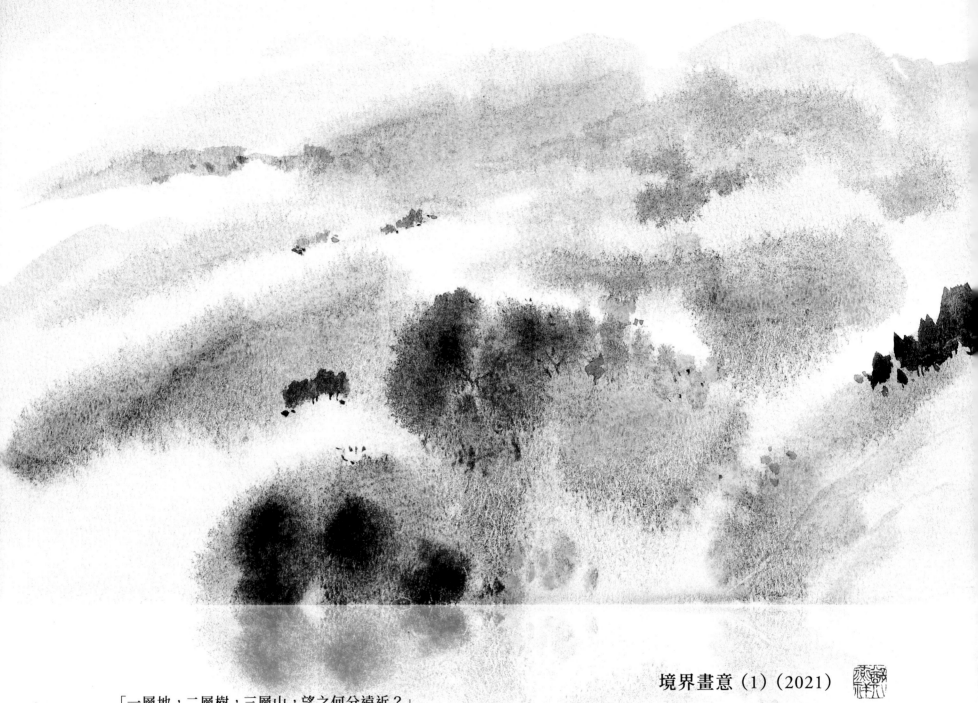

境界畫意（1）（2021）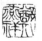

「一層地，二層樹，三層山，望之何分遠近？」

畫之布局，忌刻板俗套

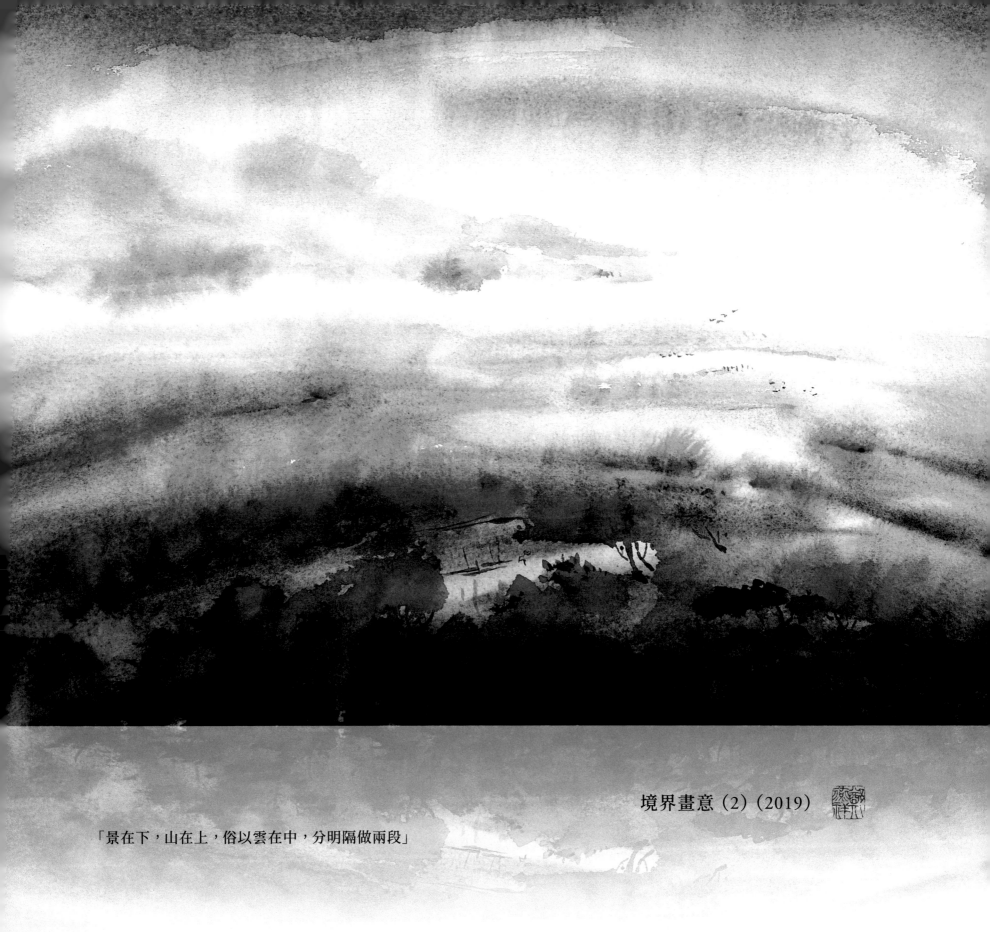

境界畫意（2）（2019）

「景在下，山在上，俗以雲在中，分明隔做兩段」

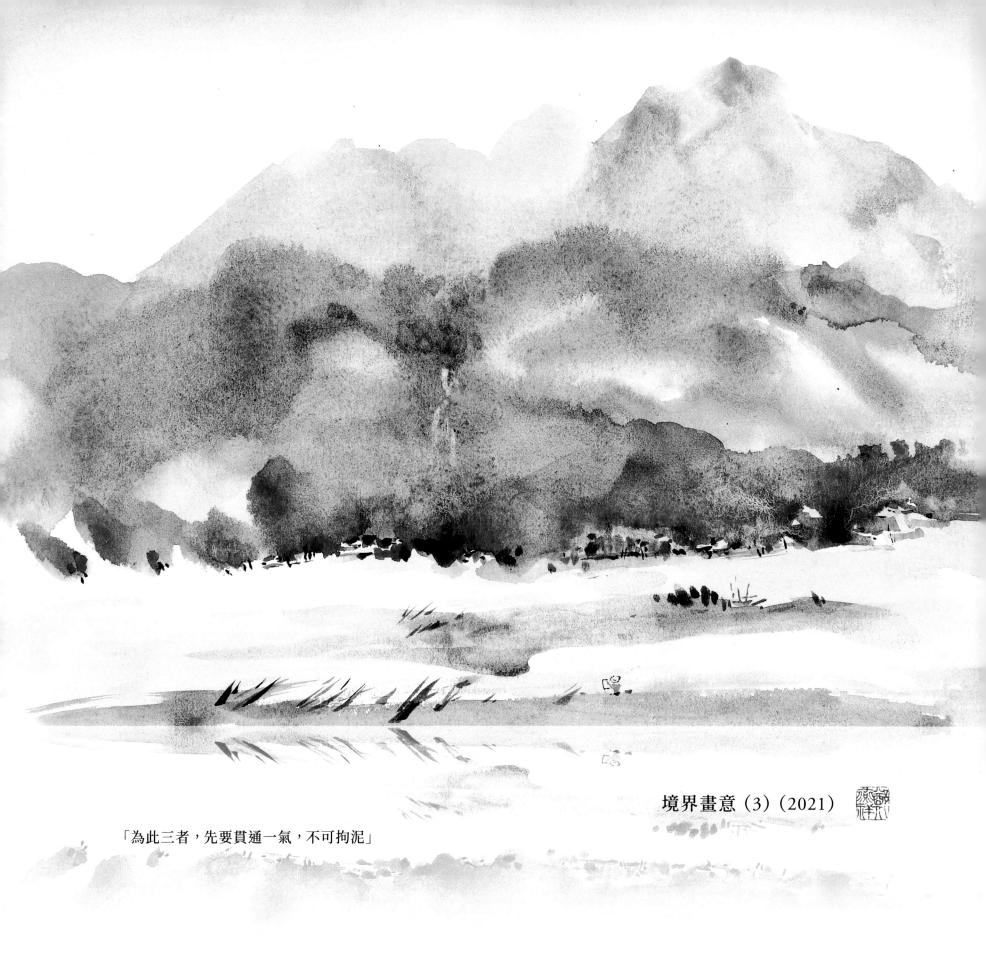

境界畫意（3）（2021）

「為此三者，先要貫通一氣，不可拘泥」

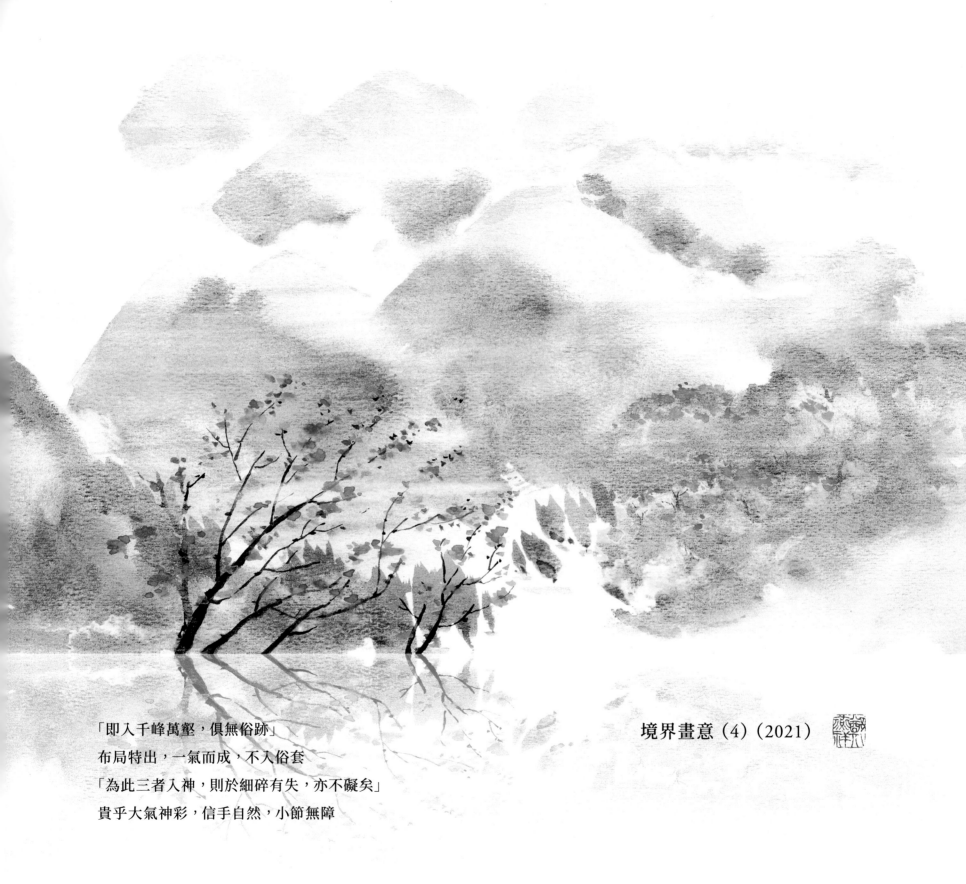

「即入千峰萬壑，俱無俗跡」

布局特出，一氣而成，不入俗套

「為此三者入神，則於細碎有失，亦不礙矣」

貴乎大氣神彩，信手自然，小節無障

境界畫意（4）（2021）

十一

畫語錄：蹊徑章

寫畫有蹊徑六則：對景不對山，對山不對景，倒景，借景，截斷，險峻。此六則者，須辨明之。

對景不對山者，山之古貌如冬，景界如春，此對景不對山也。

樹木古樸如冬，其山如春，此對山不對景也。

如樹木正，山石倒，山石正，樹木倒，皆倒景也。

如空山杳冥，無物生態，借以疏柳嫩竹，橋樑草閣，此借景也。

截斷者，無塵俗之境，山水樹木，剪頭去尾，筆筆處處，皆以截斷。而截斷之法，非至松之筆，莫能入也。

險峻者人跡不能到，無路可入也。如島山渤海，蓬萊方壺，非仙人莫居，非世人可測，此山海之險峻也。若以畫圖險峻，只在峭峰懸崖，棧直崎嶇之險耳。須見筆力是妙。

蹊徑畫意

1　技法上，寫畫有小徑六則：「對景不對山，對山不對景，倒景，借景，截斷，險峻」。皆可帶來特別的視覺效果、新鮮感受及創作經驗。

2　依此六則作畫，可否有更大新意，還是敗筆歪理，須辨明之。

蹊徑畫意系列（1-2）

除小徑六則外，作者以兩張畫作，說明不同蹊徑創作的可能性，帶來新鮮視覺效果。

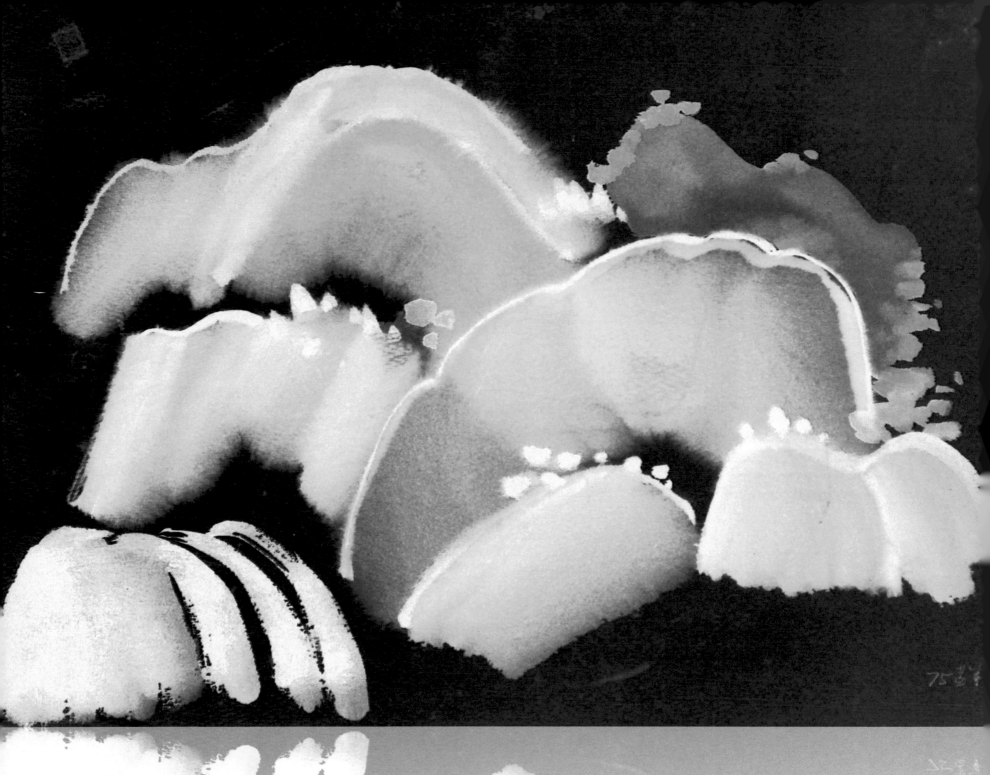

蹊徑畫意（1）（1975/2021）

「寫畫有蹊徑六則：

對景不對山，對山不對景，倒景，借景，截斷，險峻」

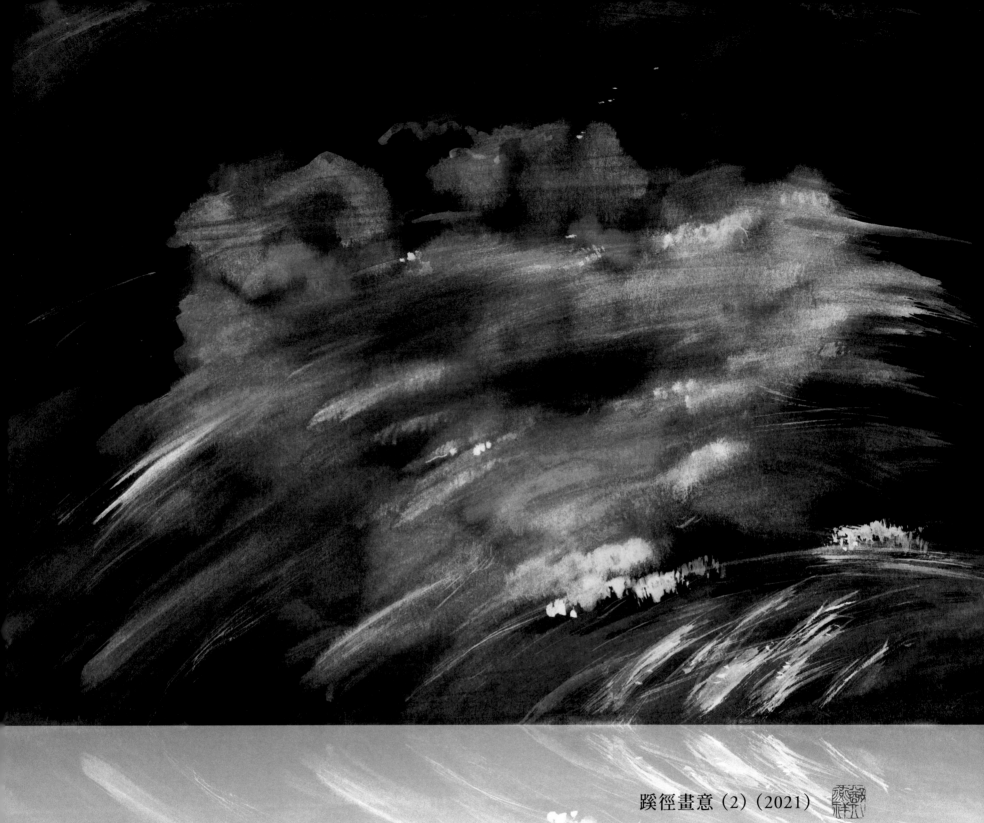

蹊徑畫意（2）（2021）

新意還是歪理，須辨明之

十二

畫語錄：林木章

　　古人寫樹，或三株五株，九株十株，令其反正陰陽，各自面目，參差高下，生動有致。吾寫松柏古槐古檜之法，如三五株，其勢似英雄起舞，俯仰蹲立，蹣蹋排宕，或硬或軟，運筆運腕，大都多以寫石之法寫之。

　　五指四指三指，皆隨其腕轉，與肘伸去縮來，齊並一力。其運筆極重處，卻須飛提紙上，消去猛氣。所以或濃或淡，虛而靈，空而妙。大山亦如此法，餘者不足用。生辣中求破碎之相，此不說之說矣。

林木畫意

1 寫樹可以變化多姿，或三株五株、九株十株，或群聚或散落，令其「反正陰陽，各自面目，參差高下，生動有致」。

2 寫樹之群態，有形有神，「其勢似英雄起舞，俯仰蹲立，�013排宕，或硬或軟，運筆運腕，大都多以寫石之法寫之」。

3 下筆如有神，一氣而成。「五指四指三指，皆隨其腕轉，與肘伸去縮來，齊並一力。其運筆極重處，卻須飛提紙上，消去猛氣」。

4 神妙之處，寫來「或濃或淡，虛而靈，空而妙」，寫樹或寫山，都如是。

林木畫意系列（1-12）

這系列包含 12 張作者的創作畫，從不同角度分享林木畫意，有形有神，生動有致。

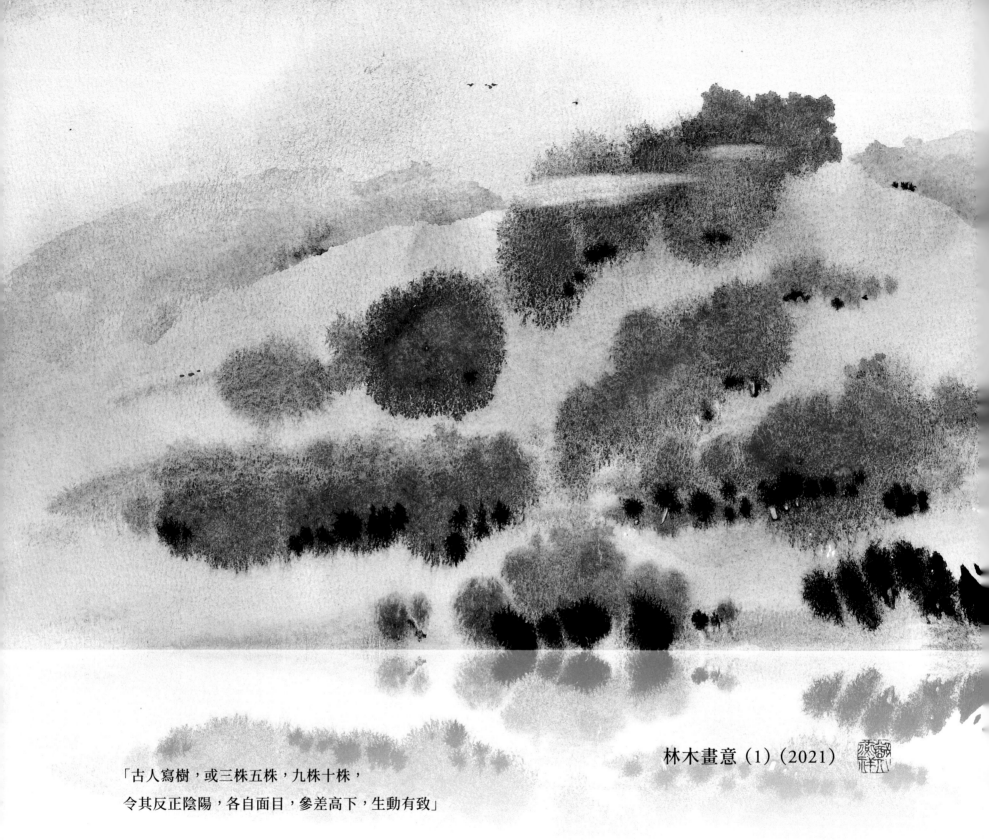

林木畫意（1）（2021）

「古人寫樹，或三株五株，九株十株，
令其反正陰陽，各自面目，參差高下，生動有致」

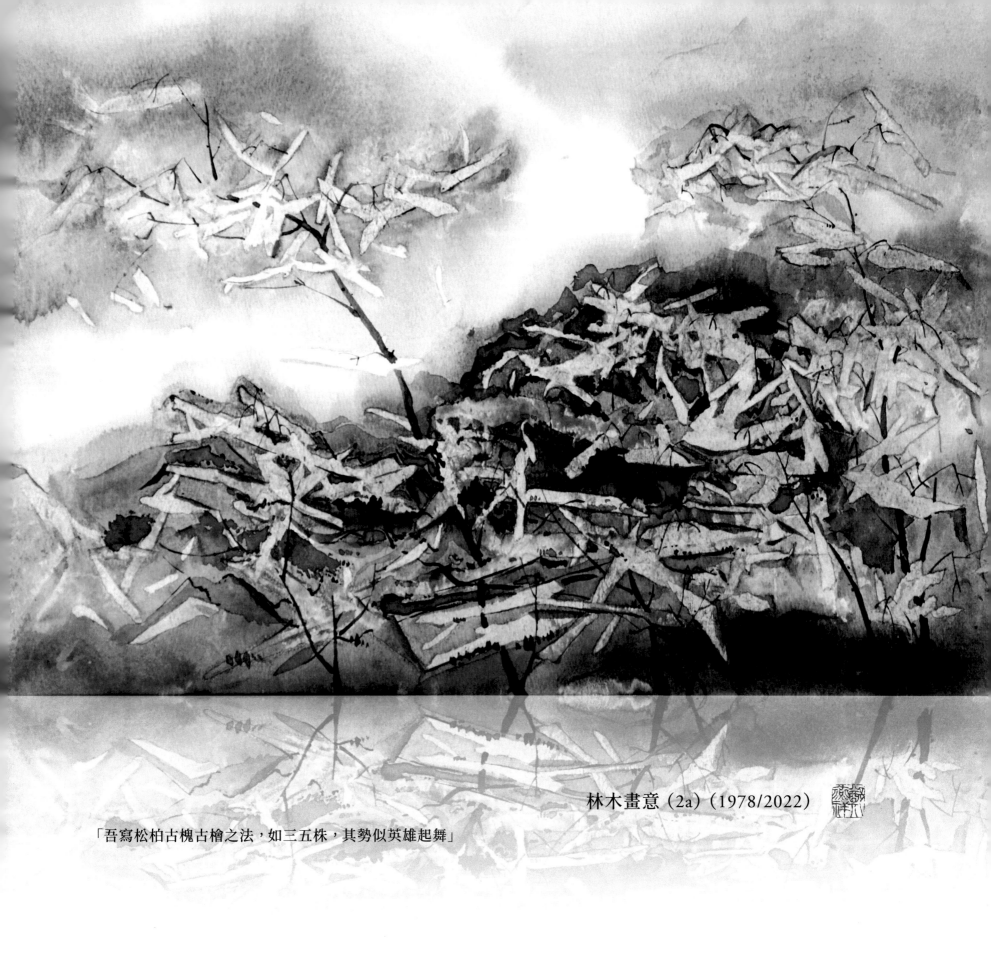

林木畫意 (2a) (1978/2022)

「吾寫松柏古槐古檜之法，如三五株，其勢似英雄起舞」

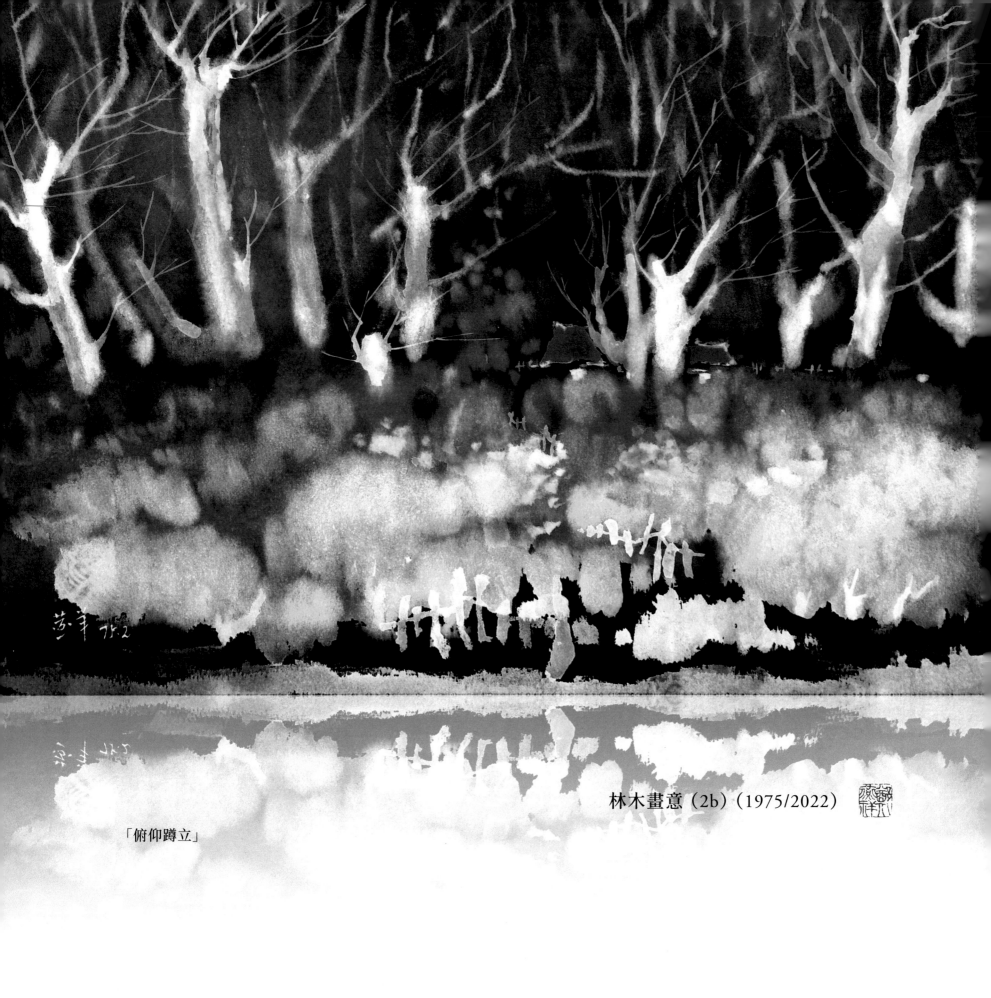

林木畫意（2b）（1975/2022）

「俯仰蹲立」

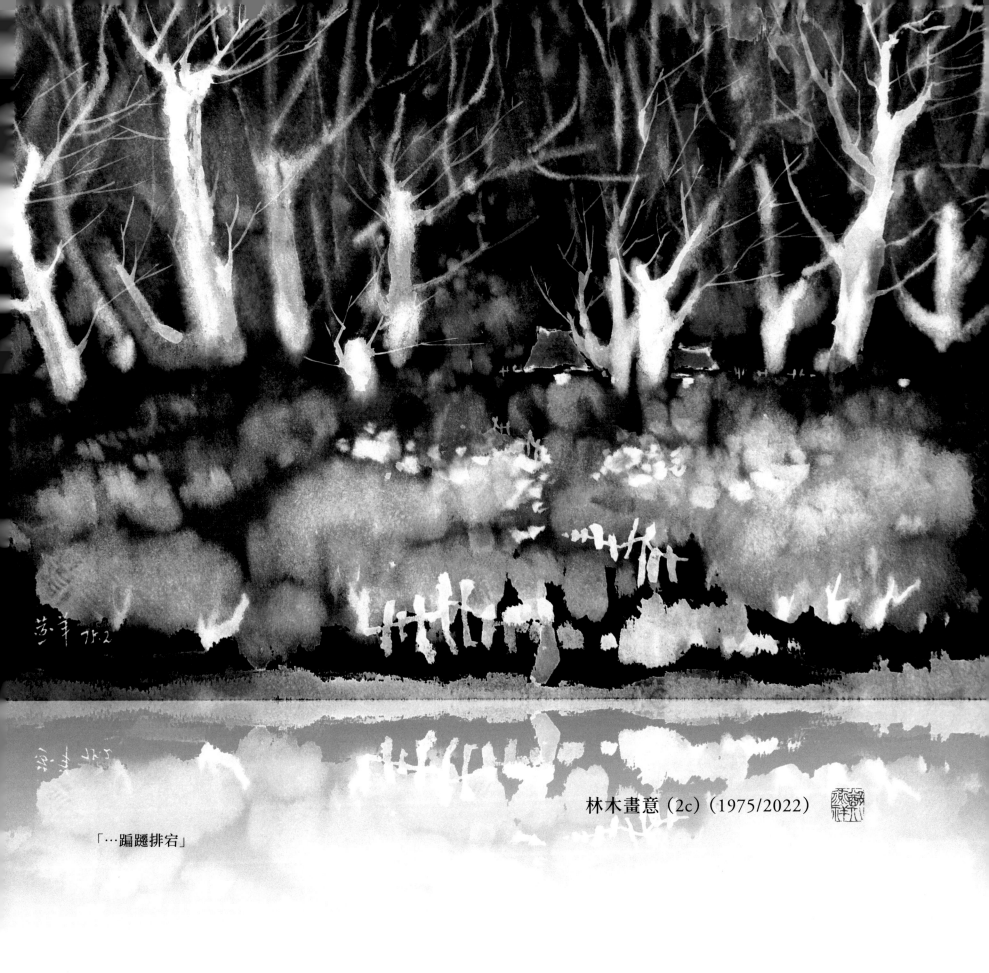

林木畫意（2c）（1975/2022）

「…��排宕」

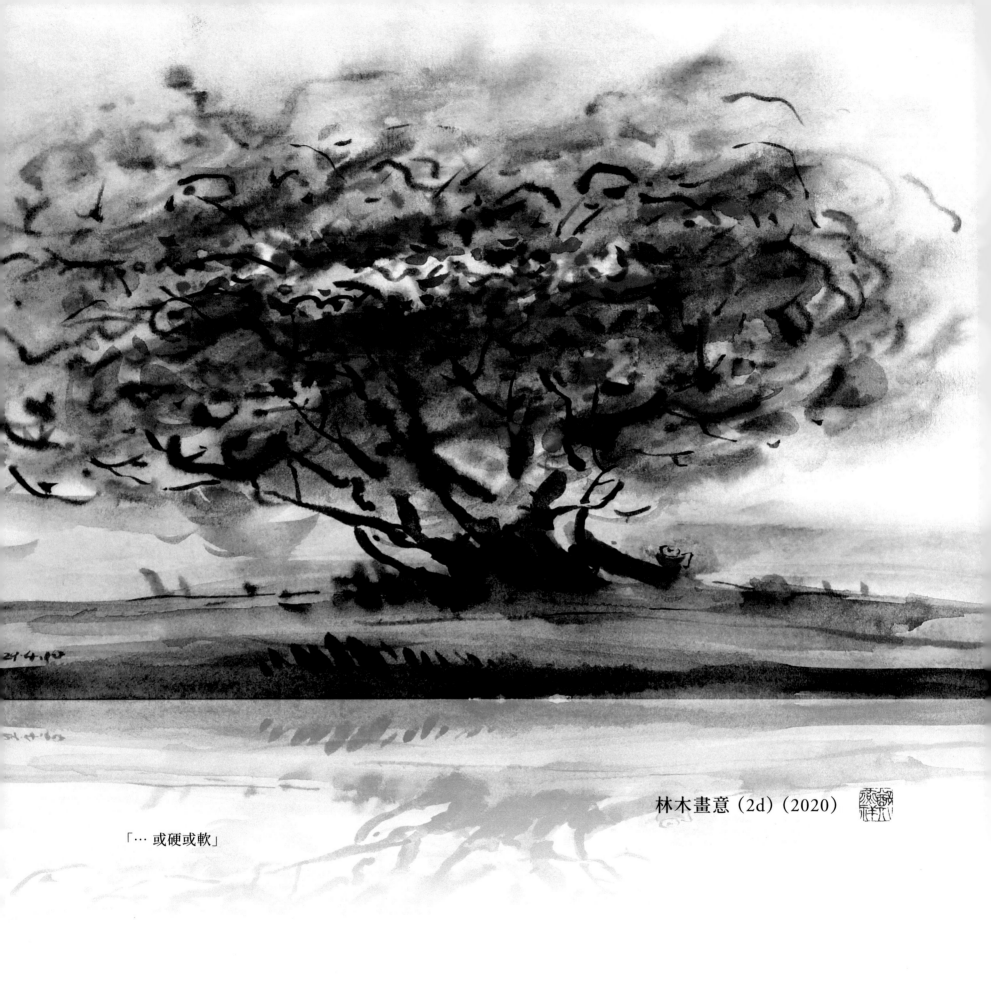

林木畫意 (2d) (2020)

「… 或硬或軟」

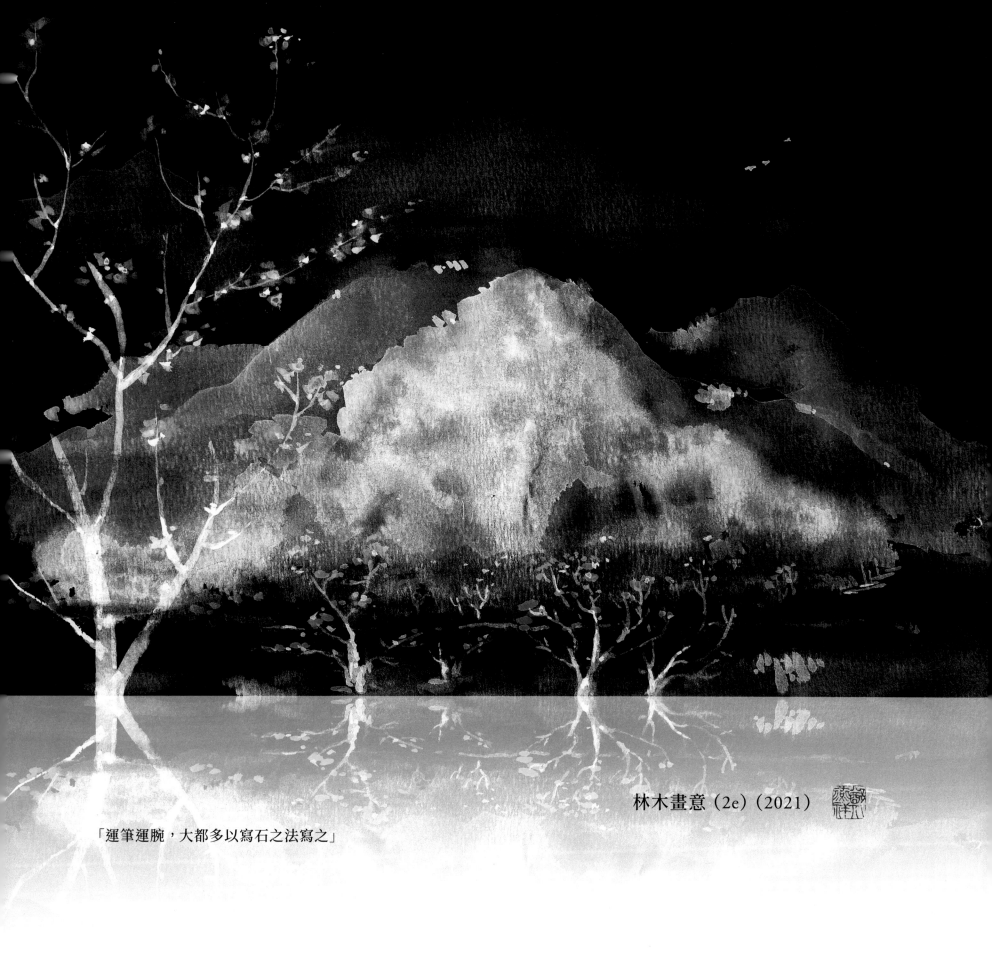

林木畫意（2e）（2021）

「運筆運腕，大都多以寫石之法寫之」

林木畫意（3）（1975/2021）

「其運筆極重處，卻須飛提紙上，消去猛氣」

下筆如有神

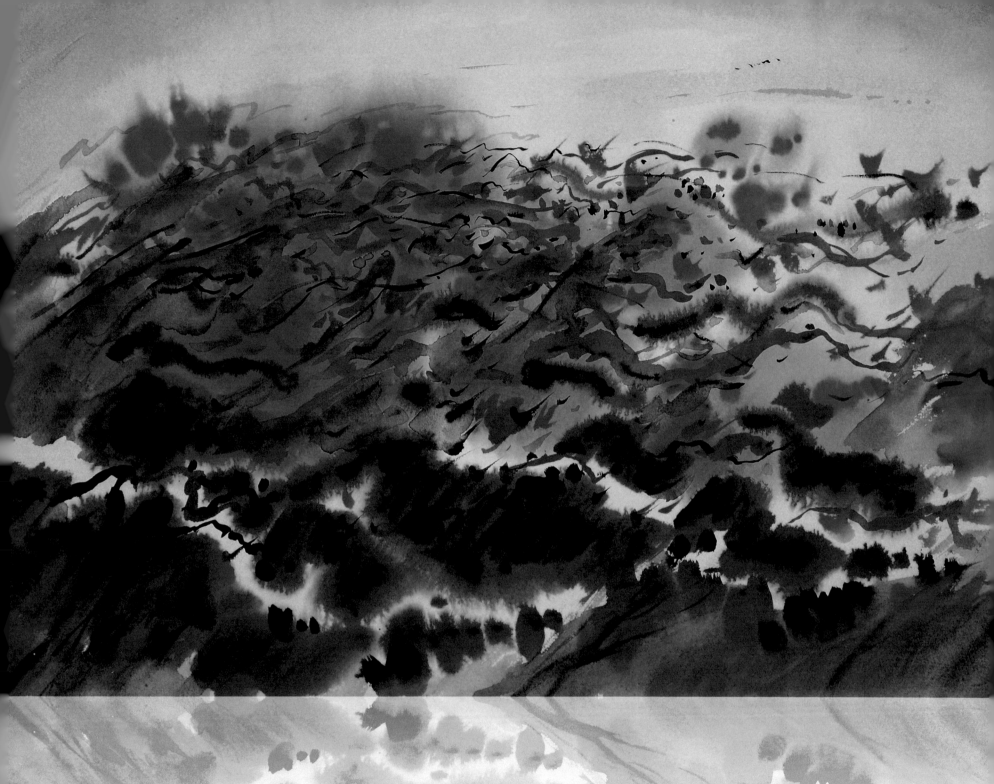

林木畫意 (4) (2009/2021)

「⋯或濃或淡，虛而靈，空而妙」

林木入神

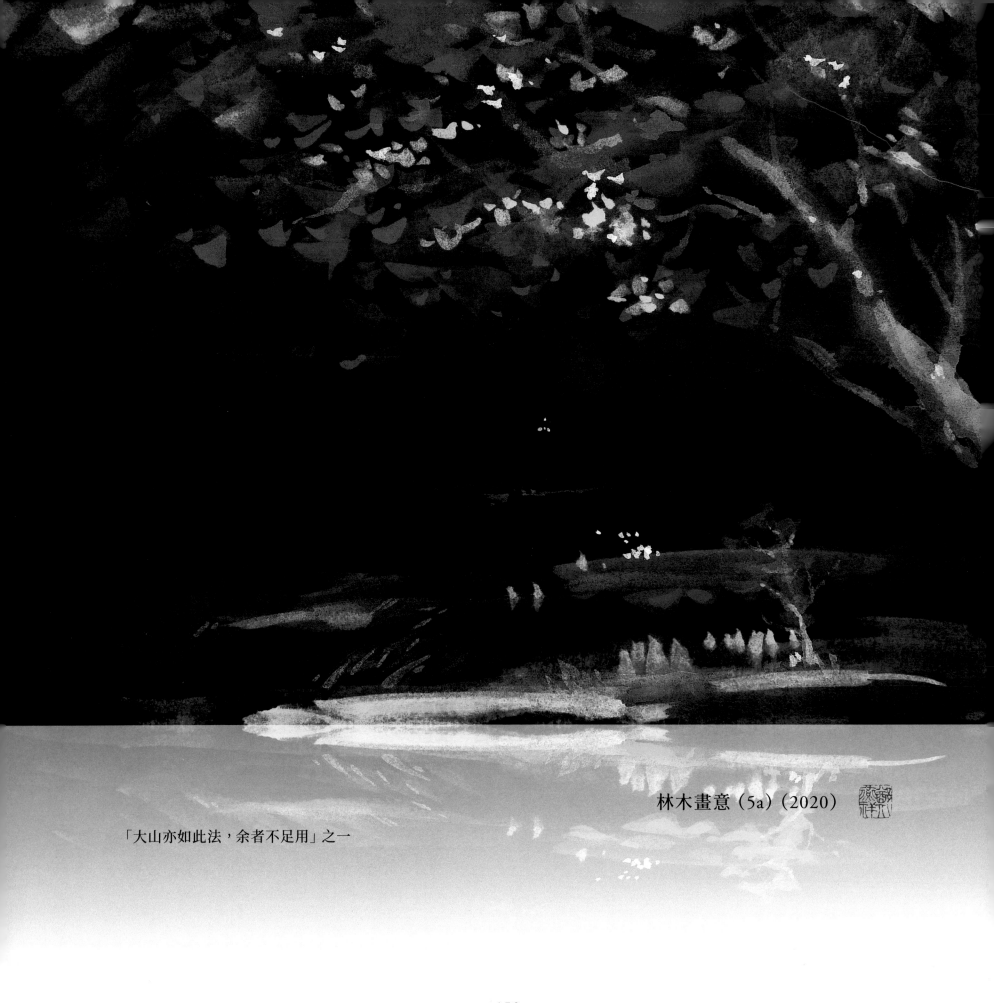

林木畫意（5a）（2020）

「大山亦如此法，余者不足用」之一

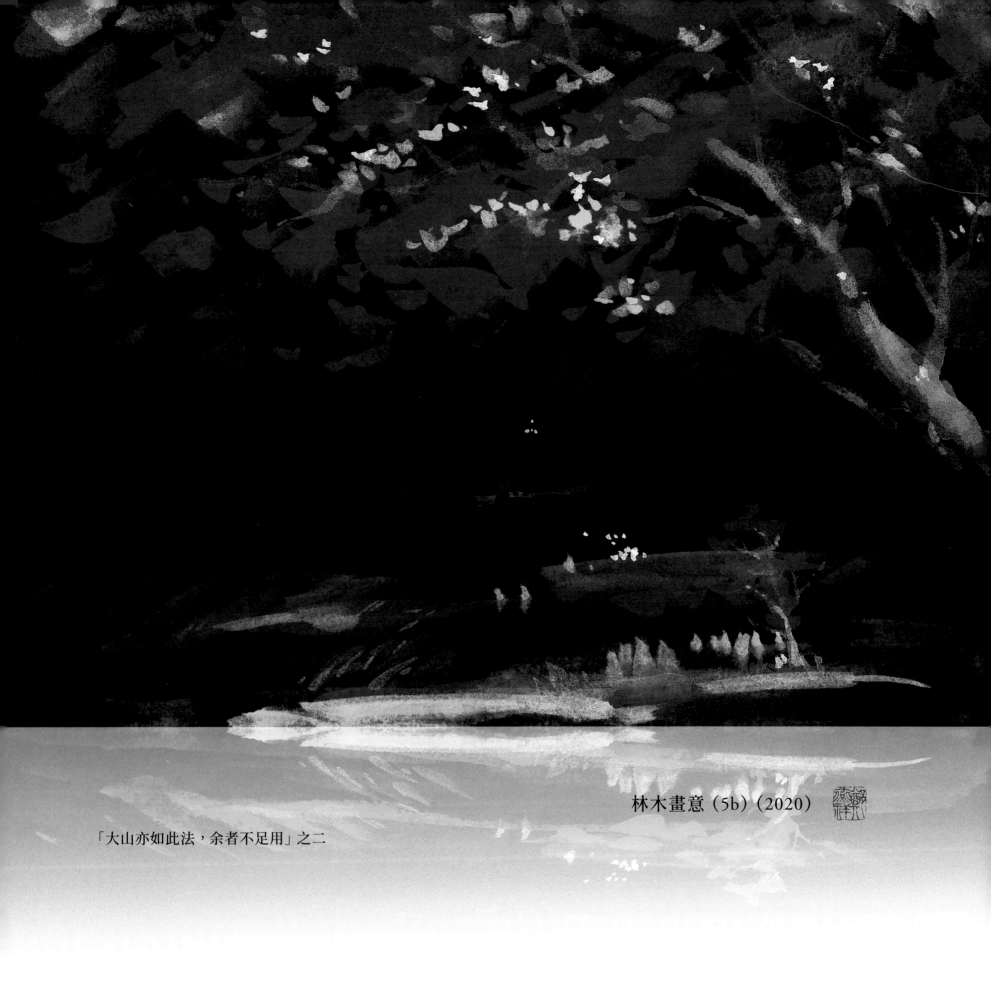

林木畫意（5b）（2020）

「大山亦如此法，余者不足用」之二

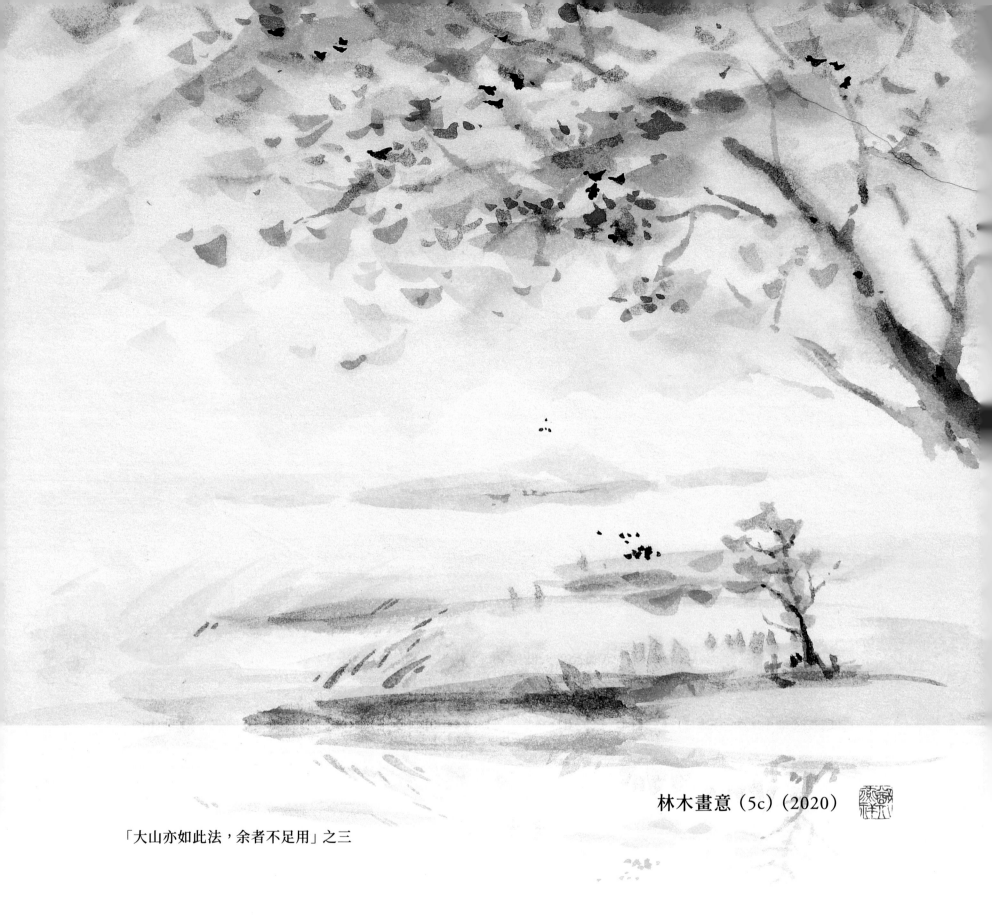

林木畫意（5c）（2020）

「大山亦如此法，余者不足用」之三

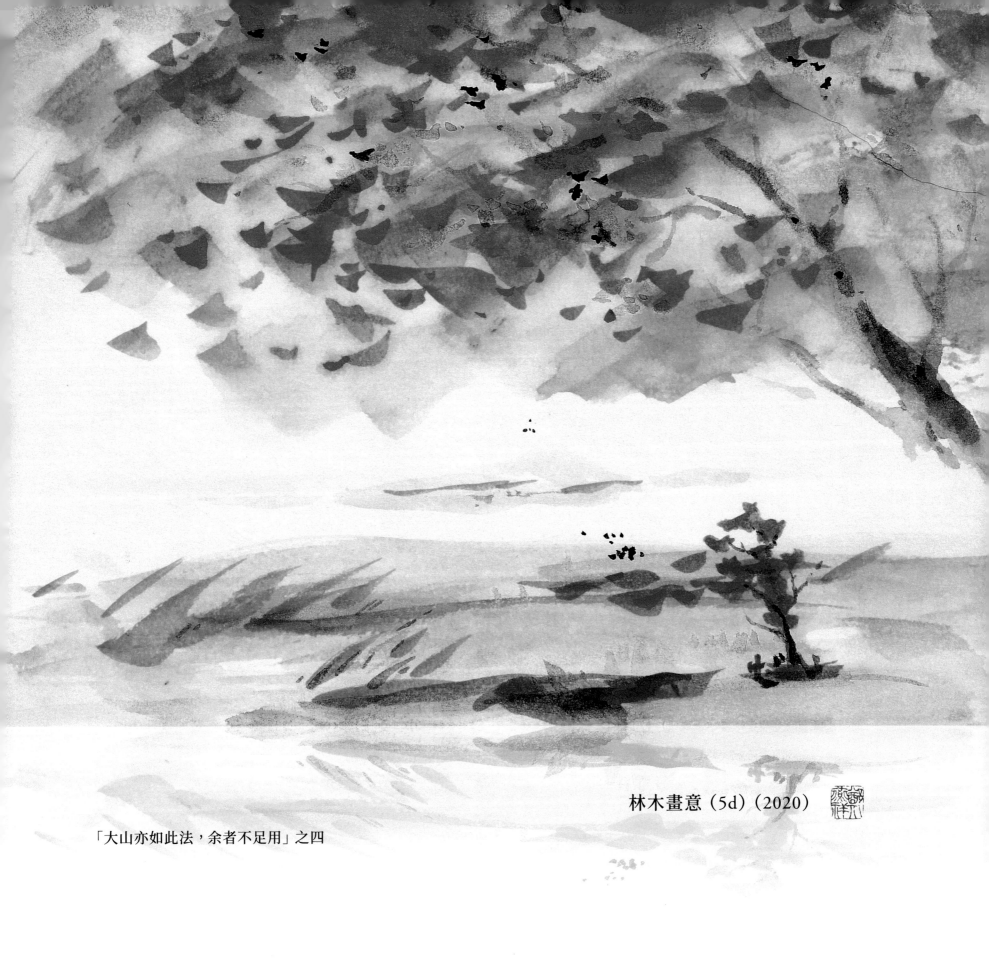

林木畫意（5d）（2020）

「大山亦如此法，余者不足用」之四

十三

畫語錄：海濤章

　　海有洪流，山有潛伏。海有吞吐，山有拱揖。海能薦靈，山能脈運。山有層巒疊嶂，遼谷深崖，漓岏突兀，嵐氣霧露，煙雲畢至，猶如海之洪流，海之吞吐。此非海之薦靈，亦山之自居於海也。

　　海亦能自居於山也。海之汪洋，海之含泓，海之激笑，海之蜃樓雉氣，海之鯨躍龍騰；海潮如峰，海汐如嶺。此海之自居於山也，非山之自居於海也。山海自居若是，而人亦有目視之者，如瀛洲、閬苑、弱水、蓬萊、元圃、方壺，縱使棋布星分，亦可以水源龍脈推而知之。

　　若得之於海，失之於山；得之於山，失之於海，是人妄受之也。我受之也，山即海也，海即山也。山海而知我受也。皆在人一筆一墨之風流也。

海濤畫意

1　天地間，海山各有形態，各領風騷，而成一體，有云：「海有洪流，山有潛伏。海有吞吐，山有拱揖」。

2　河海流動，帶來靈感，山脈起伏，可以入神，故「海能薦靈，山能脈運」。

3　畫海畫山，可相輔相承，不存矛盾。「若得之於海，失之於山；得之於山，失之於海，是人妄受之也」，應是不對的誤解。

4　一畫者貫萬象，天人合一，故可山海兼得，樂山樂水。對我來說，山海合一，盡在一筆一墨之累積功夫。故「我受之也，山即海也，海即山也。山海而知我受也。皆在人一筆一墨之風流也」。

海濤畫意系列（1-4）

一畫的海濤畫意，天人合一，山海兼得。 這部份選了 4 張作者的畫作，與讀者分享其中的神趣。

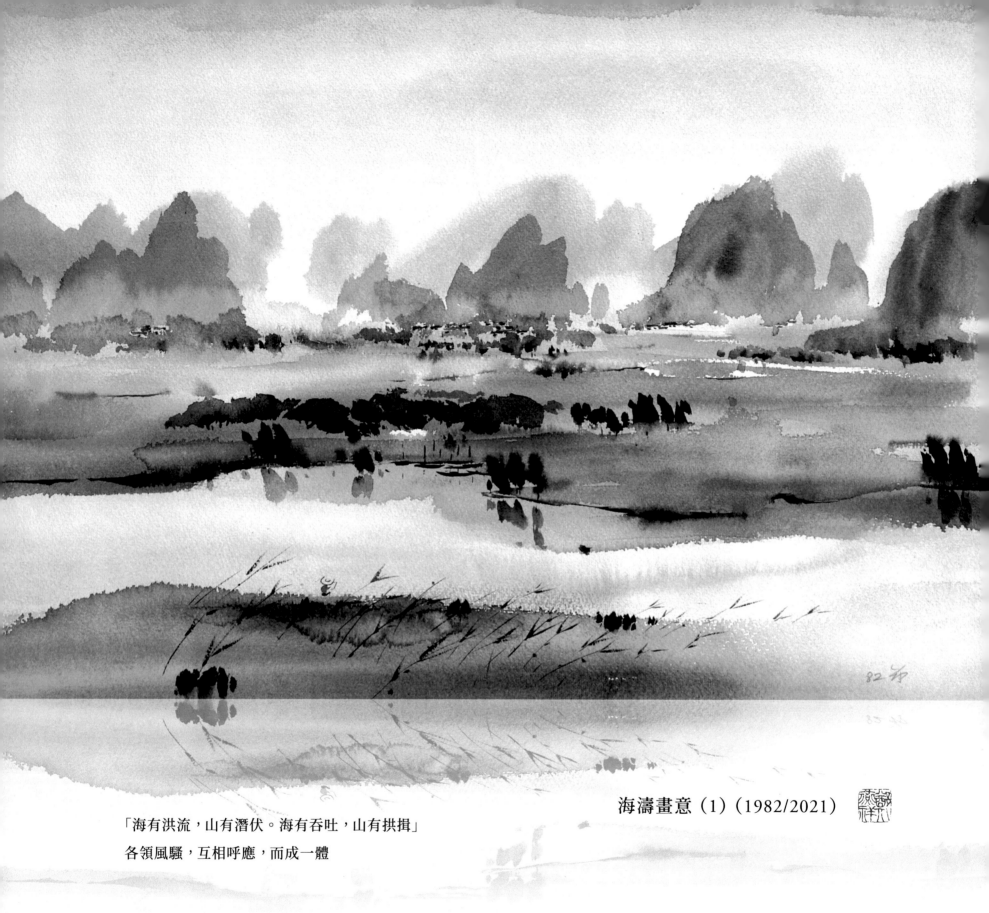

海濤畫意（1）（1982/2021）

「海有洪流，山有潛伏。海有吞吐，山有拱揖」

各領風騷，互相呼應，而成一體

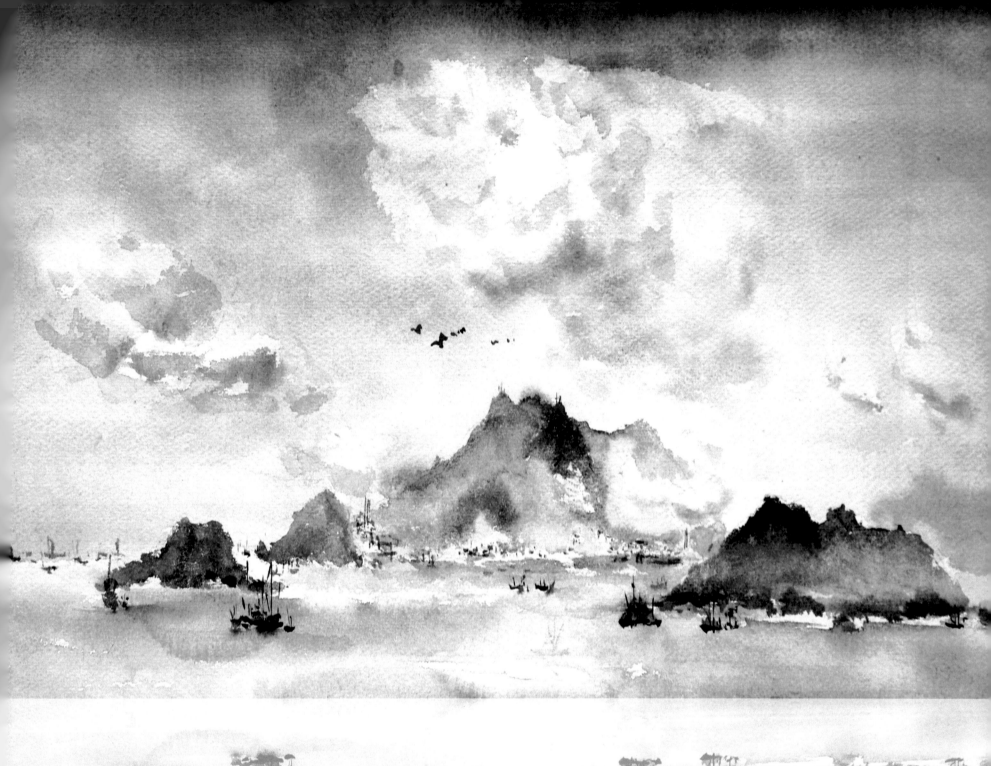

海濤畫意 (2a) (1975/2022)

「⋯海能薦靈，山能脈運」
汲水門海域一帶

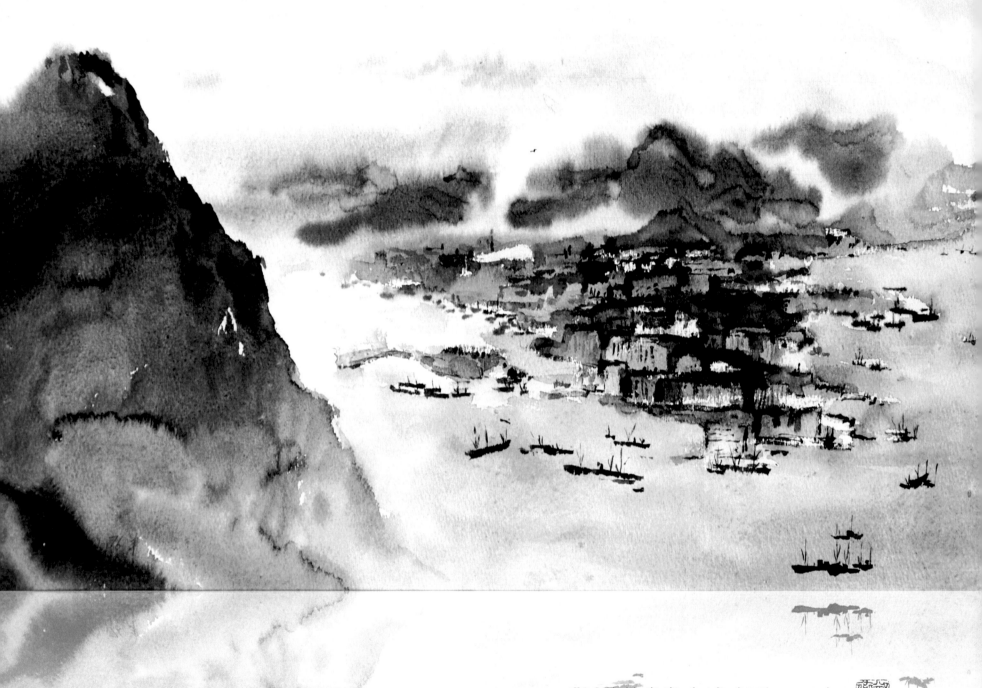

海濤畫意（2b）（1976/2022）

「海能薦靈，山能脈運⋯」

太平山遠眺九龍

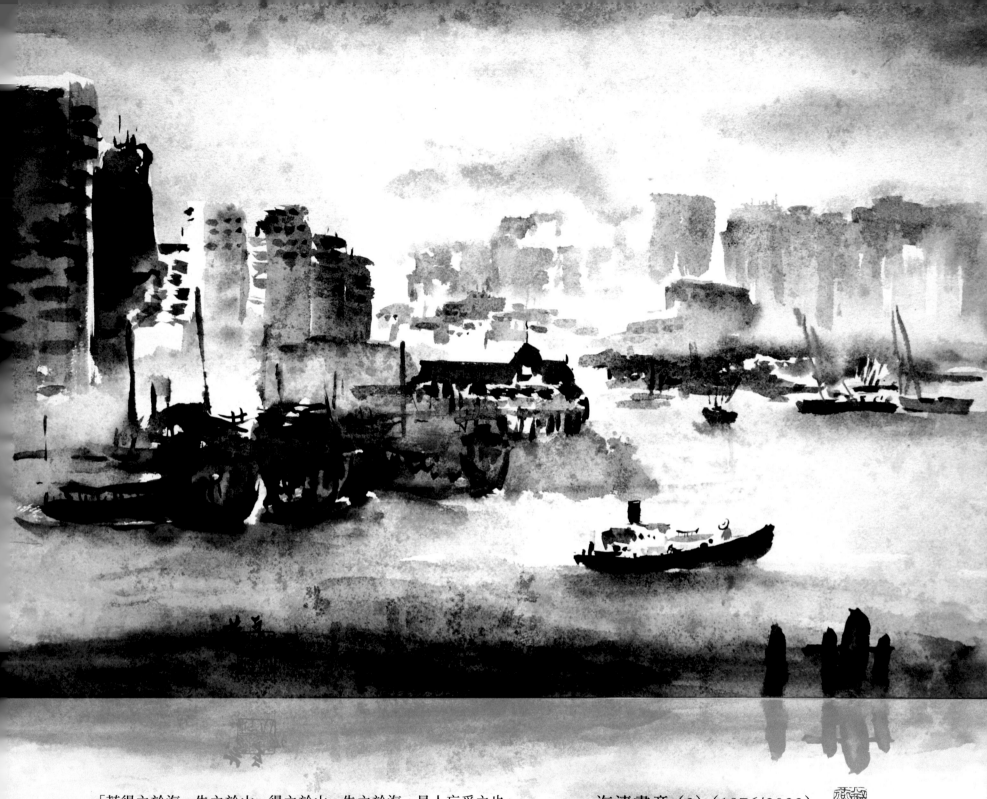

「若得之於海，失之於山；得之於山，失之於海，是人妄受之也」　　　　　　海濤畫意（3）（1976/2022）

山海兼得，樂山樂水

「我受之也，山即海也，海即山也。山海而知我受也」

一法貫萬法。畫山畫海之法相通。山海受我，我受山海

十四

畫語錄：四時章

　　凡寫四時之景，風味不同，陰晴各異，審時度候為之。

　　古人寄景於詩，其春日：「每同沙草發，長共水雲連。」其夏日：「樹下地常蔭，水邊風最涼。」其秋日：「寒城一以眺，平楚正蒼然。」其冬日：「路渺筆先到，池寒墨更圓。」亦有冬不正令者，其詩日：「雪礀天欠冷，年近日添長。」雖值冬似無寒意，亦有詩日：「殘年日易曉，夾雪雨天晴。」以二詩論畫，「欠冷」、「添長」易曉，「夾雪」摹之。

　　不獨於冬，推於三時，各隨其令。亦有半晴半陰者，如「片雲明月暗，斜日雨邊晴」。亦有似晴似陰者，「未須愁日暮，天際是輕陰」。

　　予拈詩意，以為畫意未有景不隨時者。滿目雲山，隨時而變，以此哦之，可知畫即詩中意，詩非畫裏禪乎。

四時畫意

　　水彩水墨，在寫四時之景，更好發揮。四時色彩不同，氛圍有別，草木形態不一，文人感受相異，皆可豐富四時之效果。有云：「凡寫四時之景，風味不同，陰晴各異，審時度候為之」。例如，四時畫意系列之作：

1　　鴨塘秋色

2　　山林之夏

3　　山林之春

4　　山林之秋

5　　薰衣草夏色

6　　山嶺初春

7　　靜靜入夜

8　　初晨陽光

9　　夏夢藍山

10　　春意多變

11　　畫中有詩，詩中有畫。一畫是禪，又是詩？

四時畫意系列（1-10）

　　這系列包含 10 張作者的創作畫，讓讀者可從中體會四時之變化及詩意。

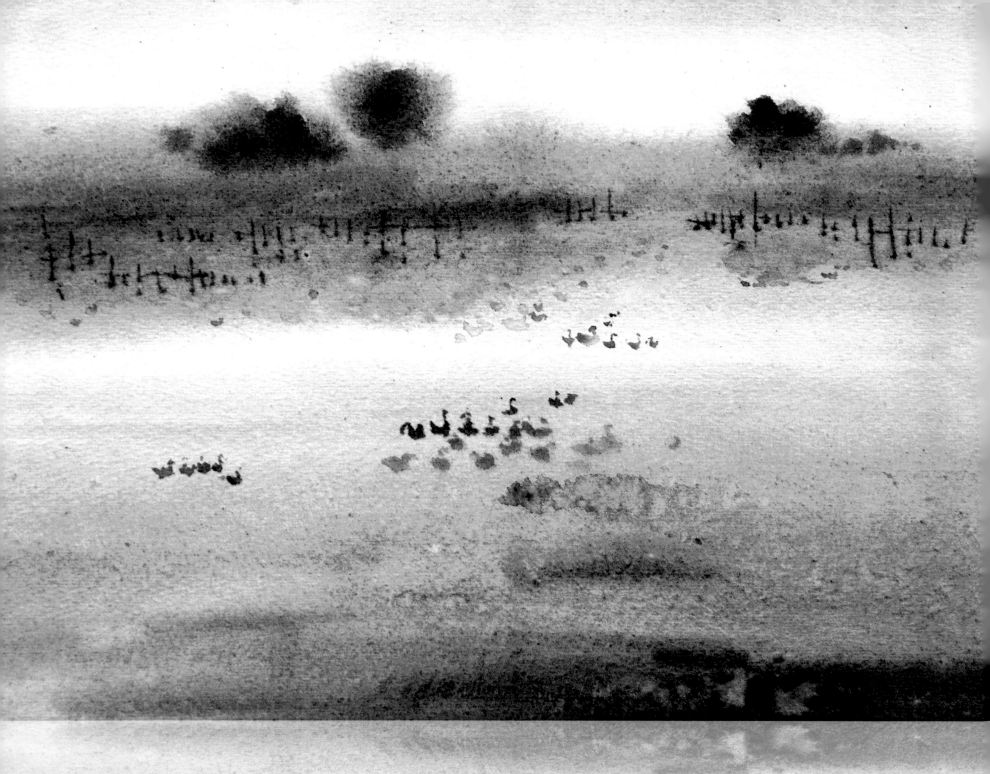

四時畫意（1）（1976/2022）

鴨塘秋色

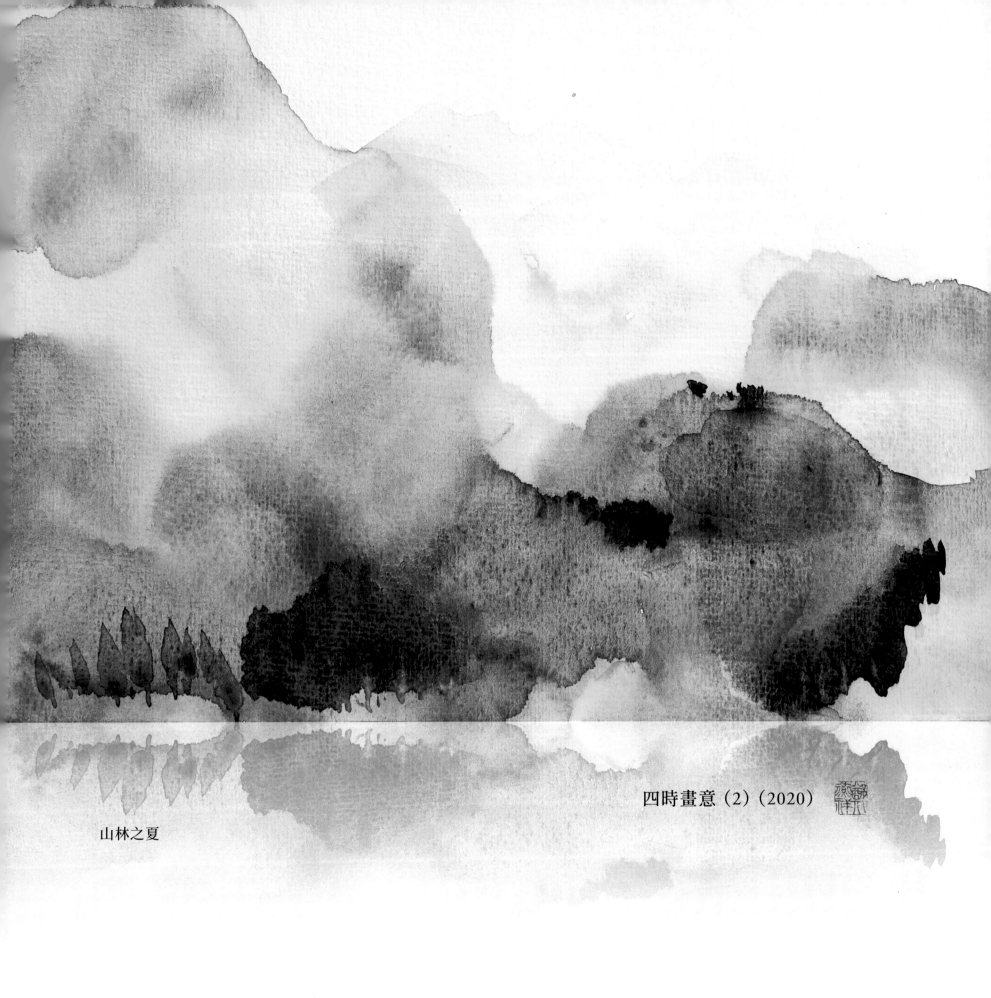

四時畫意（2）（2020）

山林之夏

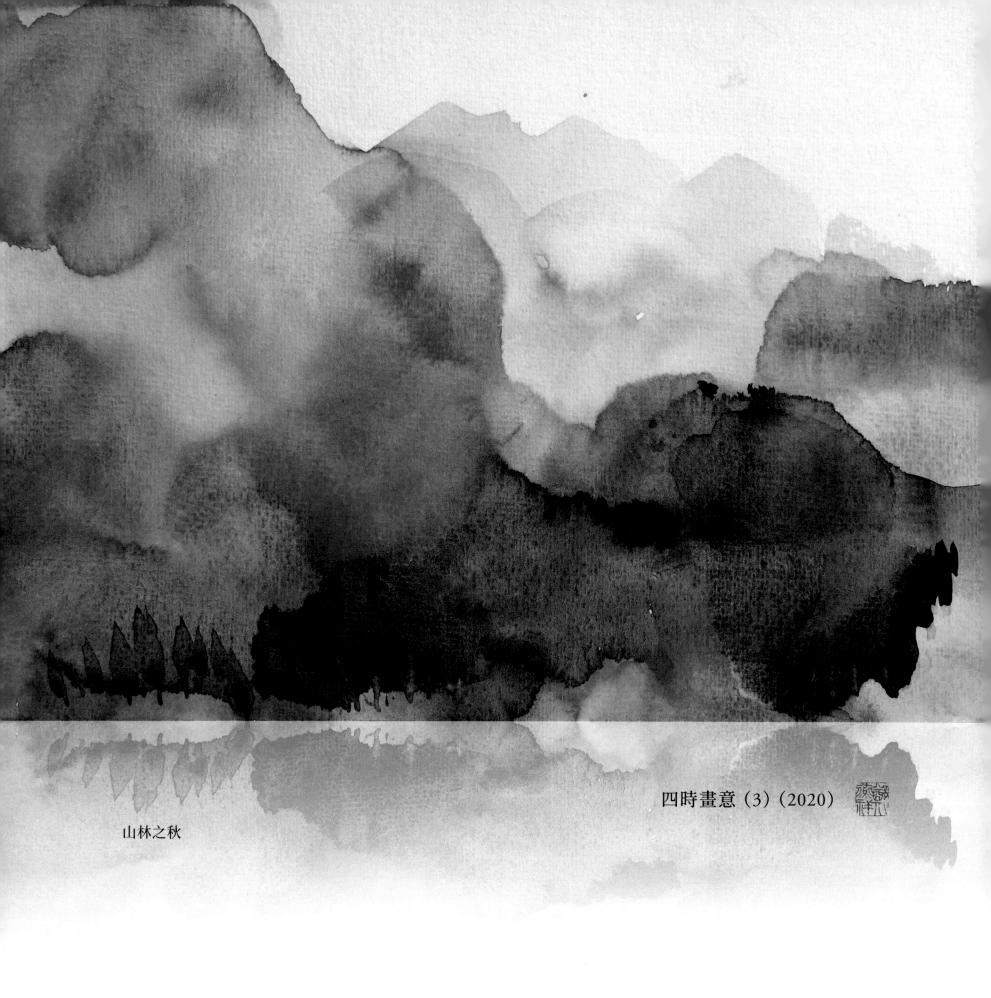

四時畫意（3）（2020）

山林之秋

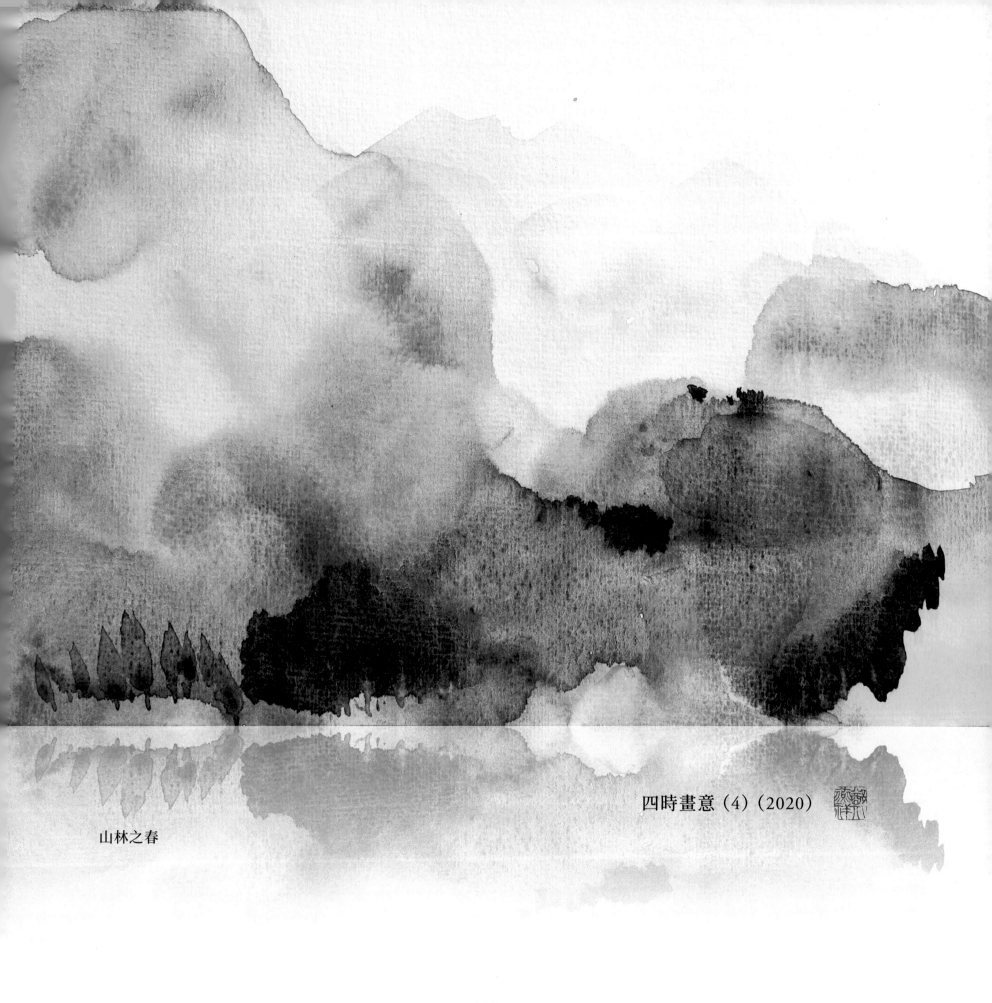

四時畫意（4）（2020）

山林之春

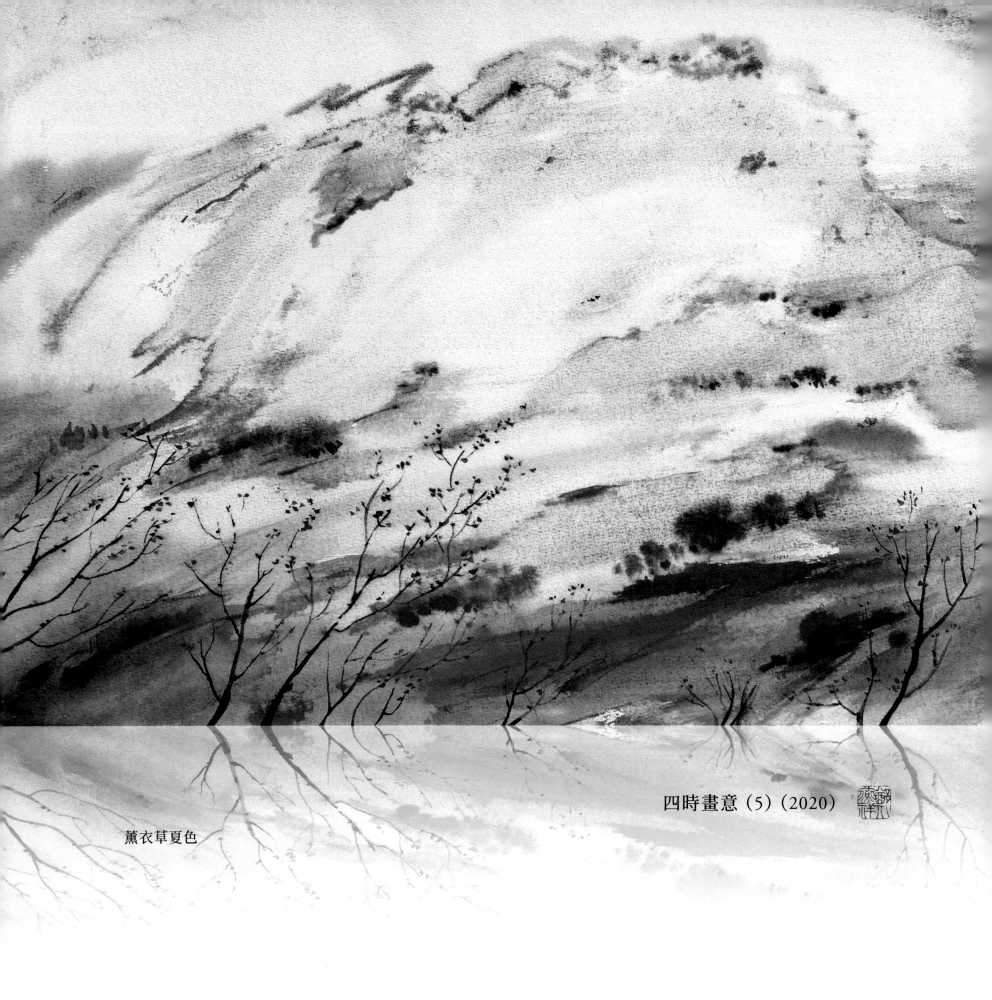

四時畫意（5）（2020）

薰衣草夏色

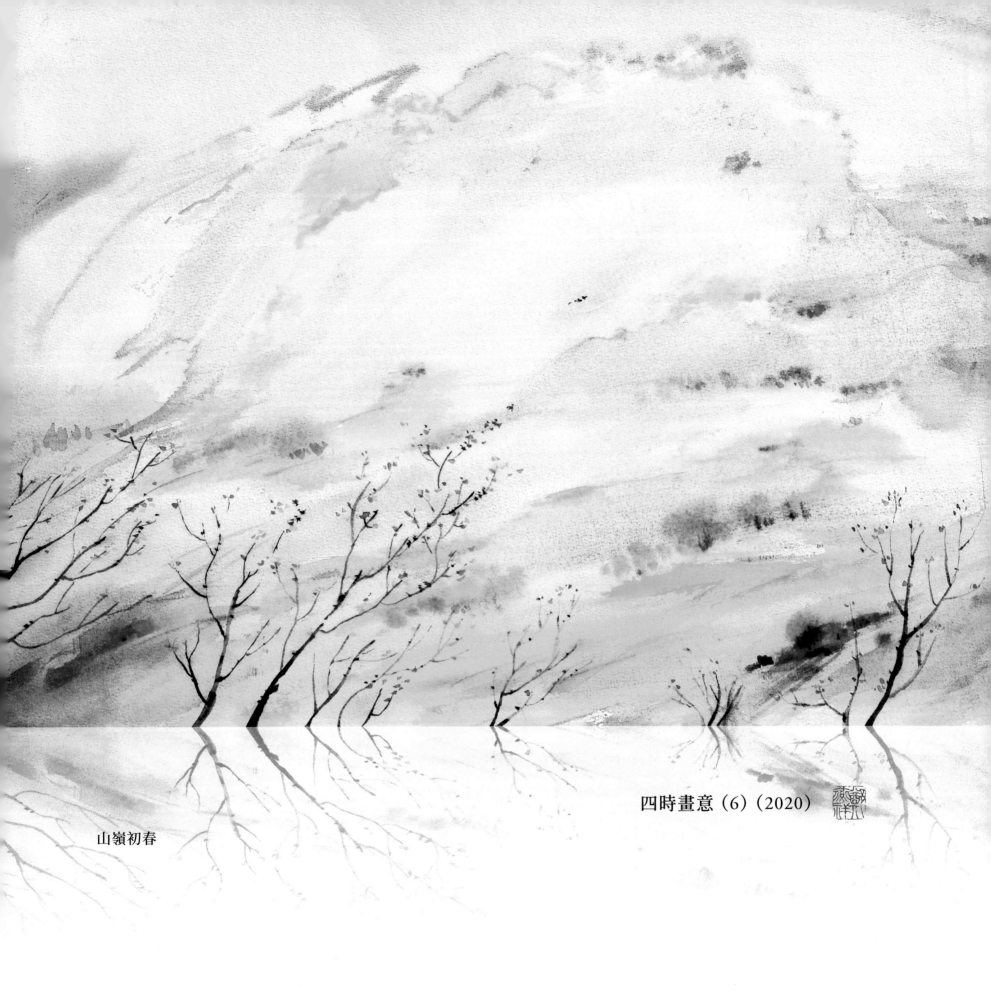

四時畫意（6）（2020）

山嶺初春

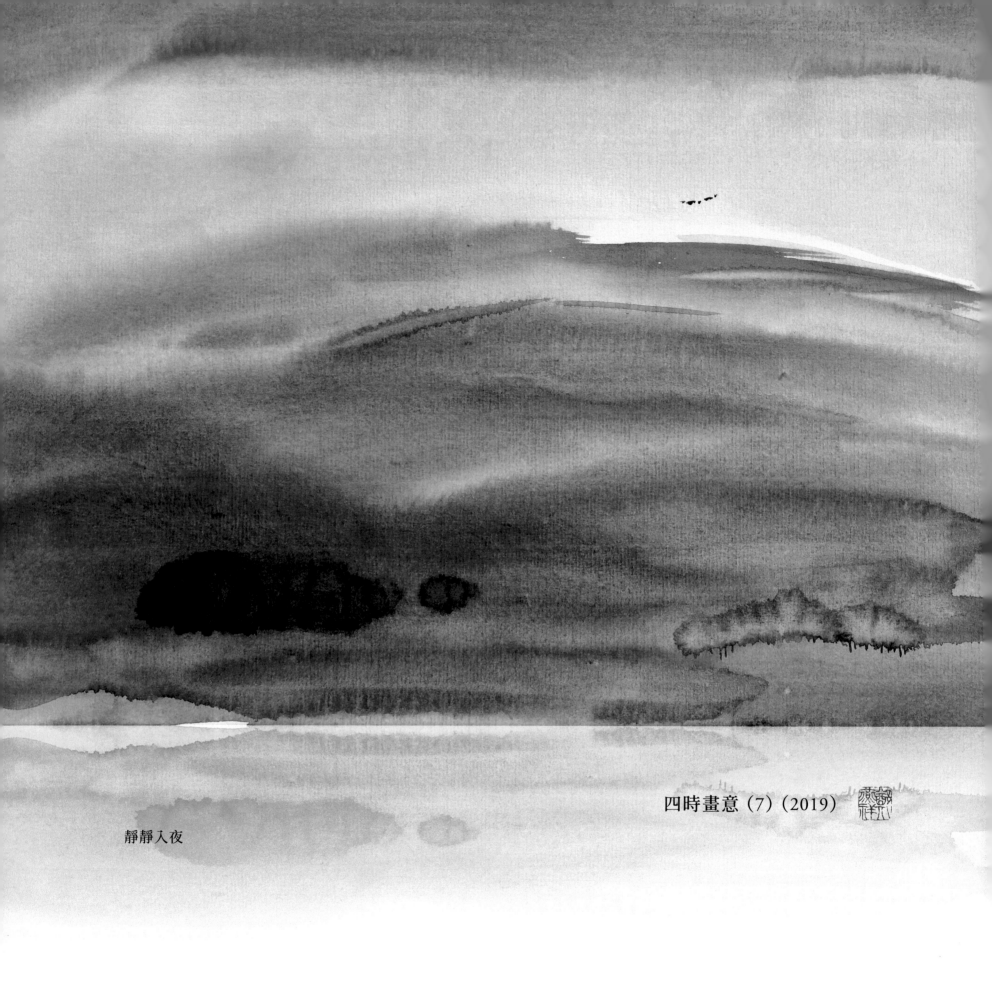

四時畫意（7）（2019）

靜靜入夜

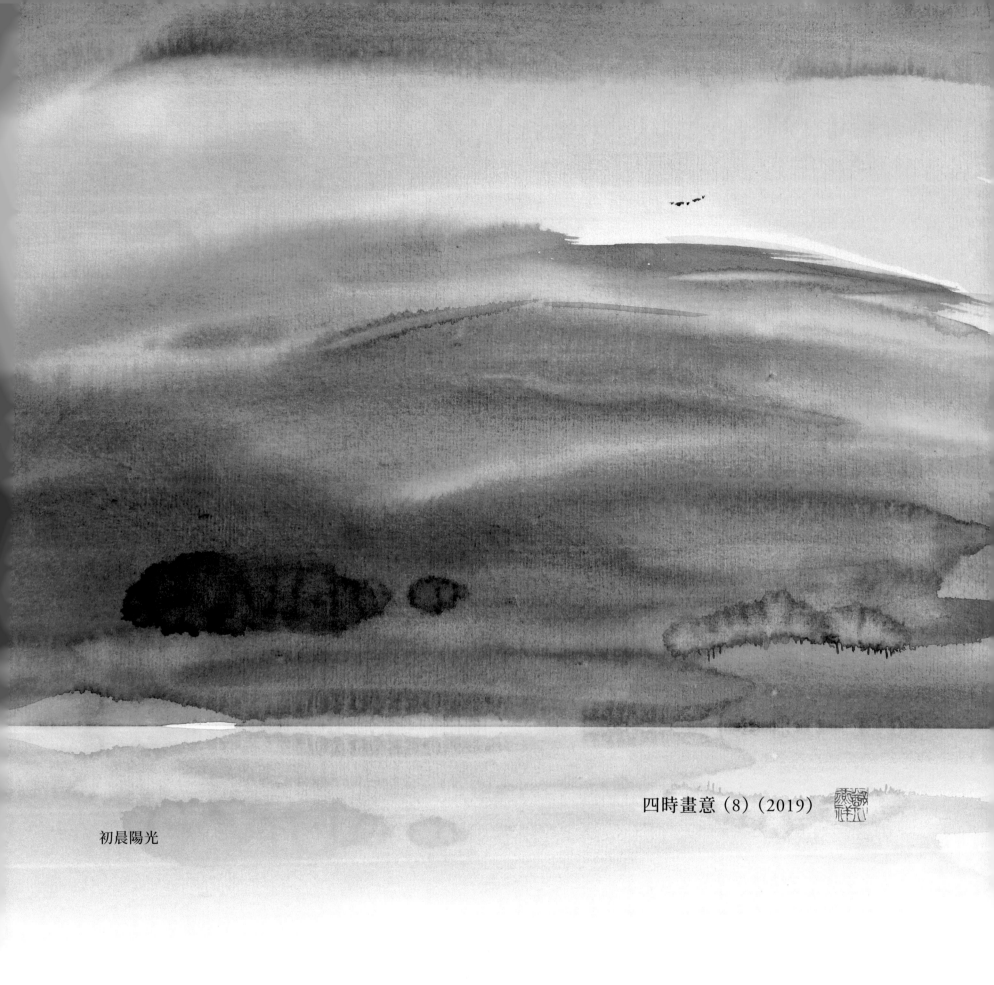

四時畫意（8）（2019）

初晨陽光

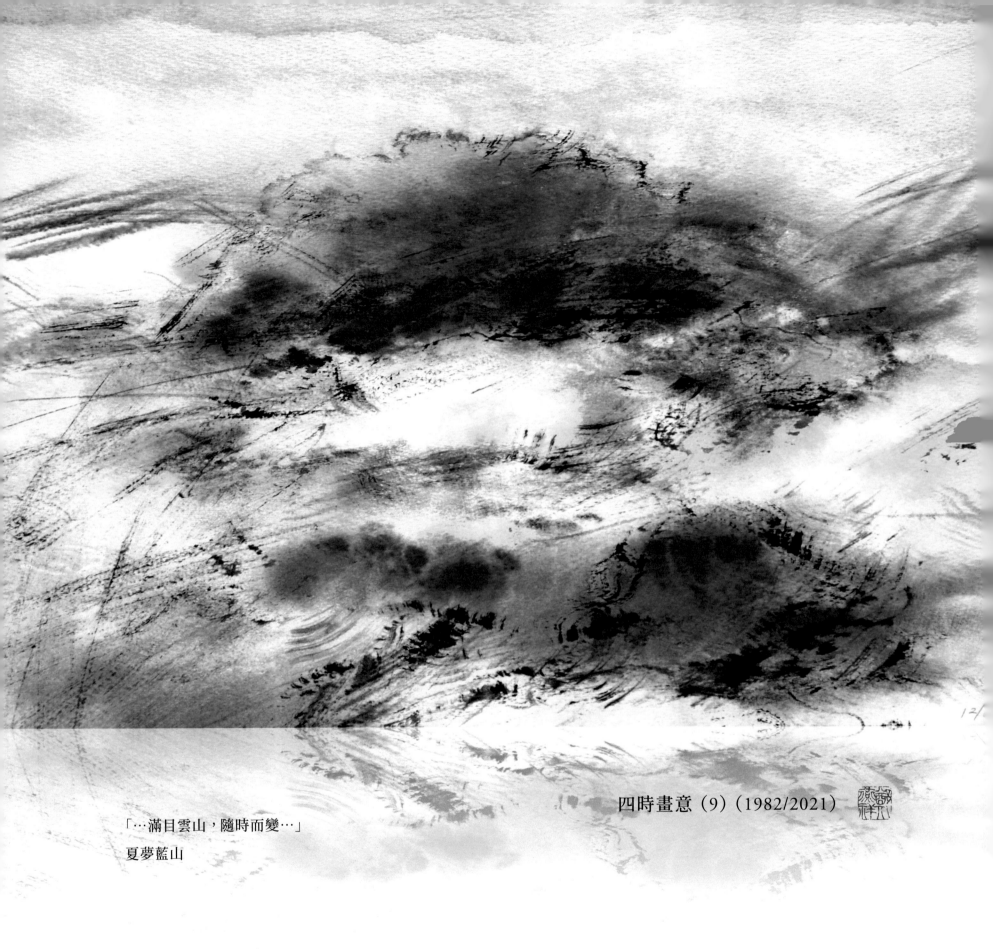

四時畫意（9）（1982/2021）

「⋯滿目雲山，隨時而變⋯」

夏夢藍山

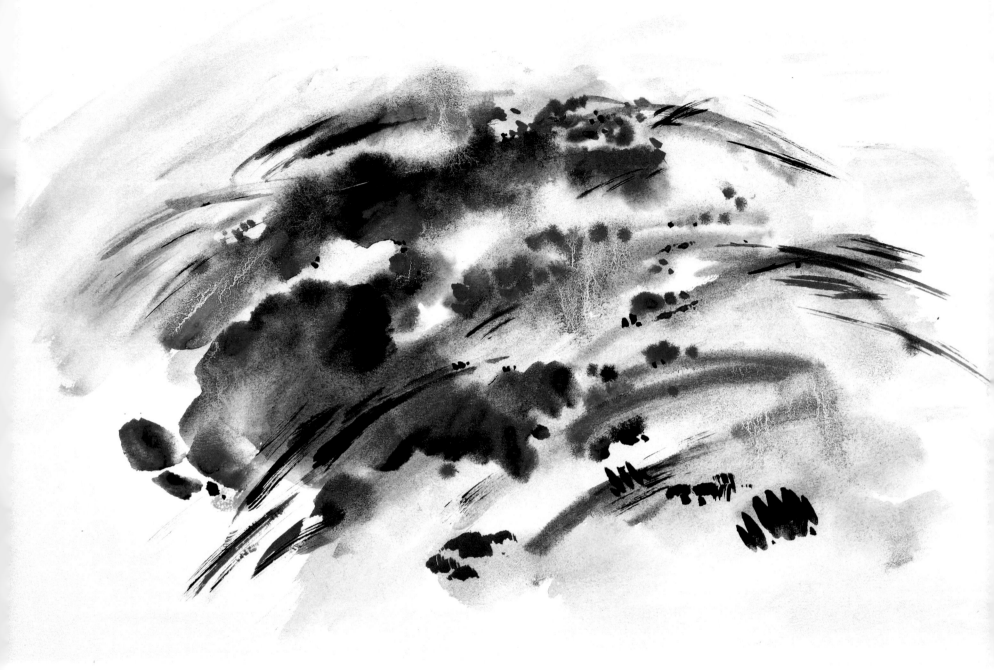

「…滿目雲山，隨時而變…」
春意多變

四時畫意（10）（2021）

十五

畫語錄：遠塵章

　　人為物蔽，則與塵交。人為物使，則心受勞。勞心於刻畫而自毀，蔽塵於筆墨而自拘。此局隘人也，但損無益，終不快其心也。

　　我則物隨物蔽，塵隨塵交，則心不勞，心不勞則有畫矣。畫乃人之所有，一畫人所未有。

　　夫畫貴乎思，思其一則心有所着，而快所以畫，則精微之入，不可測矣。想古人未必言此，特深發之。

遠 塵 畫 意

1 畫道關乎畫者蒙養（潛心修養）。若受物質遮蔽、與塵世交往，則因物質驅使而受勞累，都不利蒙養及畫道的發展。有謂「人為物蔽，則與塵交。人為物使，則心受勞」。

2 物使受勞，自毀蒙養；物蔽塵交，自拘畫道，而終不快樂。有言，「勞心於刻畫而自毀，蔽塵於筆墨而自拘。此局隘人也，但損無益，終不快其心也」。

3 我則淡薄名利，隨緣處世，不拘物塵，而心不勞，專注創作。「我則物隨物蔽，塵隨塵交，則心不勞，心不勞則有畫矣」。

4 現世不少人作畫。但能依畫道而成一畫者，少有，因遠塵者少也。特別珍貴。「畫乃人之所有，一畫人所未有」。

5 創作時，需專注思考，有所得著，醉心所作。所達之精妙水平，將不可測度。「夫畫貴乎思，思其一則心有所著，而快所以畫，則精微之入，不可測矣」。

遠 塵 畫 意 系 列 （1-4）

這系列包含 4 張作者的創作畫，有助讀者領悟一畫者的潛心修養與創作思考的關係。

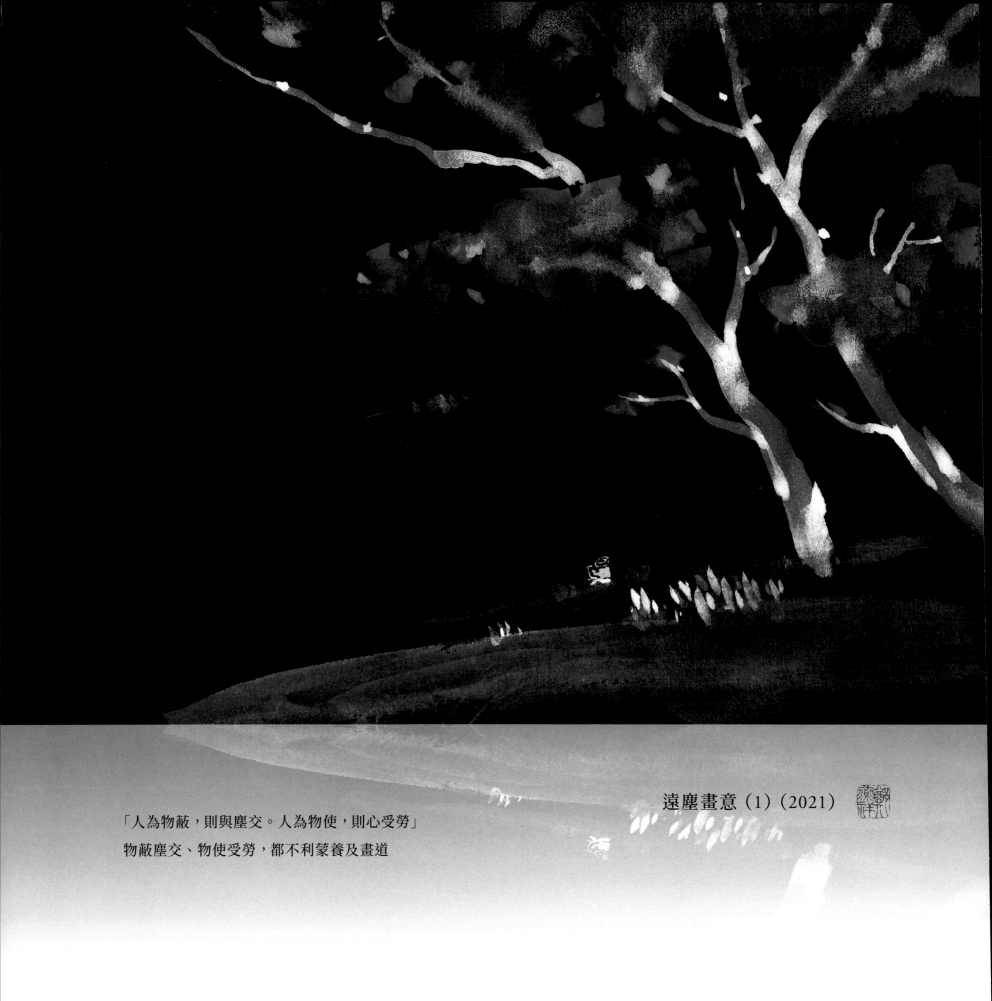

遠塵畫意（1）（2021）

「人為物蔽，則與塵交。人為物使，則心受勞」

物蔽塵交、物使受勞，都不利蒙養及畫道

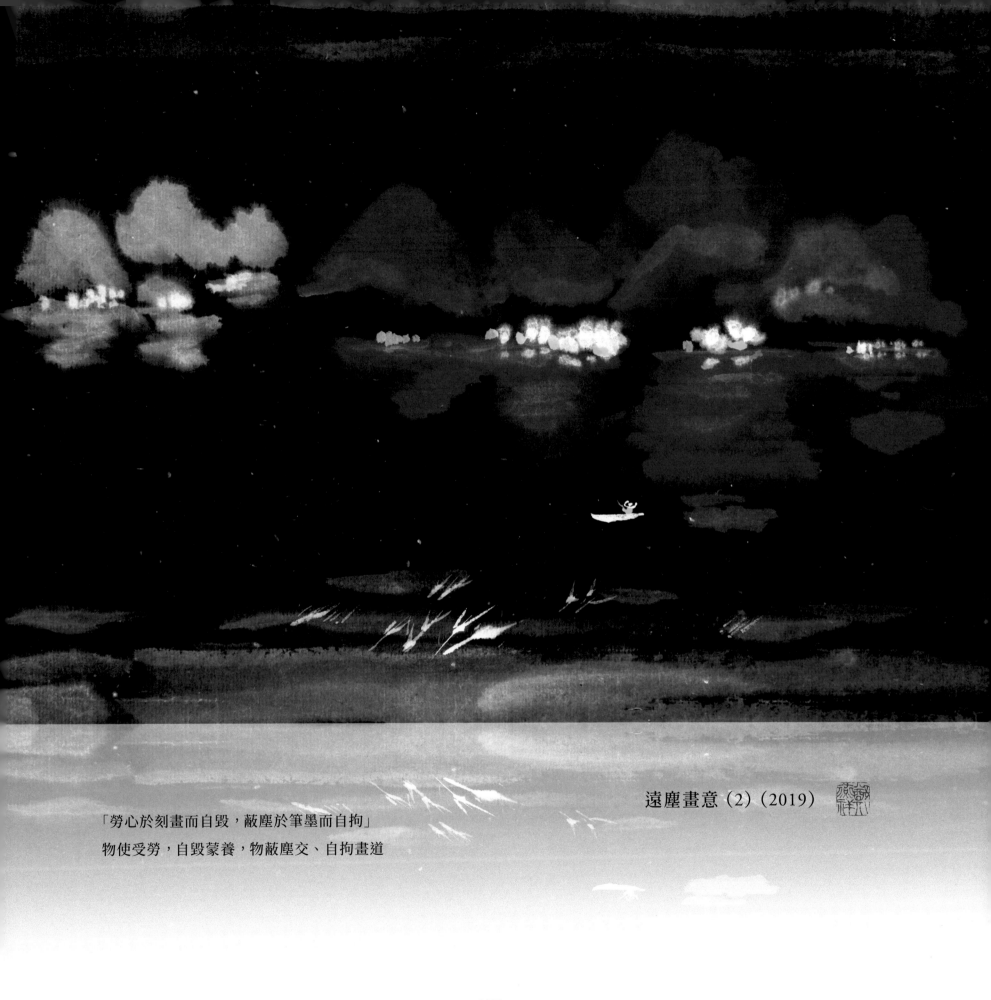

遠塵畫意（2）（2019）

「勞心於刻畫而自毀，蔽塵於筆墨而自拘」

物使受勞，自毀蒙養，物蔽塵交、自拘畫道

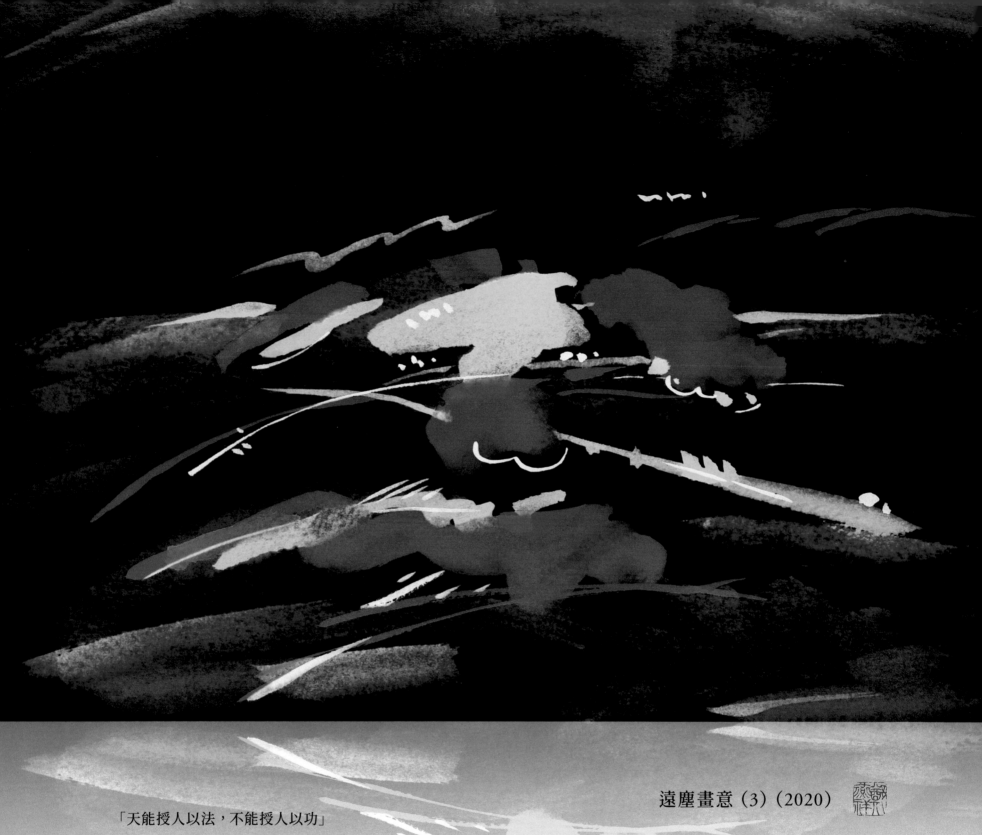

遠塵畫意（3）（2020）

「天能授人以法，不能授人以功」

法含天地之理，故天授。功夫來自個人，與天無關

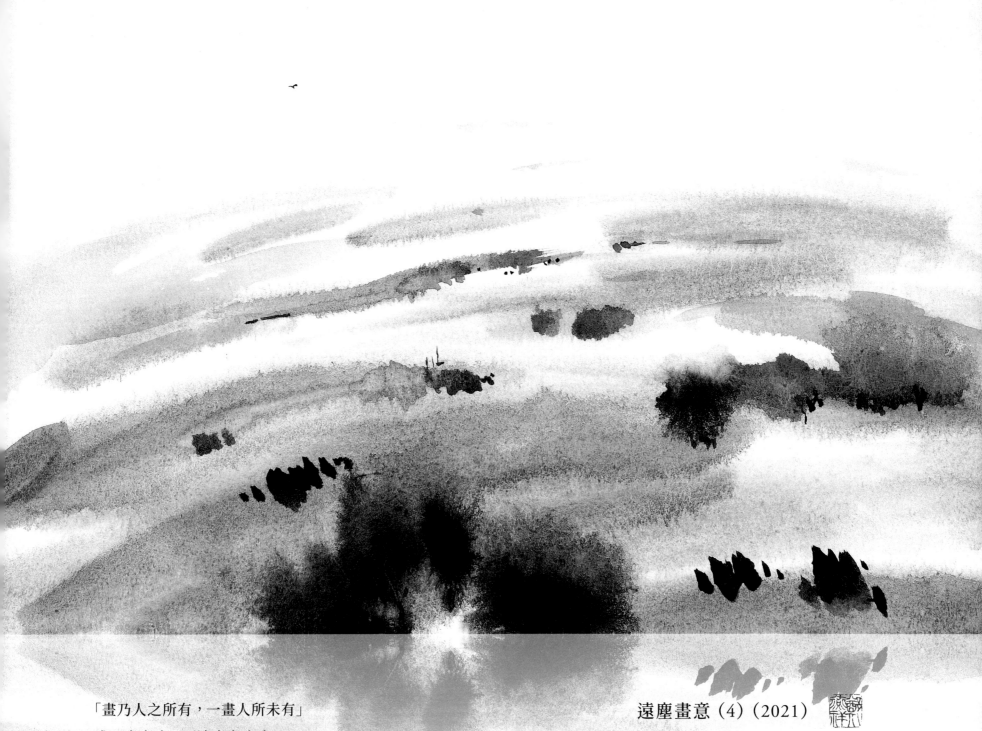

「畫乃人之所有，一畫人所未有」 　　　　　　　　　　遠塵畫意（4）（2021）

成一畫者少，因遠塵者少也

「夫畫貴乎思，思其一則心有所著，而快所以畫」

創作時，需專注思考，有所得著，醉心所作

十六

畫語錄：脫俗章

　　愚者與俗同識。愚不蒙則智，俗不濺則清。俗因愚受，愚因蒙昧。
故至人不能不達，不能不明。達則變，明則化。

　　受事則無形，治形則無跡。運墨如已成，操筆如無為。尺幅管天
地山川萬物，而心淡若無者，愚去智生，俗除清至也。

脫俗畫意

1　「俗因愚受，愚因蒙昧」。不少畫者追求潮流，跌入俗套，接受愚昧，以為時尚。但有識的創作者，得一畫之蒙養，明白通達，能變能化

2　畫道脫俗之境界，在表達感受而不用形狀，造形上不留痕跡，潑墨如天成，用筆如自然。即「受事則無形，治形則無跡。運墨如已成，操筆如無為」。

3　一畫雖尺幅大小，其理其法，通天地，越山川，貫萬物。故有言「尺幅管天地山川萬物」。

4　一畫者之脫俗修行：「心淡若無者，愚去智生，俗除清至也」。

脫俗畫意系列（1-4）

這系列包含 4 張作者的創作畫，讓讀者體驗脫俗的畫意。

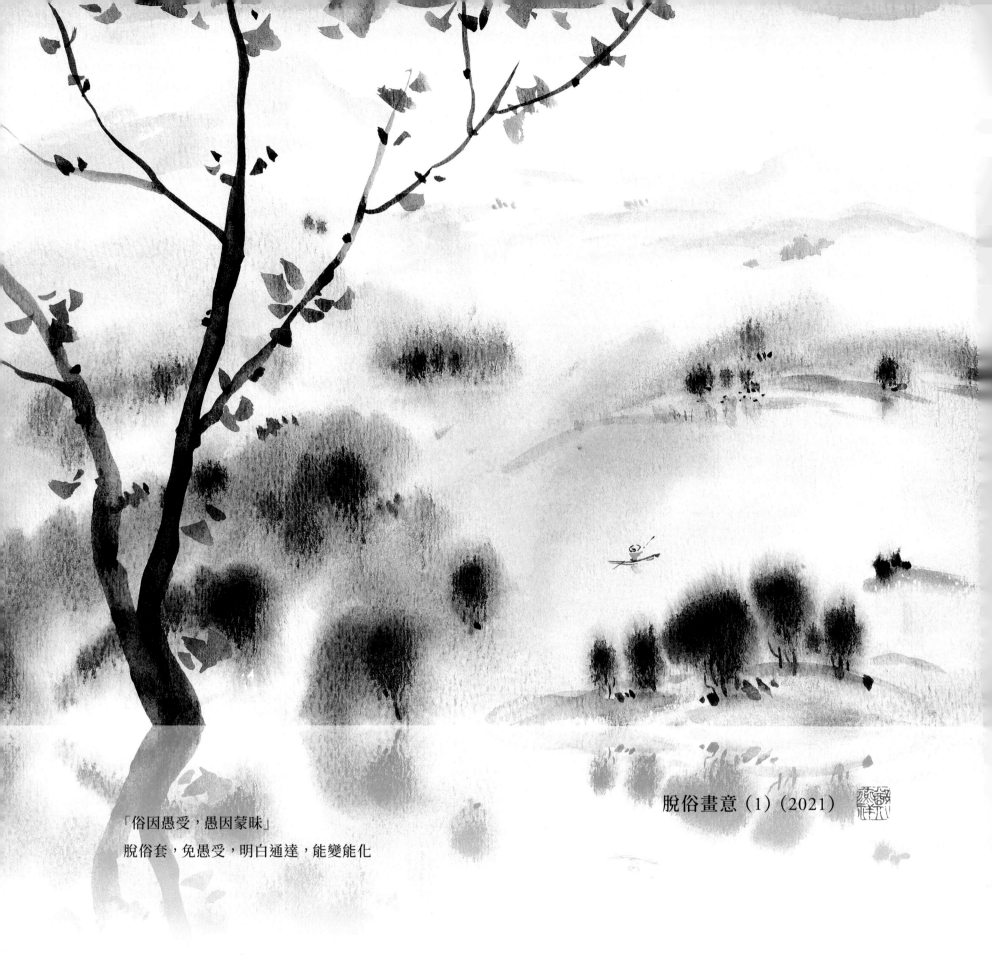

脫俗畫意（1）（2021）

「俗因愚受，愚因蒙昧」

脫俗套，免愚受，明白通達，能變能化

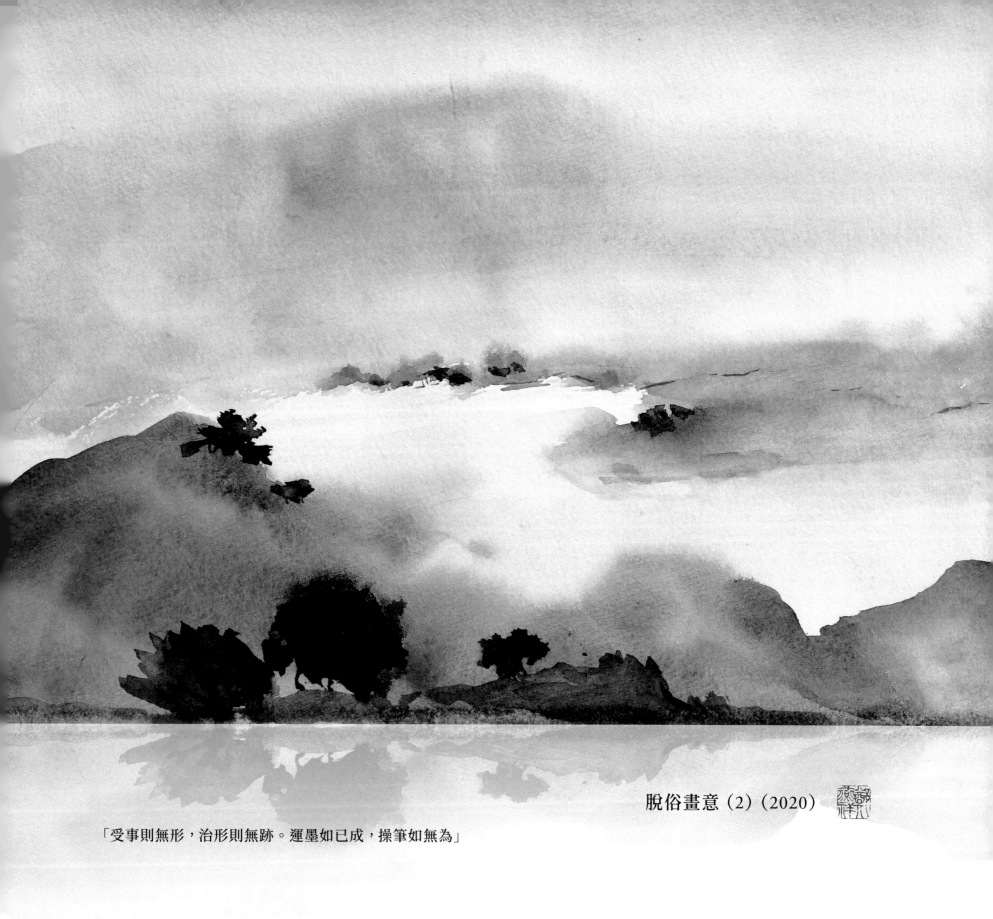

脫俗畫意（2）（2020）

「受事則無形，治形則無跡。運墨如已成，操筆如無為」

脫俗畫意（3）（2020）

「尺幅管天地山川萬物」
其理其法，通天地，越山川，貫萬物

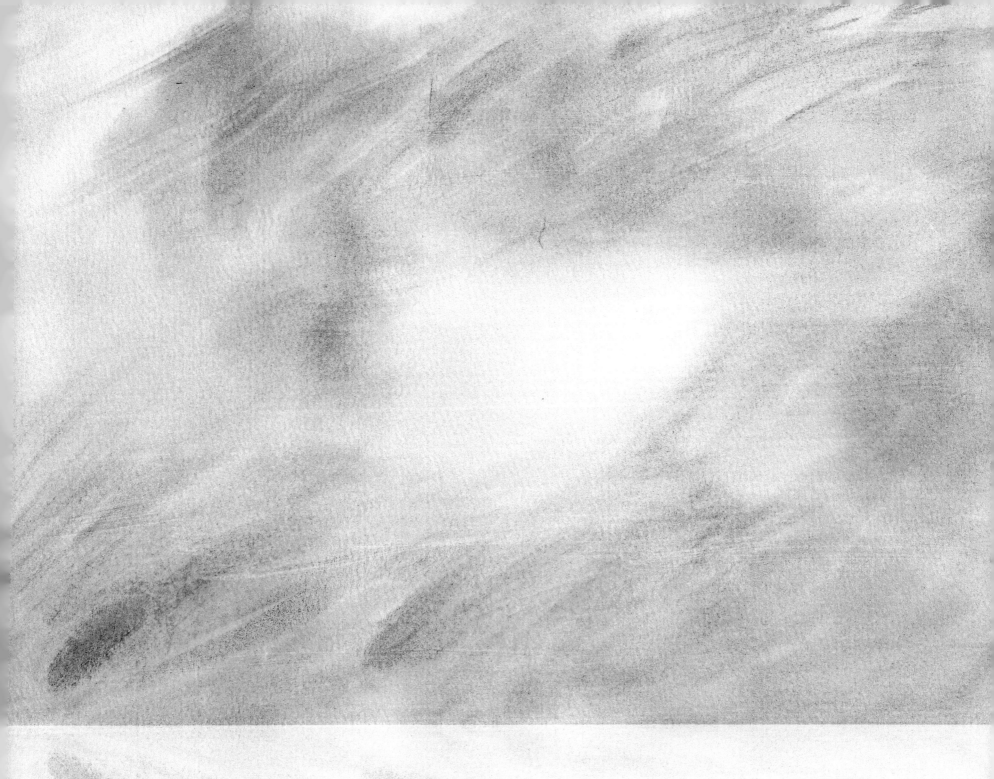

脫俗畫意（4）（2021）

「⋯心淡若無者，愚去智生，俗除清至也」

一畫者之修行境界

十七

畫語錄：兼字章

墨能栽培山川之形，筆能傾覆山川之勢，未可以一邱一壑而限量之也。古今人物，無不細悉。必使墨海抱負，筆山駕馭，然後廣其用。

所以八極之表，九土之變，五嶽之尊，四海之廣，放之無外，收之無內。世不執法，天不執能。不但其顯於畫，而又顯於字。字與畫者，其具兩端，其功一體。

一畫者，字畫先有之根本也。字畫者，一畫後天之經權也。能知經權而忘一畫之本者，是由子孫而失其宗支也。能知古今不泯，而忘其功之不在人者，亦由百物而失其天之授也。天能授人以法，不能授人以功。

天能授人以畫，不能授人以變。人或棄法以伐功，人或離畫以務變。是天之不在於人，雖有字畫，亦不傳焉。

天之授人也，因其可授而授之，亦有大知而大授，小知而小授也。所以古今字畫，本之天而全之人也。自天之有所授，而人之大知小知者，皆莫不有字畫之法存焉，而又得偏廣者也。我故有兼字之論也。

兼字畫意

1　繪畫山川之形狀，可以運墨栽培其大端；繪畫山川之氣勢，可以操筆經營其大體，但未可零碎地拘限。「墨能栽培山川之形，筆能傾覆山川之勢，未可以一邱一壑而限量之也」。

2　一畫與字畫關係為何？「一畫者，字畫先有之根本也。字畫者，一畫後天之經權也」。

3　法含天地之義，能由天授。筆墨之操持功夫來自個人，與天無關。故「天能授人以法，不能授人以功」。

4　人人可以寫畫，猶如天授。畫之變化，來自蒙養生活與個人努力，非天授人。有云「天能授人以畫，不能授人以變」。

5　字畫之經權特色，本於天授，由人努力而完全。「天之授人也，因其可授而授之，亦有大知而大授，小知而小授也。所以古今字畫，本之天而全之人也」。

兼字畫意系列（1-4）

這系列包含 4 張作者的創作畫，作為兼字章的畫意，讓讀者體會本之天而全之人的境況。

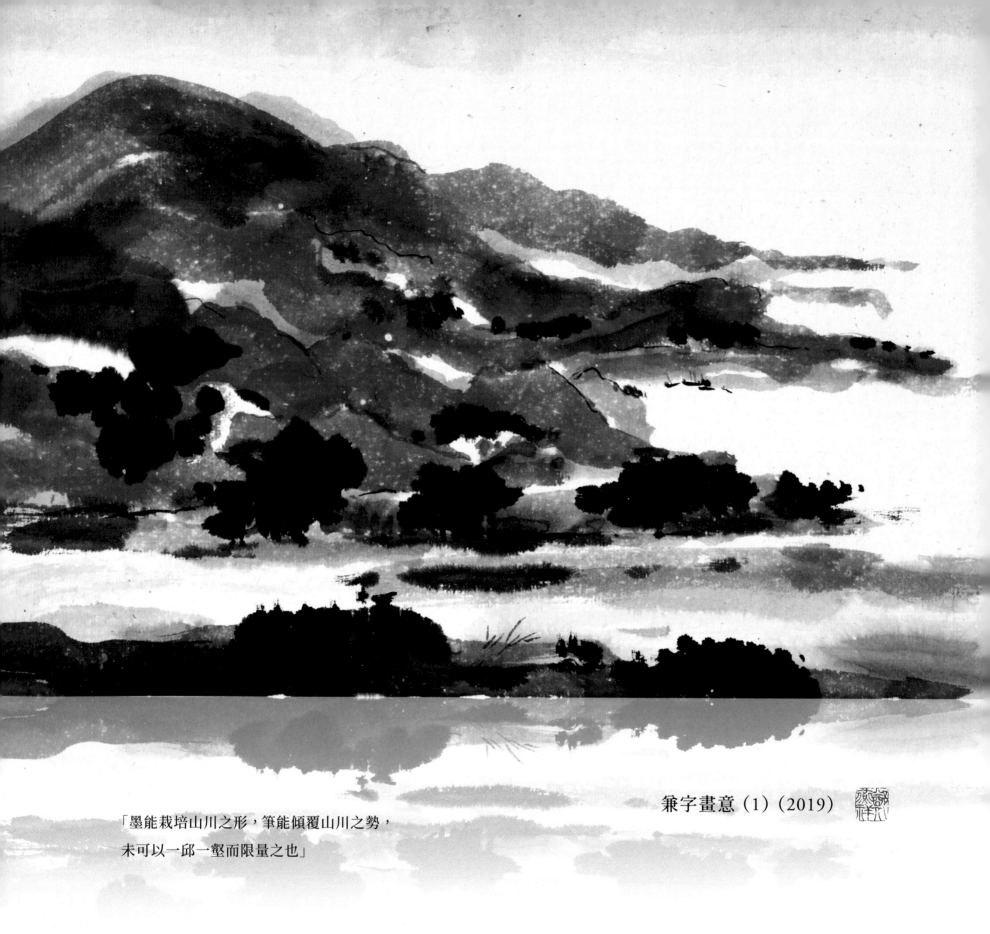

兼字畫意（1）（2019）

「墨能栽培山川之形，筆能傾覆山川之勢，
未可以一邱一壑而限量之也」

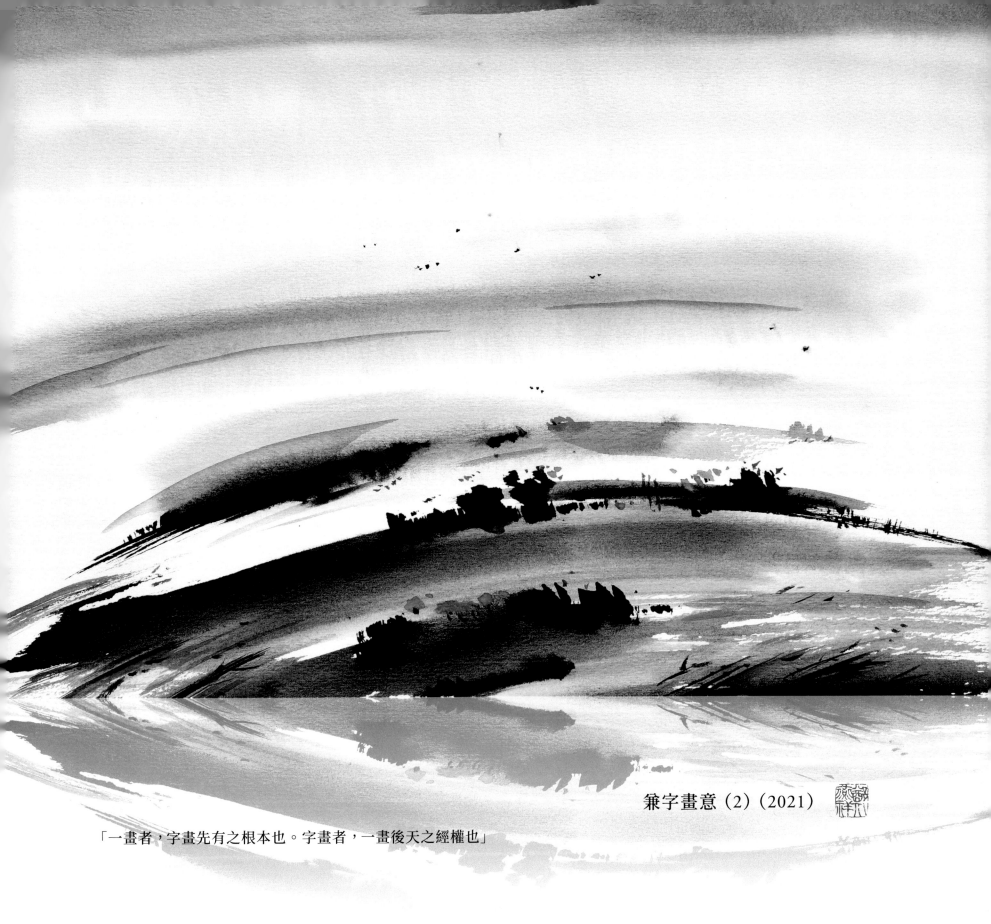

兼字畫意（2）（2021）

「一畫者，字畫先有之根本也。字畫者，一畫後天之經權也」

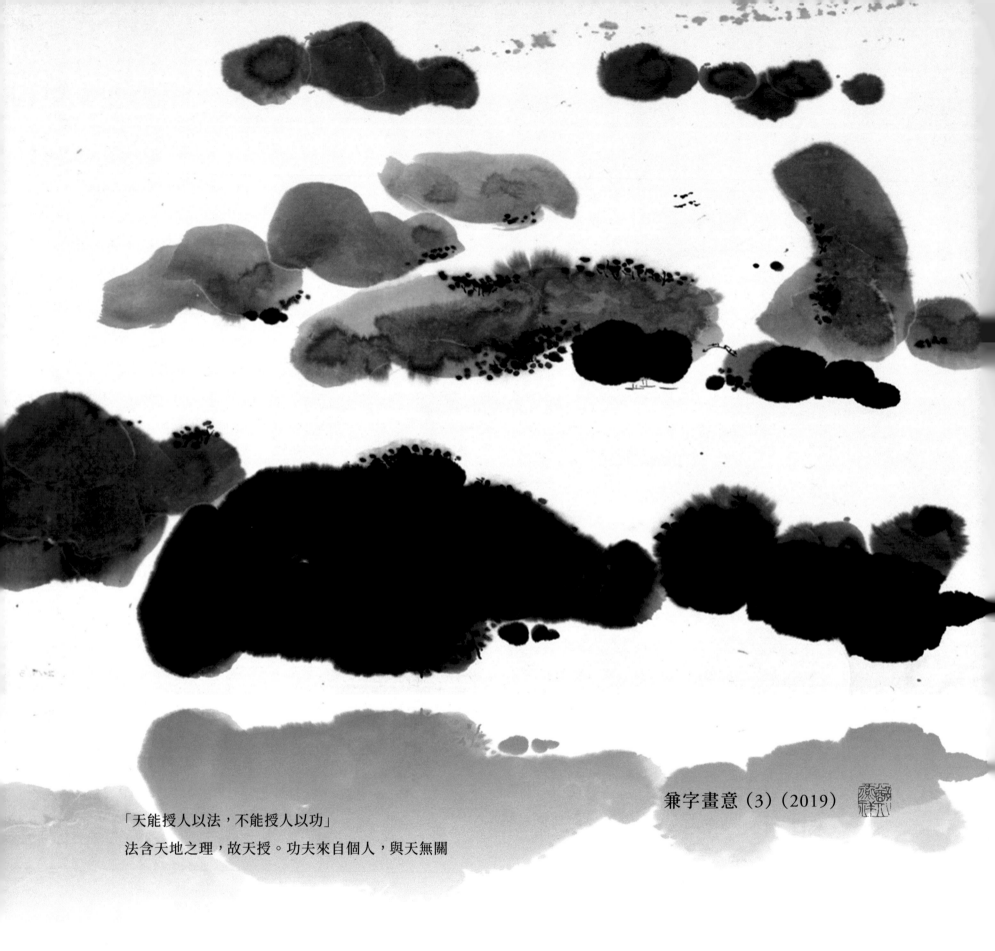

兼字畫意（3）（2019）

「天能授人以法，不能授人以功」

法含天地之理，故天授。功夫來自個人，與天無關

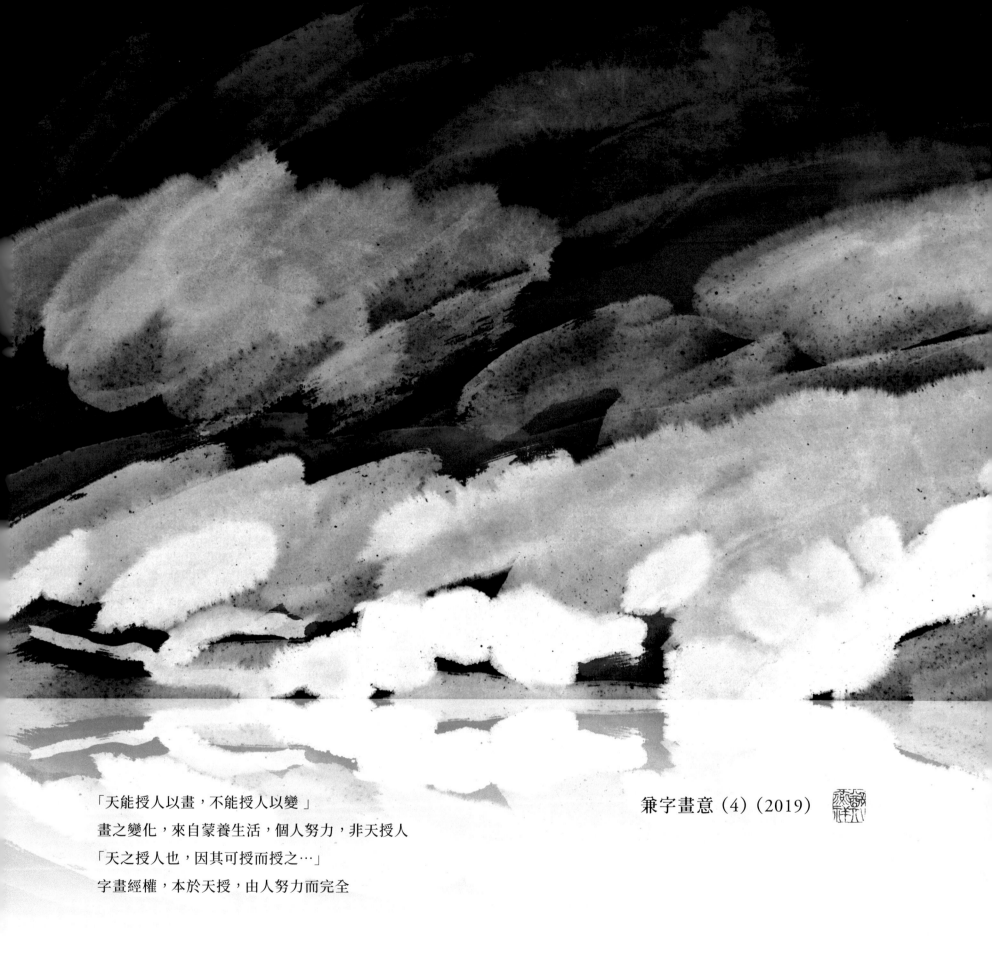

「天能授人以畫，不能授人以變」

畫之變化，來自蒙養生活，個人努力，非天授人

「天之授人也，因其可授而授之…」

字畫經權，本於天授，由人努力而完全

兼字畫意（4）（2019）

十八

畫語錄：資任章

古之人寄興於筆墨，假道於山川。不化而應化，無為而有為。身不炫而名立，因有蒙養之功，生活之操，載之寰宇，已受山川之質也。

以墨運觀之，則受蒙養之任。以筆操觀之，則受生活之任。以山川觀之，則受胎骨之任。以韓皴觀之，則受畫變之任。以滄海觀之，則受天地之任。以坳堂觀之，則受須臾之任。以無為觀之，則受有為之任。以一畫觀之，則受萬畫之任。以虛腕觀之，則受穎脫之任。

有是任者，必先資其任之所任，然後可以施之於筆。如不資之，則局隘淺陋，有不任其任之所為。

且天之任於山無窮。山之得體也以位，山之薦靈也以神，山之變幻也以化，山之蒙養也以仁，山之縱橫也以動，山之潛伏也以靜，山之拱揖也以禮，山之紆徐也以和，山之環聚也以謹，山之虛靈也以智，山之純秀也以文，山之蹲跳也以武，山之峻屬也以險，山之逼漢也以高，山之渾厚也以洪，山之淺近也以小。此山天之任而任，非山受任以任天也。人能受天之任而任，非山之任而任人也。由此推之，此山自任而任也，不能遷山之任而任也。是以仁者不遷於仁，而樂山也。

山有是任，水豈無任耶？水非無為而無任也。夫水汪洋廣澤也以德，卑下循禮也以義，潮汐不息也以道，決行激躍也以勇，瀠洄平一也以法，盈遠通達也以察，沁泓鮮潔也以善，折旋朝東也以志。其水見任於瀛潮溟渤之間者，非此素行其任，則又何能周天下之山川，通天下之血脈乎？人之所任於山，不任於水者，是猶沉於滄海而不知其岸也，亦猶岸之不知有滄海也。是故知者知其畔岸，逝於川上，聽於源泉而樂水也。

非山之任，不足以見天下之廣；非水之任，不足以見天下之大。非山之任水，不足以見乎周流；非水之任山，不足以見乎環抱。山水之任不着，則周流環抱無由。周流環抱不着，則蒙養生活無方。蒙養生活有操，則周流環抱有由。周流環抱有由，則山水之任息矣。

吾人之任山水也，任不在廣，則任其可制；任不在山，則任其可靜；任不在水，則任其可動。任不在古，則任其無荒；任不在今，則任其無障。是以古今不亂，筆墨常存，因其浹洽，斯任而已矣。然則此任者，誠蒙養生活之理，以一治萬，以萬治一。不任於山，不任於水，不任於筆墨，不任於古今，不任於聖人，是任也，是有其資也。

資任畫意

1　筆墨揮灑、山川寄意，是中國文化之傳統。假道山河變化、筆墨絪縕，以舒古今之幽情。有謂「古之人寄興於筆墨，假道於山川。不化而應化，無為而有為」。

2　一畫不在炫耀身份，而在潛修畫道，體驗生活，明天地之理，感受山川之美。即「有蒙養之功，生活之操，載之寰宇，已受山川之質也」。

3　天對山之影響，可說無窮，從不同角度來看，山之神態表現就不同。山之存在（任、角色），自己本來如是，不能遷移而就人之所好。同樣，仁者本來如是，不會遷仁而樂山。故「天之任於山無窮」，「此山自任而任也，不能遷山之任而任也。是以仁者不遷於仁，而樂山也」。

4　畔岸本來如是，知者知道川水之將消逝，而不遷其聽泉樂水之情。「是故知者知其畔岸，逝於川上，聽於源泉而樂水也」。

5　若非有山水之存在，不足以見天下之廣大。若「非山之任水，不足以見乎周流；非水之任山，不足以見乎環抱」。

6　山與水之共存，相互影響，而成周流環抱，讓畫中山川有更深刻的涵義，不單是表面的形態。有云：「吾人之任山水也，任不在廣，則任其可制；任不在山，則任其可靜；任不在水，則任其可動…然則此任者，誠蒙養生活之理，以一治萬，以萬治一」。

資任畫意系列（1-6）

這系列包含 6 張作者的創作畫，讓讀者直接感受有關資任的畫意，樂山樂水。

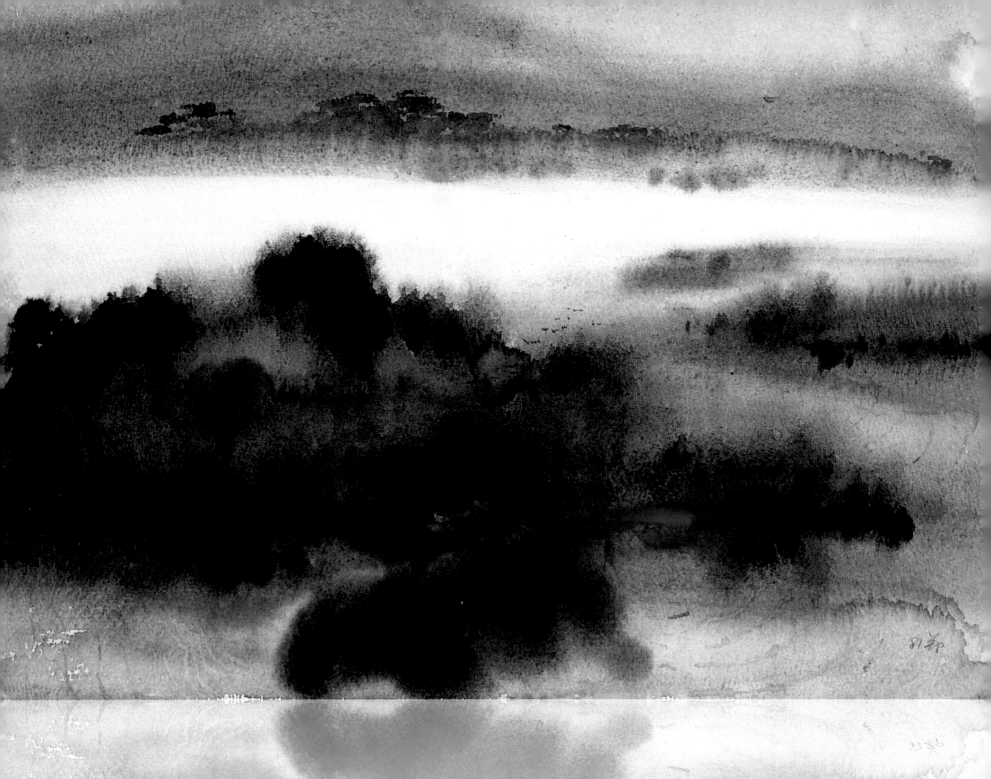

資任畫意（1）（1981/2021）

「古之人寄興於筆墨，假道於山川。」
筆墨揮灑、山川寄意，乃中國文化傳統。

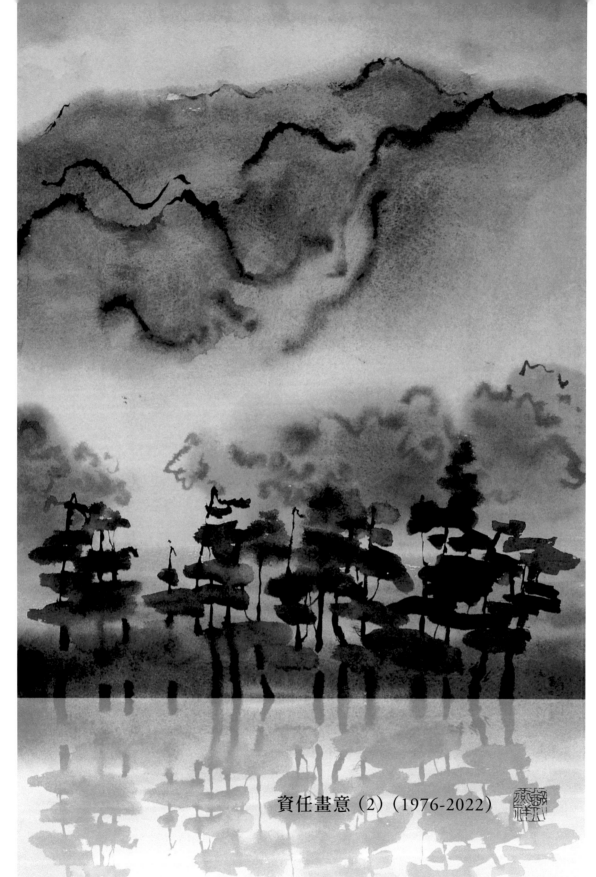

資任畫意（2）（1976-2022）

「身不炫而名立，因有蒙養之功，生活之操，載之寰宇，已受山川之質也」

明天地之理，感受山川之美

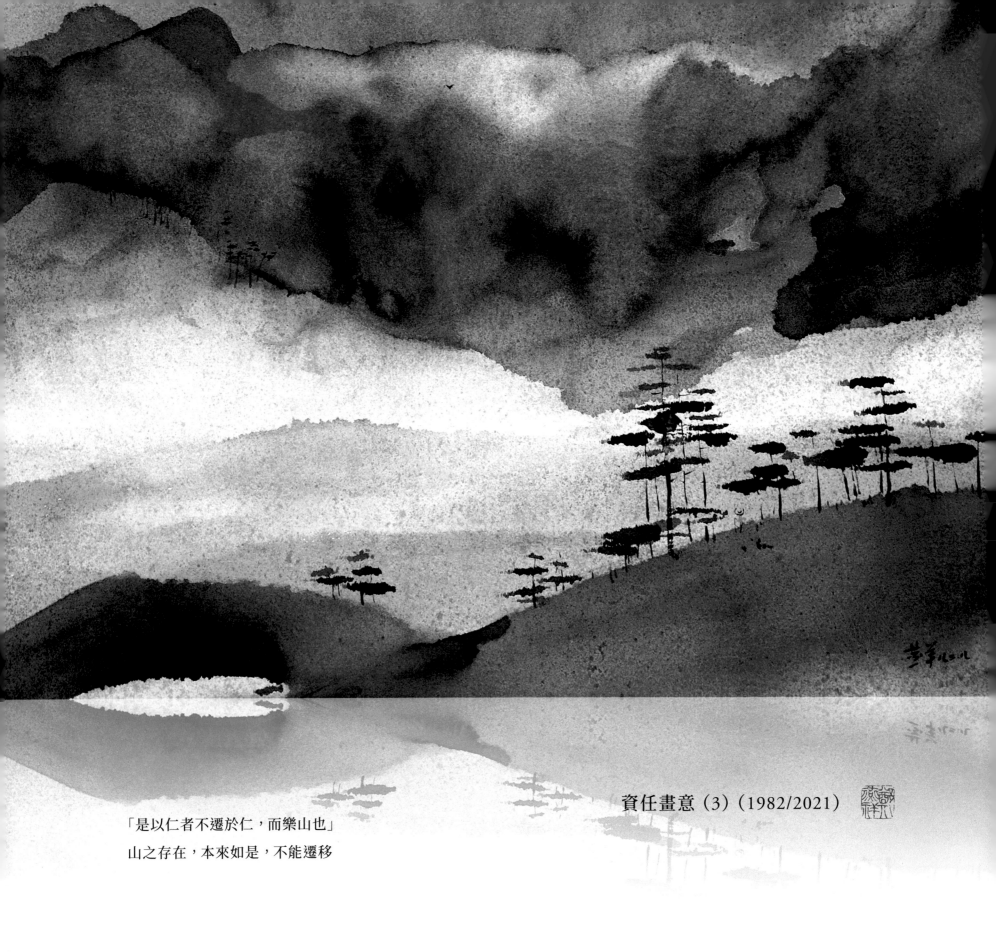

資任畫意（3）（1982/2021）

「是以仁者不遷於仁，而樂山也」

山之存在，本來如是，不能遷移

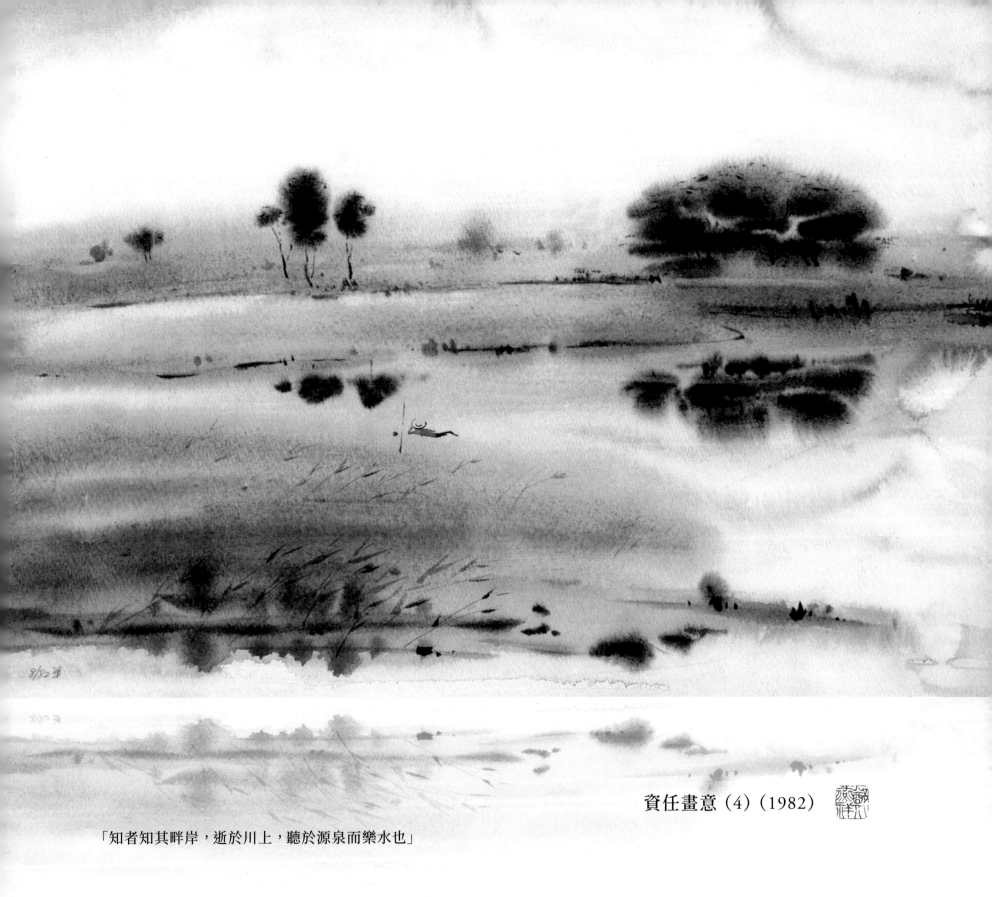

資任畫意（4）（1982）

「知者知其畔岸，逝於川上，聽於源泉而樂水也」

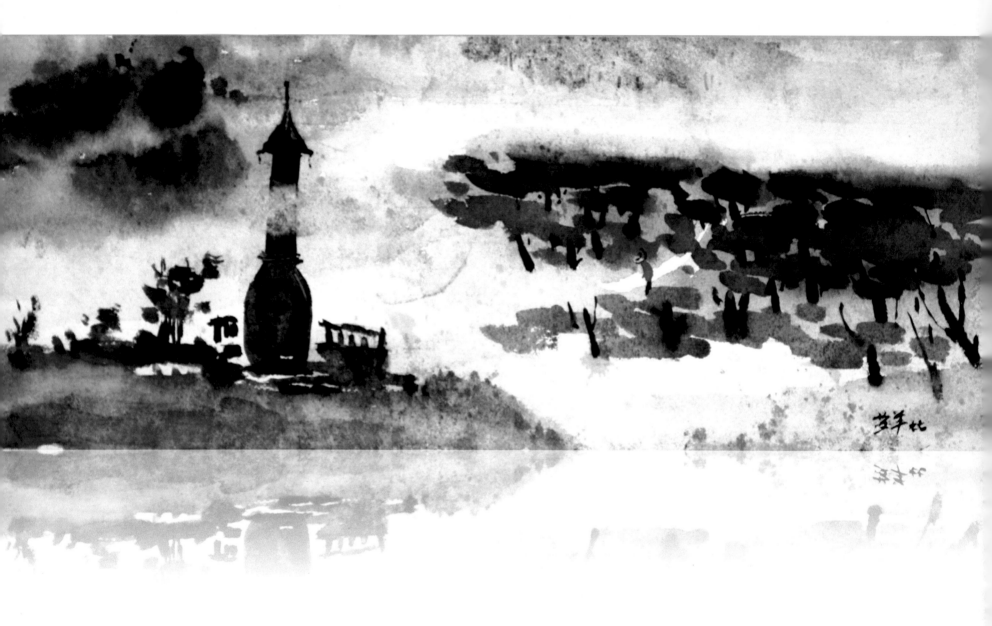

資任畫意（5）（1977/2021）

若「非山之任水，不足以見乎周流；非水之任山，不足以見乎環抱」

若非有山水，不足以見天下之廣大。

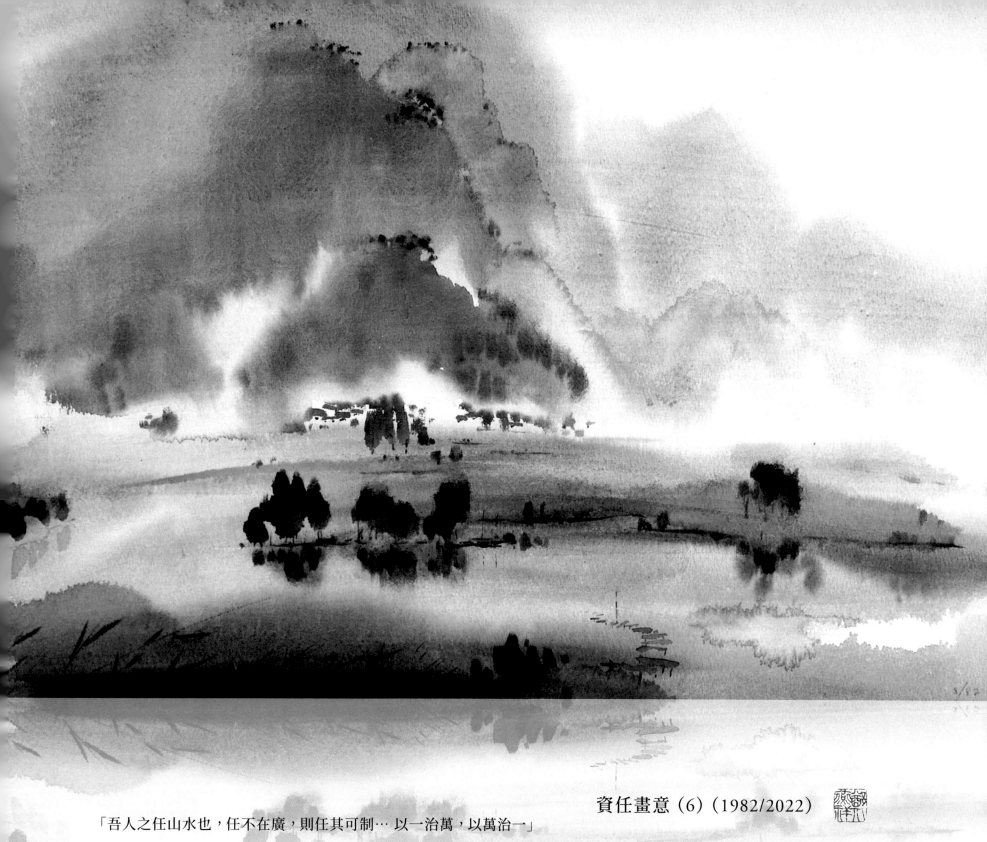

資任畫意（6）（1982/2022）

「吾人之任山水也，任不在廣，則任其可制… 以一治萬，以萬治一」

一畫聚焦山水，在乎其可制可靜可動，一 畫貫萬物

香港藝術發展局　資助

香港藝術發展局全力支持藝術表達自由，本計劃內容並不反映本局意見。

畫從於心：石濤畫語錄
Creating Mind: Quotations of Shitao on Paintings

作　　者：　鄭燕祥
責任編輯：　毛永波
封面設計：　麥梓淇
出　　版：　商務印書館（香港）有限公司
　　　　　　香港筲箕灣耀興道 3 號東滙廣場 8 樓
　　　　　　http://www.commercialpress.com.hk
發　　行：　香港聯合書刊物流有限公司
　　　　　　香港新界荃灣德士古道 220-248 號荃灣工業中心 16 樓
印　　刷：　永經堂印刷有限公司
　　　　　　香港新界荃灣德士古道 188-202 號立泰工業中心 1 座 3 樓
版　　次：　2023 年 5 月第 1 版第 1 次印刷
　　　　　　© 2023 商務印書館（香港）有限公司
　　　　　　ISBN 978 962 07 5950 5
　　　　　　Printed in China